青少年架子鼓大教程

【英】约翰·特罗特 著

孙潇琳 译

化学工业出版社

·北京·

The Junior Drummer's Bible-by John Trotter

ISBN 978-3-89922-237-1

Copyright © 2018 by AMA Verlag GmbH. All rights reserved.

Authorized translation from the German language edition published by AMA Verlag GmbH.

本书中文简体字版由 AMA Verlag GmbH 授权化学工业出版社独家出版发行。

本版本仅限在中国内地（不包括中国台湾地区和香港、澳门特别行政区）销售，不得销往中国以外的其他地区。未经许可，不得以任何方式复制或抄袭本书的任何部分，违者必究。

北京市版权局著作权合同登记号：01-2023-3604

图书在版编目（CIP）数据

青少年架子鼓大教程 ／（英）约翰·特罗特著；孙潇琳译 . —北京：化学工业出版社，2023.1

书名原文：The Junior Drummer's Bible

ISBN 978-7-122-42339-9

Ⅰ. ①青… Ⅱ. ①约… ②孙… Ⅲ. ①爵士鼓-奏法-教材 Ⅳ. ①J625.96

中国版本图书馆 CIP 数据核字（2022）第 188765 号

责任编辑：田欣炜　李　辉　　　　　　美术编辑：普闻文化
责任校对：宋　夏

出版发行：化学工业出版社（北京市东城区青年湖南街 13 号　邮政编码 100011）
印　　　装：北京新华印刷有限公司
880mm×1230mm　1/16　印张 14　字数 305 千字　2023 年 8 月北京第 1 版第 1 次印刷

购书咨询：010-64518888　　　　　售后服务：010-64518899
网　　　址：http://www.cip.com.cn
凡购买本书，如有缺损质量问题，本社销售中心负责调换。

定　　价：78.00 元　　　　　　　　　　版权所有　违者必究

致　谢

　　我真诚地感谢加雷斯·安德森（Gareth Andersen）、大卫·派（David Pye）、罗布·阿戈斯蒂尼（Rob Agostini）、斯凯·西蒙（Sky Simone）和科兹一家（Coetzee Family），他们组建了这个奇妙的天才团队，与我一起完成这个项目。我永远不会忘记他们的建议、耐心和善意。

谨以此书献给杰夫·波尔卡罗（Jeff Porcaro）和卡洛斯·维格（Carlos Vega），感谢他们带给了我成为青年鼓手的灵感。

杰夫·波尔卡罗　1954～1992

卡洛斯·维格　1957～1998

作者简介

　　约翰·特罗特，1966年生于英国纽卡斯尔，11岁时开始打鼓。他16岁辍学，加入唐·史密斯乐队（The Don Smith Band）并成为一名职业鼓手，在纽卡斯尔的梅菲尔舞厅演奏。他曾在许多俱乐部、游轮和夏季季节性工作中演出，此后于20世纪80年代中期定居伦敦。

　　约翰最初与安迪·罗斯乐团（The Andy Ross Orchestra）合作，后来成为录音室和工作室的热门成员，为音乐行业的各个方面服务。他曾为罗比·威廉姆斯（Robbie Williams）、热可可（Hot Chocolate）、科尔斯（The Corrs）、克里夫·理查德（Cliff Richard）、乔治·费姆（Georgie Fame）、科林·布朗斯通（Colin Blunstone）、三度乐队（The Three Degrees）、克里斯·汤普森（Chris Thompson）、芭芭拉·迪克森（Barbara Dickson）、詹姆斯·贝鲁斯（James Belushi）等艺术家伴奏，还曾与摇滚传奇人物格林斯莱德（Greenslade）、彼得·格林（Peter Green）的Splinter Group、白蛇（Whitesnake）的穆迪·马斯登乐队（Moody Marsden Band）

进行过巡演，1996～2000年期间约翰曾是曼弗雷德·曼（Manfred Mann）的地球乐队的成员。

约翰曾为许多制片人工作，包括劳里·莱瑟姆（Laurie Latham）、理查德·奈尔斯（Richard Niles）、菲利普·波普（Philip Pope）、马修·费希尔（Matthew Fisher）、唐·艾瑞（Don Airey），朱利安·利特曼（Julian Littman）、斯派克·埃德尼（Spike Edney）、杰夫·波瓦（Jeff Bova）、安迪·费尔韦瑟·洛（Andy Fairweather Low）、西蒙·韦伯（Simon Webb）、戴夫·格林斯莱德（Dave Greenslade）、托尼·阿什顿（Tony Ashton）和传奇的滚石乐队制作人吉米·米勒（Jimmy Miller）。

约翰还录制了许多电视和电影原声带，包括 Spitting Image, Not The Nine O'Clock News, Gimme Gimme Gimme, Jane Horrocks, T.F.I. Friday, Harry Enfield & Chums, The Lenny Henry Show, 2000 Acres of Sky, Kevin & Perry "Go Large"，The Dame Edna Everage Show, My Hero，还有获奖无数的 Fast Show。

2002年，约翰搬到了澳大利亚，他的工作比以前更忙了。他与米歇尔·夏克特（Michelle Shocked）、乔·卡米莱里（Joe Camilleri）、尤金·布里奇斯（Eugene "Hideaway" Bridges）、Lucky Oceans、布兰奇·杜波依斯（Blanche Dubois）、马特·泰勒（Matt Taylor）、瑞秋·克劳迪奥（Rachel Claudio）一起演奏，并为制作人罗布·阿戈斯蒂尼（Rob Agostini）、安东尼·科密肯（Anthony Cormican）和卢克·斯蒂尔（Luke Steele）的100多张专辑或唱片做出了贡献。约翰还撰写了两本教学书籍，《职业鼓手》（The Working Drummer）和《节奏与片段》（Beats & Pieces）。

你好，欢迎阅读《青少年架子鼓大教程》这本书！这是我的第三本书，这本书的灵感是来自于我的教学工作。近几年，我教了很多五至十岁的学生，通过给他们上课，我记录了很多包含简化版架子鼓鼓谱的笔记。这本书里的记谱方式，比我在《职业鼓手》（The Working Drummer）和《节奏与片段》（Beats & Pieces）里使用的更简单。

在给小孩子上课的时候，我发现记谱是一件很有难度的事情。鼓谱终归是一种新的语言，但它能扩大孩子们的理解力。小孩子的数学课总是着重去讲简单的数字系统，同样的，我们在这本书里最多也只会学到八分音符。一旦学到十六分音符，学生们就会走神。这一套系统就是围绕八分音符展开的。在多次实践中，我都成功地让学生们在30分钟的课上明白了记谱的方法，而且成功率为100%。

我们遵循着类似的路径，探索一系列世界各地简单且经典的惯例和技巧。这本书简化了一系列实用的、当代的概念，并提供给大家。

那么，我们现在就开始吧！

约翰·特罗特

写在练习之前

在学习架子鼓时，我们必须在练习上花些心思。记住，"练习"和"演奏"之间有很大区别。想要坐在架子鼓后面享受演奏的乐趣并没有错，而且这就是你一开始选择学习打鼓的原因。但要想稳步提高，就需要认真努力，并且系统地定期进行练习。我建议每天至少要练习30分钟。不要一口气制订一个过高的目标，而是制订两到三个目标，并为之努力。从长远来看，几个月后你会发现，你的手和脚会逐渐协调，这将增强你的信心，激励你继续攀登。

想知道怎么制订练习计划？那就从仔细阅读这本书开始吧！我是按照由浅入深的方式来写这本书的：先从一些音乐基础理论开始，让你习惯于记谱方法，然后使用简单的练习来训练手脚协调性，最后加入其他内容。练习过程中我们也会讲解到其他的新技巧和世界范围内的一些乐曲风格。

如果你刚开始练习时不太习惯，就可以先只演奏手的部分，以后再慢慢加上脚的部分。两小节的练习也类似，可以先练习第一小节，然后再加第二小节。

另外，刚开始练习时要适当地慢一点，不过也不能练习得过慢，否则作品中就缺少了能量和韵律。这就像骑自行车，你必须保持中等速度，这样车轮才会转动，否则你就会摔倒！

在这里强调一下，我认为在学习打鼓时需要掌握四个主要技巧（第2点指的是我在本书中对记号的简化，一般来说称为八分音符和十六分音符）：

1.手与脚的协调；

2.从四分音符跳到八分音符——交替使用的音符；

3.从三个小节到四个小节——每一小段都有划分的小节；

4.从一拍跳到两拍——学习如何快速挥动鼓槌。

我想说的最后一点是：这本书并非都是关于基础知识的。有些人认为，打鼓有两种基本方式，即军鼓演奏和鼓组演奏。我相信，99.9%的学生都想成为鼓手，那么为什么这么多老师坚持使用初级阶段的书？的确，我同意这是针对手部动作的"编排"。然而，架子鼓是关于手和脚的协调，但最初只会在单一的节拍中用到。我们以后可以考虑参加军鼓演奏比赛。希望大家都能获得乐趣，并享受打鼓的体验！

对此，本书中会有一些练习方面的建议。

目 录
CONTENTS

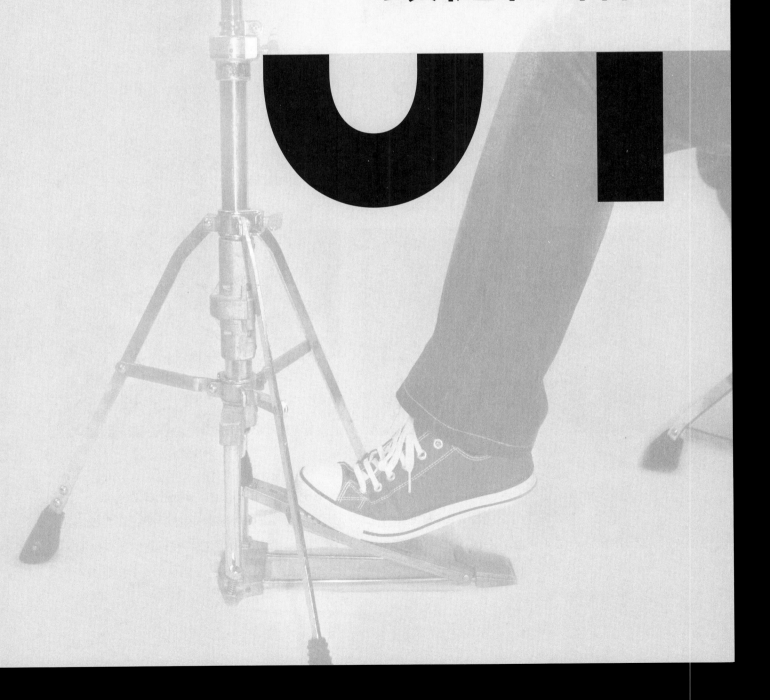

01

鼓槌和踏板

一、鼓槌握法

现在让我们分别来看一下两种鼓槌的正确握法吧。图1的方法是用食指和大拇指的第一个关节来握住鼓槌;图2的方法是将鼓槌放在手心里,弯曲所有手指将其握住。

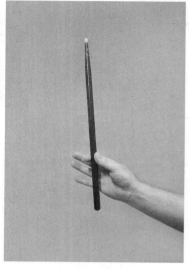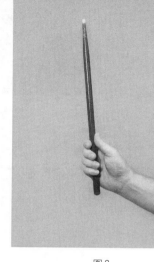

图1 图2

二、鼓槌的双手握法

如果你观察过不同鼓手的演奏,可能会发现有两种不同的鼓槌握法,即对称式和传统式,分别对应图3和图4。

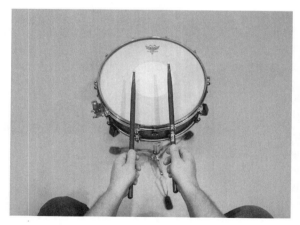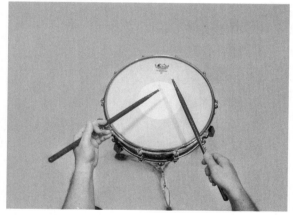

图3 对称式握法 图4 传统式握法

本书将重点讲解的鼓槌握法,或许也是现今大部分鼓手都在使用的握法,即对称式。

在老一辈的鼓手身上能看到传统式握法,尤其是军鼓鼓手。这里介绍一段小历史:在套鼓出现之前的很长一段时间里,军鼓(或称边鼓)一直是一枝独秀。军乐队中的鼓手在行进时,都会有一

个用肩带悬挂着的鼓，而悬挂鼓的角度导致传统式握法成了最舒适的击鼓方式。

三、手部位置——法式和德式鼓槌握法

现在我们来学习一下使用对称式握法时双手的不同位置，下面两张图片分别展示了两种不同的方式。

图5为法式握法，双手大拇指向上；

图6为德式握法，双手大拇指向内弯曲。

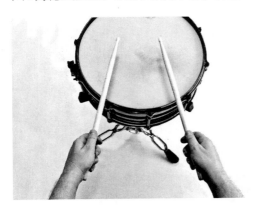 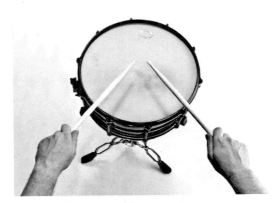

图5 法式握法	图6 德式握法

除此之外还有美式握法，介于上述二者之间。在这里我并不想说得太复杂，总而言之，之后你会在套鼓练习中使用到这几种握法：

单击滚奏——法式握法；

双击滚奏——法式握法；

压奏——德式握法。

四、底鼓踏板

现在我们已经学会了如何握鼓槌，接下来就来学习如何踩踏板了。就像鼓槌有两种握法一样，踩踏板的方法也有两种，分别是垫踏法（heel up）和平踏法（heel down）。

刚开始学习时，每个人都是以脚掌向下用力的方式来踩踏板，也就是说，基本上要将脚平放在两个踏板上。

我们来看一下底鼓，可以发现脚是平放在踏板上的（如图7所示）。击打底鼓时，只需将脚往下压，使鼓槌碰到鼓皮即可，这就是平踏法。

随着水平的不断提高，你打鼓的速度就会更快，这在底鼓上尤为明显。为了能让击打底鼓的速度更快，大多数鼓手会从脚掌向下用力的方式切换为脚跟抬起、前脚掌贴上踏板的方式（如图8所示）。这种将脚跟抬起的方式也能增大击打音量。

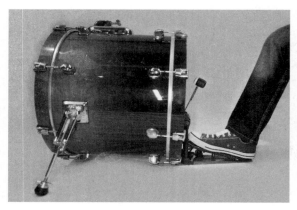
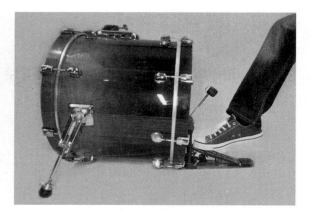


图7　平踏法　　　　　　　　　　　　图8　垫踏法


五、踩镲踏板

踩镲踏板也同样有平踏法和垫踏法的区别。正如底鼓踏板一样，初学者一般采用平踏法，而当速度变快、要增加力度时就会采用垫踏法（如图9、图10所示）。

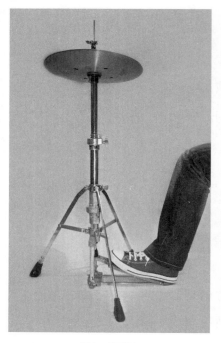
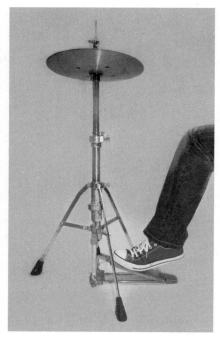


图9　平踏法　　　　　　　　　　　　图10　垫踏法


02

鼓谱的标记与组成

一、鼓谱与位置规则

为了更容易地看懂这本书，我们首先要了解一下鼓谱上出现的音符、音乐术语和符号的排列规则。记谱其实并没有想象中的那么难，只要多练习就能够轻松掌握。记住，只要你学会了认谱，你就有了进一步学习鼓谱的能力！

音符都会标记在五线谱上，也就是我们所说的鼓谱（如下所示）。在架子鼓的鼓谱中，不同的鼓和镲都会标记在不同的位置上。

观察图11中的架子鼓我们就会发现，镲都在靠上的位置，其次是悬挂桶鼓（桶鼓1和桶鼓2，也就是Tom1和Tom2），然后是军鼓和低音桶鼓（也叫落地桶鼓或桶鼓3），最下面是底鼓和踏板。

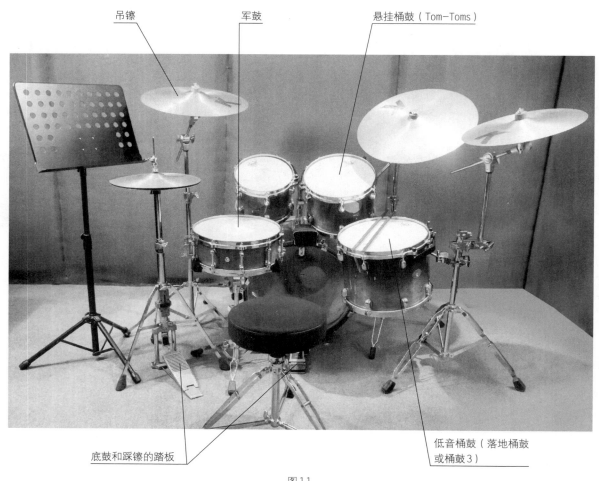

图11

音符标记的位置规则也与之类似。

二、鼓谱图例

注意观察图中鼓谱符号的标记位置及规则。

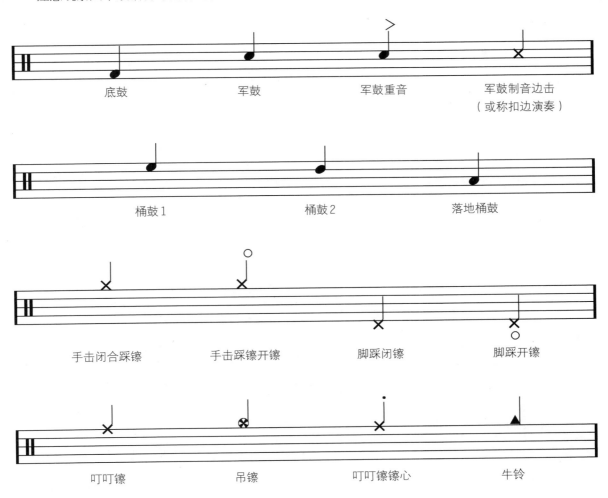

底鼓　　　　　军鼓　　　　　军鼓重音　　　军鼓制音边击
　　　　　　　　　　　　　　　　　　　　　　（或称扣边演奏）

桶鼓1　　　　　桶鼓2　　　　　落地桶鼓

手击闭合踩镲　　手击踩镲开镲　　脚踩闭镲　　　脚踩开镲

叮叮镲　　　　　吊镲　　　　　叮叮镲镲心　　　牛铃

架子鼓组成部分（见图12）：

1.踩镲
2.吊镲1
3.叮叮镲
4.吊镲2
5.牛铃

A.底鼓
B.军鼓
C.高桶鼓（桶鼓1）
D.中桶鼓（桶鼓2）
E.落地桶鼓（桶鼓3）

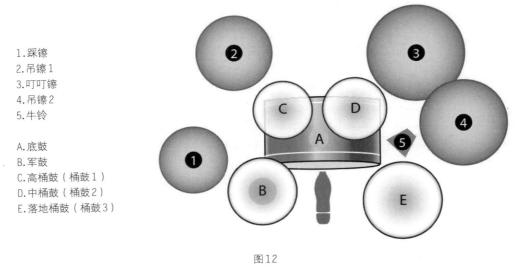

图12

三、音乐符号

现在来认识一下出现在五线谱上的一些音乐符号吧。

1.谱号

谱号一般出现在一段音乐的开头，用来决定音高。架子鼓中一般使用"节奏符号"（如下谱所示）。

2.小节和小节线

当你开始按照书中的谱子演奏时，就会发现，这些谱子都被分成了不同的小组，这些小组就叫作"小节"。

现在我们已经知道了架子鼓鼓谱会切分为很多个小节，那么就能够将这些小节连接构成乐段。举个例子：常见的架子鼓谱中的一个乐句通常有四个小节，要把这些小节的划分表示在五线谱上，就需要标记"小节线"，然后用"双竖线"来表示乐段结束（如下谱所示）。

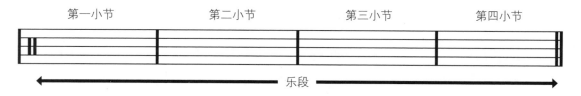

3."懒人标记"和反复记号

在架子鼓演奏中，常常需要重复演奏同一段谱子，或者是重复其他乐曲成分，比如说，重复演奏某一小节。为了在五线谱中提示该部分需要重复，我们就要使用一种符号，常称之为"懒人标记"。

如果要重复某一小节，会使用如下符号：

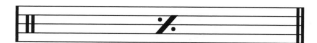

如果要重复两个连续的小节，会使用如下符号：

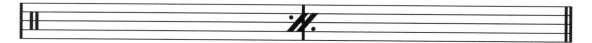

如果要重复多个小节或一整个乐段，会使用如下标记，即附有两个小圆点的双竖线，称为"反复记号"。

4.节拍

一小节的长度取决于它有几拍，这也就是我们所说的"节拍"。节拍分为很多种，本书中出现最多的是 $\frac{4}{4}$ 拍，这也是最常见的节拍。

节拍的名称用拍号来表示，如 $\frac{4}{4}$、$\frac{2}{4}$ 等。我们首先要明白这些数字的意思。上面的数字表示该小节共有几拍，下面的数字表示以几分音符为一拍。所以，$\frac{4}{4}$ 拍就表示以四分音符为一拍，每小节有四拍。(请参照第10页"节奏练习"部分中关于音符长度划分的介绍)。

$\frac{4}{4}$ 拍乐谱如下谱所示：

另外，书中还涉及其他三种节拍："$\frac{2}{4}$"拍，即每小节有两拍（见第31页）；"$\frac{3}{4}$"拍，上面的数字"3"表示每小节有三拍，下面的数字"4"表示以四分音符为一拍，这种节拍见于第128页的华尔兹曲谱；另外还有"$\frac{5}{4}$"拍，表示以四分音符为一拍，每小节有五拍（见于第55页）。

$\frac{3}{4}$ 拍乐谱如下谱所示：

5.音乐的强弱

音乐中的"强弱"用来表示一段音乐中声音的强弱变化。实际上，每一段音乐都有高低起伏，几乎没有什么音乐始终是使用同一种声音强度的。

音乐中有一系列的记号用来表示力度由很弱到很强：pp（很弱）、p（弱）、mp（中弱）、mf（中强）、f（强）、ff（很强）。

除了这些固定力度的符号以外，下面还有另外三种用来标记声音强度变化的符号。

当表示声音渐强时，会使用如下符号：

当表示声音渐弱时，会使用如下符号：

上述两种符号表示整段音乐的强弱变化，但如果只表示加强一个音符（或一拍），就会使用如下记号，即"重音符号"：

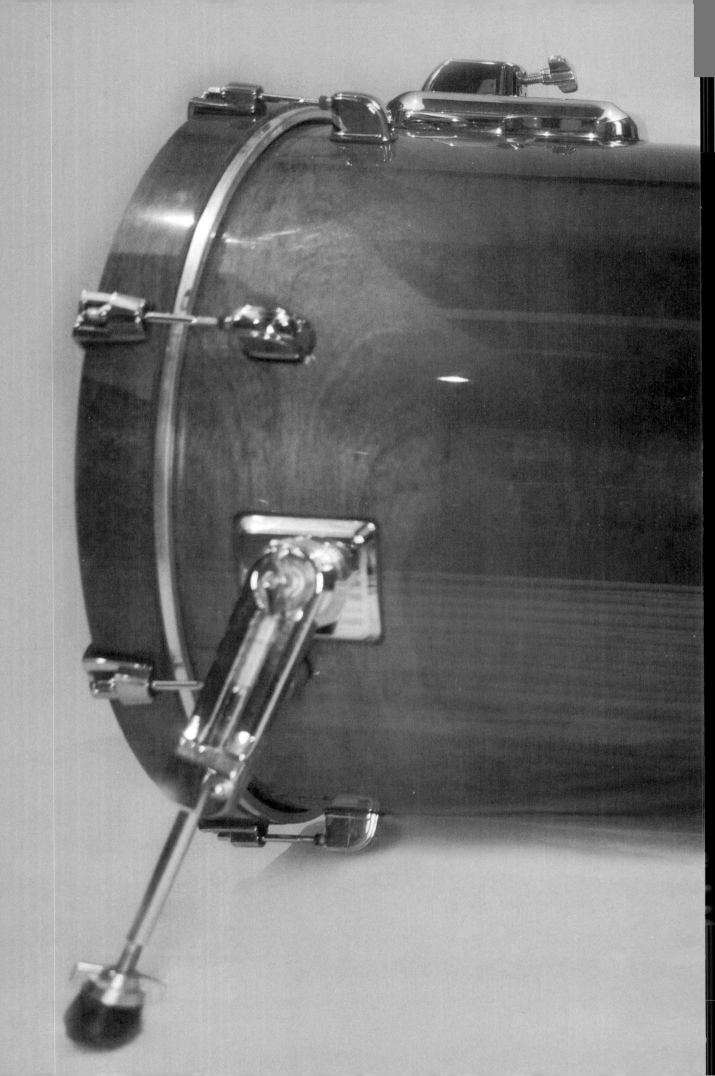

节奏练习

一、音符长度

我们已经提到过，鼓谱的拍子是以小节为单位的，小节的长度取决于拍子的种类。现在让我们来看一看组成一个小节的音符和休止符的长度吧。

首先来看一下音符。下面是一些节奏的划分，展示了不同音符的长度和相互之间的关系。一般来说，每拍的时值不变，不同的音符会由一拍敲击一次转换成一拍均匀敲击两次，等同于速度加倍。

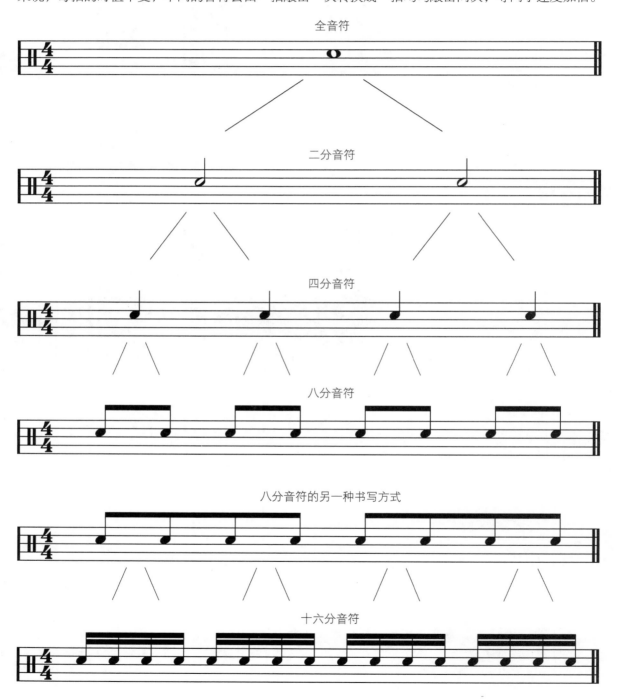

下图为我们展示了一套数音符时值的方法。

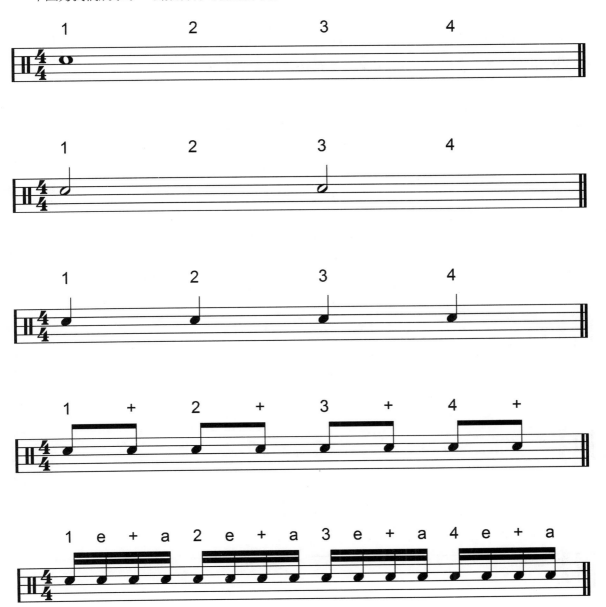

二、休止符

休止符意味着停顿，每一种音符长度都有着各自对应的休止符，这一点我们可以从休止符的名称当中看出来。下面列举出了常用的几种休止符和它们之间的关系。

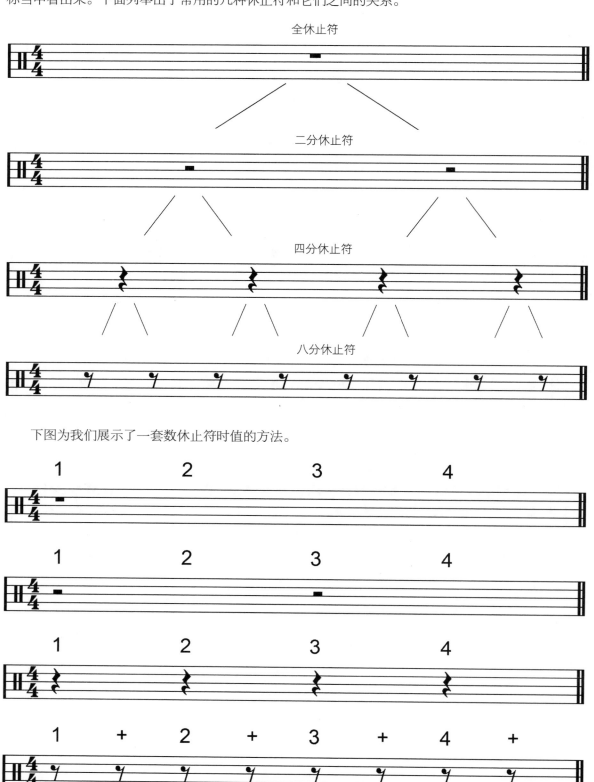

下图为我们展示了一套数休止符时值的方法。

三、简单节奏练习

下列示例都是在军鼓上演奏的简单节奏，在练习中需要大家开始计算音符和休止符的时值，并熟悉音符和休止符是如何相互对应的。

- **节奏练习 1**

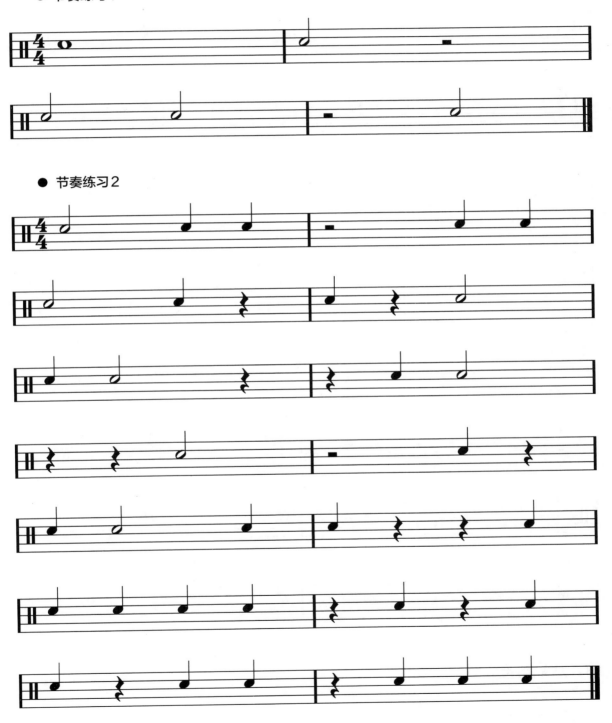

- **节奏练习 2**

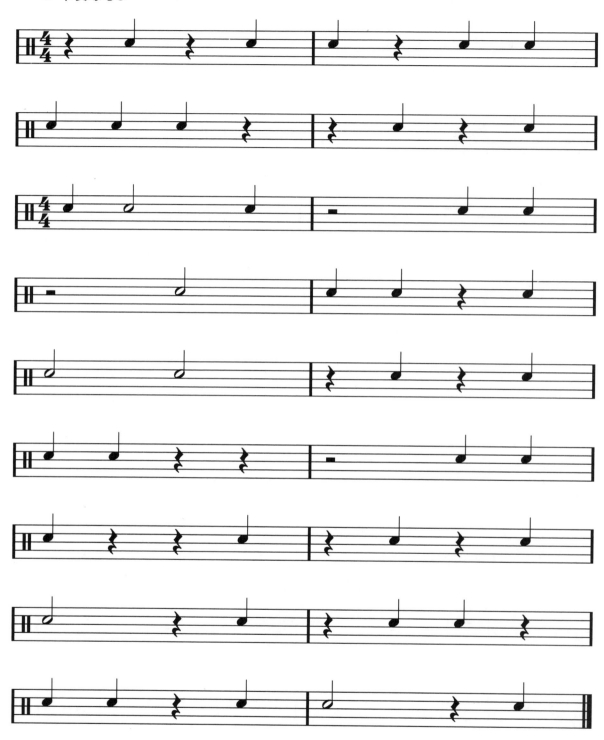

四、八分音符介绍

接下来，我们对四分音符进行划分，引入八分音符和八分休止符。将四分音符分割成八分音符和休止符的方法有很多种，如下谱所示。

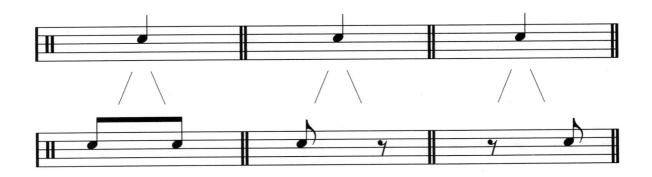

● **节奏练习 4**

下面的练习中包含四分音符和八分音符。

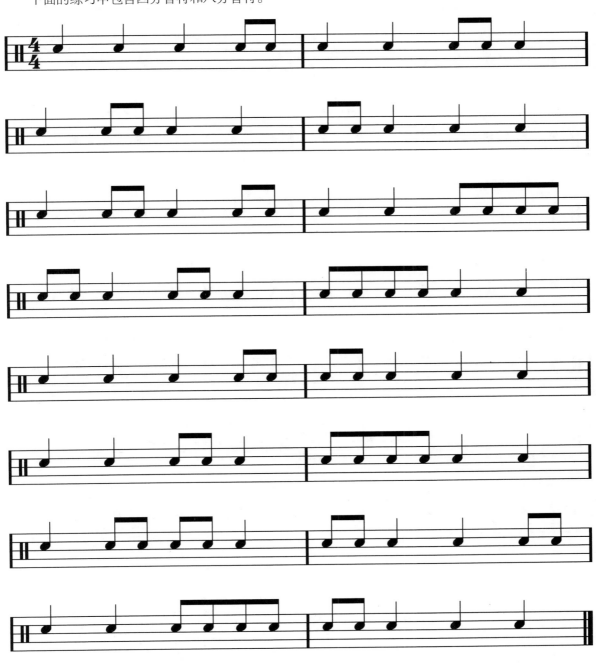

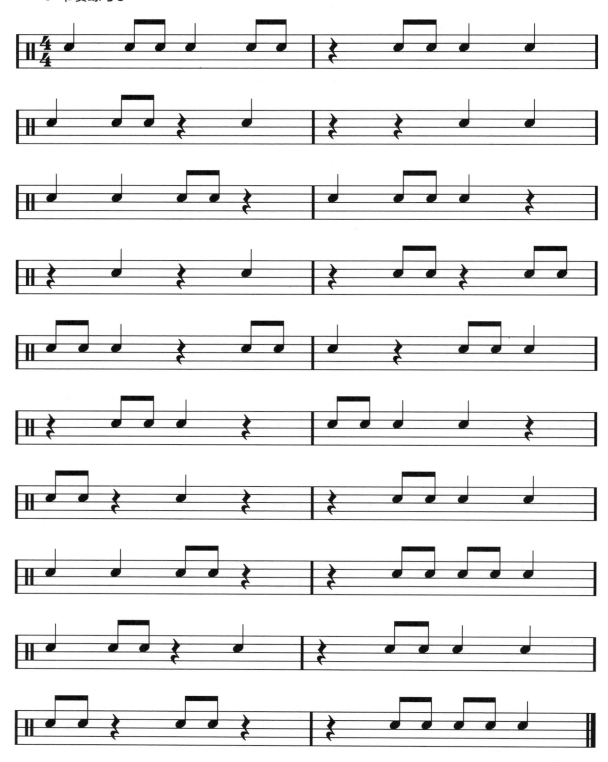

五、综合节奏练习

● **综合节奏练习1**

下面的练习中包含本章所学的所有音符和休止符。

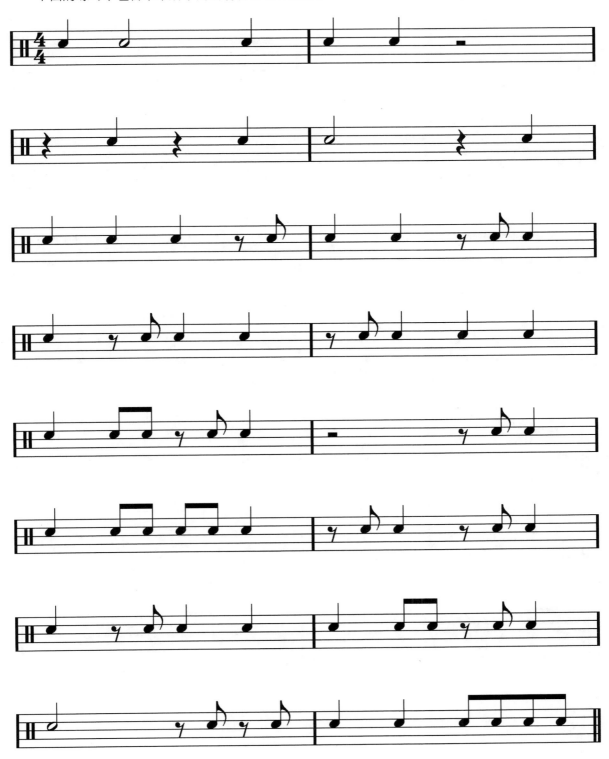

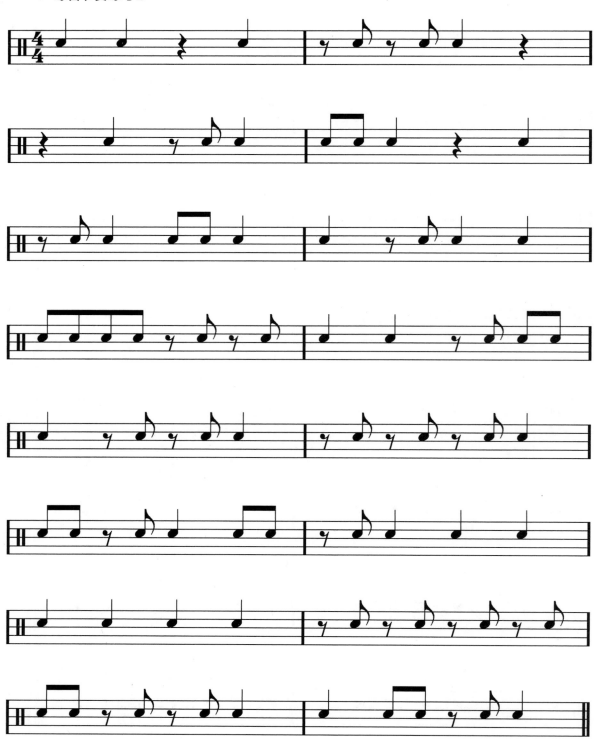

04

基本功

一、基本功练习

基本功练习是用于训练手部协调性的基本打鼓方法，练习基本功可以提高打鼓速度、增强力量，并改善对鼓槌的整体控制能力（这与学习弹钢琴时需练习音阶和琶音类似）。

基本功体系在军乐队中的历史可以追溯到几百年前，远远早于目前所常见的套鼓的出现。基本功的练习主要针对的是军鼓。公认的基本功清单中有四十种不同的形式，其中大多由三种基本技巧组成：单击（Single Strokes）、双击（Double Strokes）和单装饰音（Flams）。

1. 滚奏

滚奏的核心思想是创造一个持续的声音。在套鼓的任意一部分上都可以击打出滚奏的效果，但这种方法还是主要用于军鼓。滚奏的种类有很多种，可以通过不同的长度和演奏方法来进行变奏。本书中的滚奏主要有三种：单击滚奏（Single Stroke Roll）、双击滚奏（Double Stroke Roll）和压奏（Press Roll）。

（1）单击滚奏

要演奏单击滚奏，双手需要交替打鼓，如下谱所示（R代表右手，L代表左手）。演奏中需按照"法式握法"来握鼓槌。

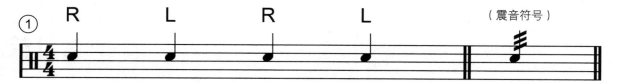

（2）双击滚奏

双击滚奏的击打方法比单击滚奏更难一点。在双击滚奏中，要先击打一下，然后再弹一次鼓槌，所以基本上是击打一下，弹跳一下。重点在于，第二次一定要是弹跳的，否则你只是击打了两次而已。需要特别强调的是，掌握双击滚奏的方法需要较长的时间，所以请耐心练习并相信坚持的力量。

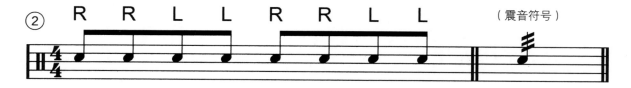

双击滚奏中还包括两种常用的滚奏方法，即五击滚奏（Five Stroke Roll）和九击滚奏（Nine Stroke Roll）。

五击滚奏就是要用双手击打一组双击滚奏，再加上一个单音。

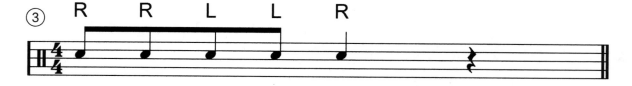

九击滚奏是由双手击打出两组双击滚奏，再加上一个单音组成的。

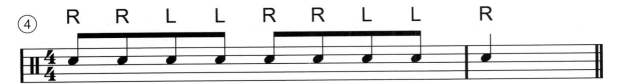

以下两组鼓谱可以用来练习五击滚奏和九击滚奏。

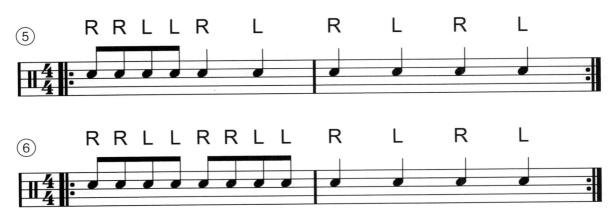

特别需要反复强调的是，在双击滚奏上下功夫是非常重要的事情。如果你想尝试更复杂的练习，它是一项必不可少的技巧。对我来说，双击是训练左手的最佳练习（如果你的惯用手是右手，那么左手就是你的弱手）。通过五连击滚奏和九连击滚奏的交叉变奏，来尝试一下这一训练吧。这对年纪较小的学生来说可能有点挑战性，但如果你真的想挑战自己，那不妨就试一试吧！

（3）压奏

滚奏方法将在本书的多个章节中出现。要练习压奏，请先想一想单击滚奏。二者的区别在于，压奏要把鼓槌按在鼓面上，而不是直接单击。当你把它按在鼓面上时，鼓槌会自然地弹跳几次。当你练习压奏时，一定要注意的是，要在距离鼓边缘5厘米处击打，这是鼓槌反应或反弹的最佳位置，同时要注意压奏是用德式握槌的姿势来演奏的（如图13所示）。

在此处击打

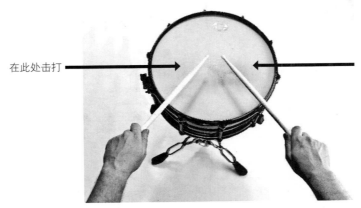

图13

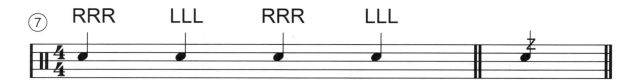

以下是一些针对压奏的练习。第一个练习中，直接先打四个单击滚奏，然后打四个压奏，双手交替进行。刚开始时速度要由慢到快，反复练习。

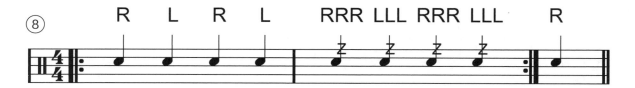

下面我们将练习从四次扩展为八次，通过提高双手的速度，你会发现两个压奏之间能相互融合，并且开始演奏出连续的旋律。

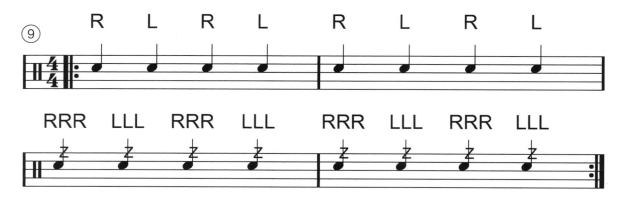

下面还是一些压奏练习的例子。

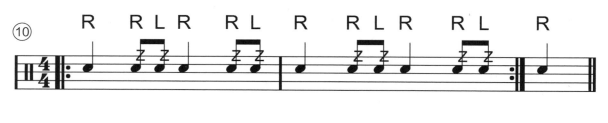

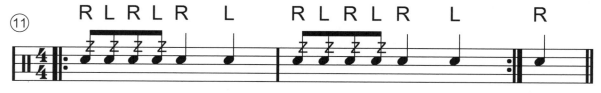

2.单装饰音

单装饰音是由两个音组成的，一个声音"略轻"，一个声音正常。练习时，试着用双手同时打鼓，但声音"略轻"的音稍微提前一点，左手和右手均可，如下谱所示。

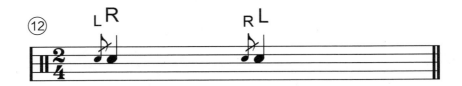

3. 拖曳

拖曳和单装饰音的击打方法类似，但拖曳需要在鼓槌第二次弹跳的时候，将其收向自己一侧，这一点与单装饰音相反。同样，左手和右手都可以进行练习。

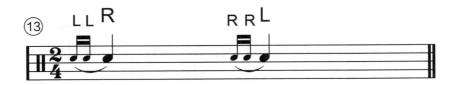

4. 复合跳

复合跳是由单击和双击滚奏组成的一种基本功，可以根据长度不同来划分出很多不同的种类，其中最重要的是单击复合跳（RLRR或LRLL）、双击复合跳（RLRLRR或LRLRLL）和中心复合跳（RLLR或LRRL），如下谱所示。

一定要注意，有些音符上方标注了重音符号，演奏时，这些音符的声音要比其他音符更大（重音符号详见第9页）。

（1）单击复合跳（RLRR或LRLL）

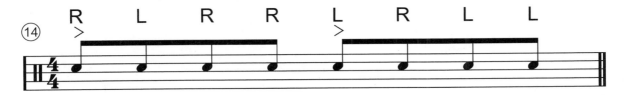

（2）双击复合跳（RLRLRR或LRLRLL）

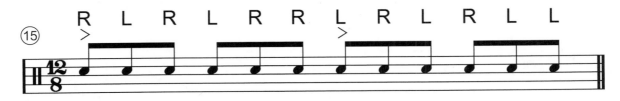

（3）中心复合跳（RLLR或LRRL）

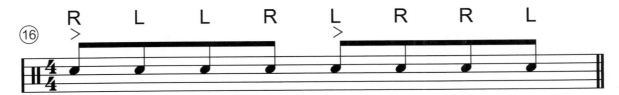

二、手部练习

1.手腕放松练习

在教授架子鼓课程的这些年里，我发现学生们在打鼓时都是手肘用力，而不是手腕发力。开始学习打鼓时就要学会放松手腕，这一点是非常重要的，这样你才能自由且灵活地在套鼓上移动，而且十分省力。

下面的几个练习能够帮助你放松手腕，还能在省力的同时帮助你提高打鼓的速度。

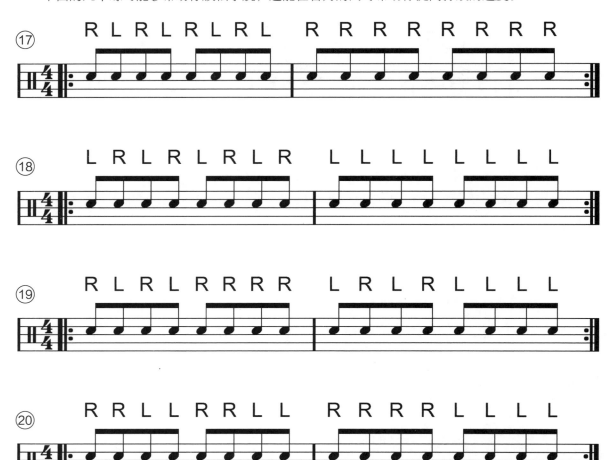

2.重音练习

在不断练习打鼓的过程中，你会发现在大部分旋律节奏中，总会有一些音符的声音比其他音符大，这些声音更大的音符就叫作"重音"。

下面的练习可以帮助你练习重音的演奏，还能提高你对鼓槌的控制能力，尤其能训练你的弱手（对惯用右手的人来说，左手即为弱手）。

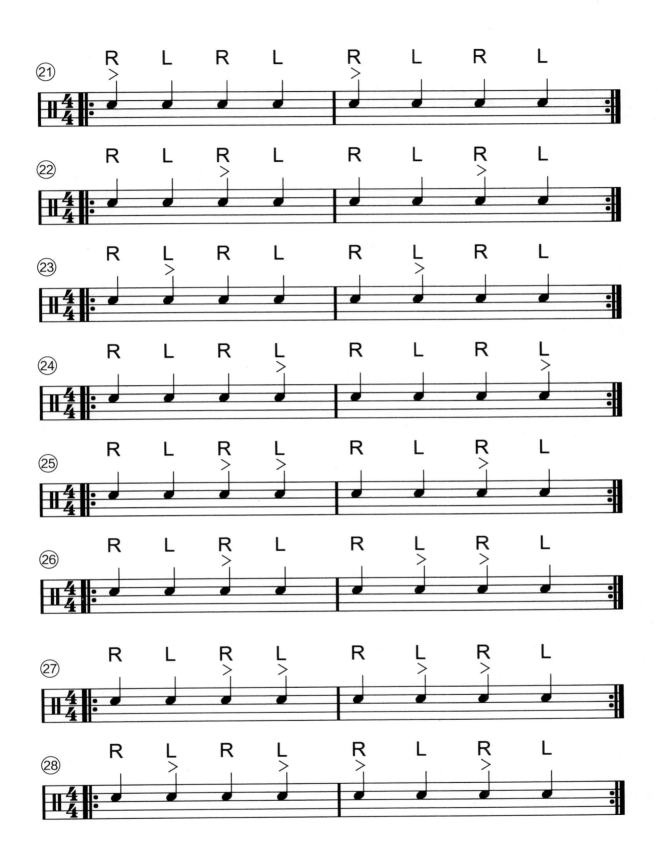

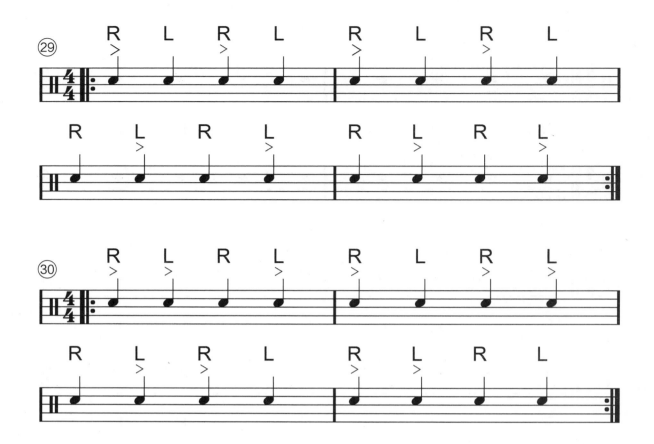

05

节奏型练习

一、预备知识

当提到乐队中的鼓手时，我们首先想到的是他在乐队中负责把控节奏或是速度。作为"节奏把控者"，鼓手要在乐队中为其他成员奠定良好的基础。

本章中，我们将学习如何通过手脚的协调配合来实现这一要求，从而建立起基础的摇滚节奏，或者也可称为"节奏或律动"（Beats / Grooves）。我们所要用到的节奏，大部分都出自本章。

图14展示了手部位置，注意两根鼓槌交叉，右手击打踩镲，左手击打军鼓。

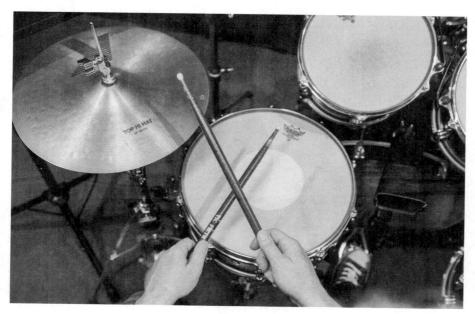

图14

另外需要注意的是，首先要保持踩镲闭镲（如图15所示），之后我们再学习开镲。

图15

二、仅手部练习

我最初学习打鼓的时候，其实根本没有鼓，那时，塑料餐具和厨房里的锅就是我的"架子鼓"。所以刚开始我只是进行了手部练习，我希望大家也和我一样，先练习手部动作。下面的鼓谱是由踩镲和军鼓两部分构成的。

第一种模式：击打踩镲四拍，在第三个击点上加入军鼓。

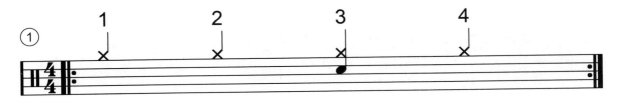

第二种模式：击打踩镲四拍，在第三和第四个击点上加入军鼓。

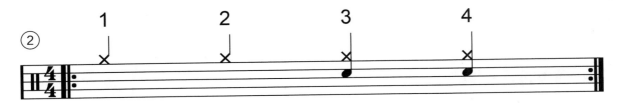

三、加入底鼓

现在让我们更进一步，将手和脚结合起来。在第一个练习中，我们只是交替使用底鼓和军鼓。现在把底鼓放在第一个击点，军鼓在第二个击点来演奏。踩镲与这两者同时配合，有助于保持整体节奏。

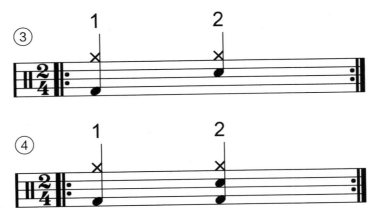

在这里，我想特别强调一下正确掌握踩镲演奏的重要性。在初学阶段，有必要养成良好的鼓槌位置习惯，这也正是初学者和有经验的鼓手区别所在。如果演奏踩镲的力度太大，它的声音就会盖过鼓组的其他部分，听起来很不协调。

下一页的图片分别展示了击打踩镲正确和不正确的方式。在图16中，鼓手打在了踩镲的边缘，

这是错误的位置，会发出刺耳的声音。这样不仅会对鼓槌造成损坏，同时也会损坏踩镲。

图17中即为正确的方法：抬起手腕，用鼓槌的顶部敲击踩镲的演奏面。这样演奏出的声音更干净也更适度，而且不会对踩镲或鼓槌造成损坏。另外，在踩镲、军鼓和底鼓处于同一音量的情况下，鼓组的声音会更加协调。

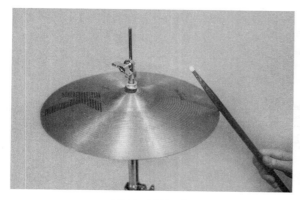

图16　错误示范

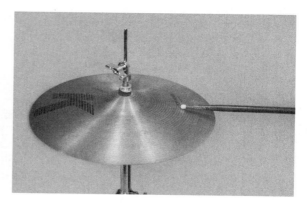

图17　正确示范

四、简单的节奏律动

好了，现在让我们把手和脚结合起来练习，来打出第一个四分音符的律动吧。

首先，在踩镲上敲击出四个四分音符。

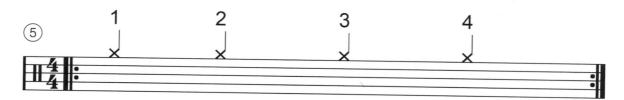

其次，在击打第三个击点上加入军鼓。

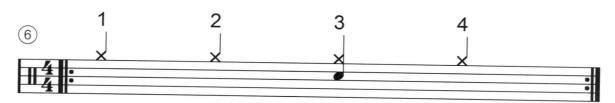

最后，为了使节奏完整，在第一个击点上同时加入底鼓。

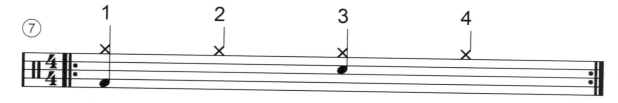

五、底鼓变奏

　　太棒了，我们又有了很大的进步！下面的练习为底鼓的变奏，这些练习中的手部动作全都相同，只是在底鼓上有所变化。你可以把踩镲调为关闭状态，但是当镲帽开始晃动，并且你对于底鼓变奏掌握较好的时候，就可以把上面的锁头拧紧，然后稍微用力去踩一下踩镲的踏板，来慢慢适应这两种踩镲的击打方式。

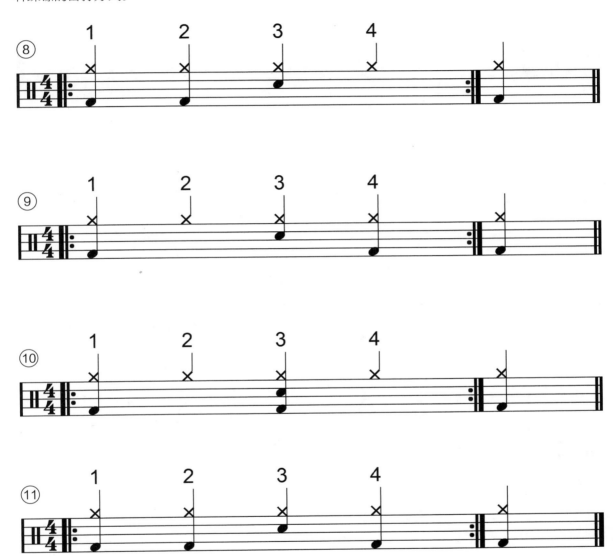

　　现在让我们来试着练习一些相似的节奏型吧，这些节奏都是两个小节的。

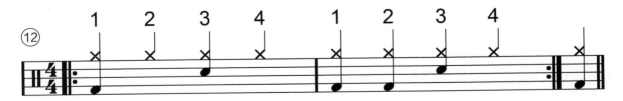

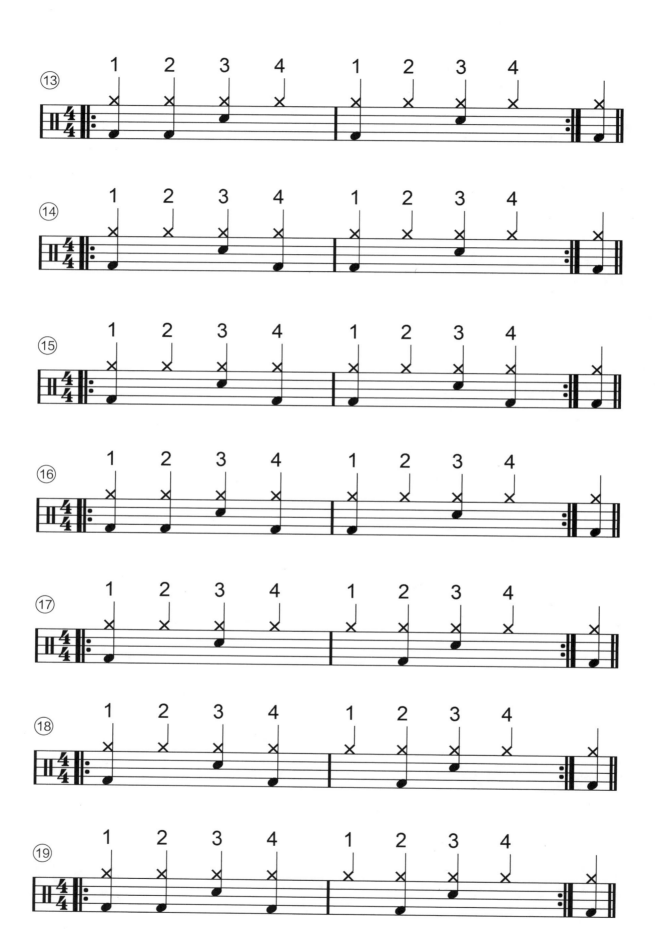

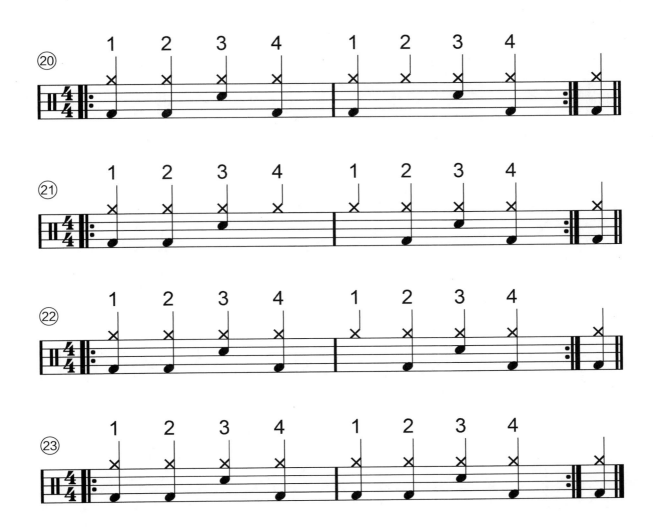

六、军鼓双跳

现在让我们来练习一下军鼓的变奏。

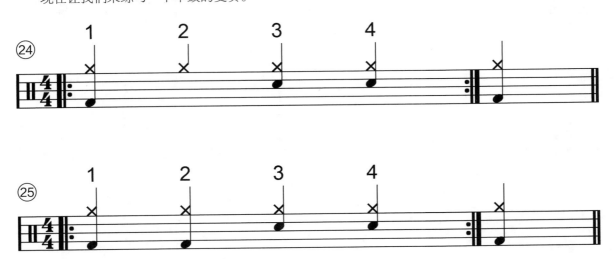

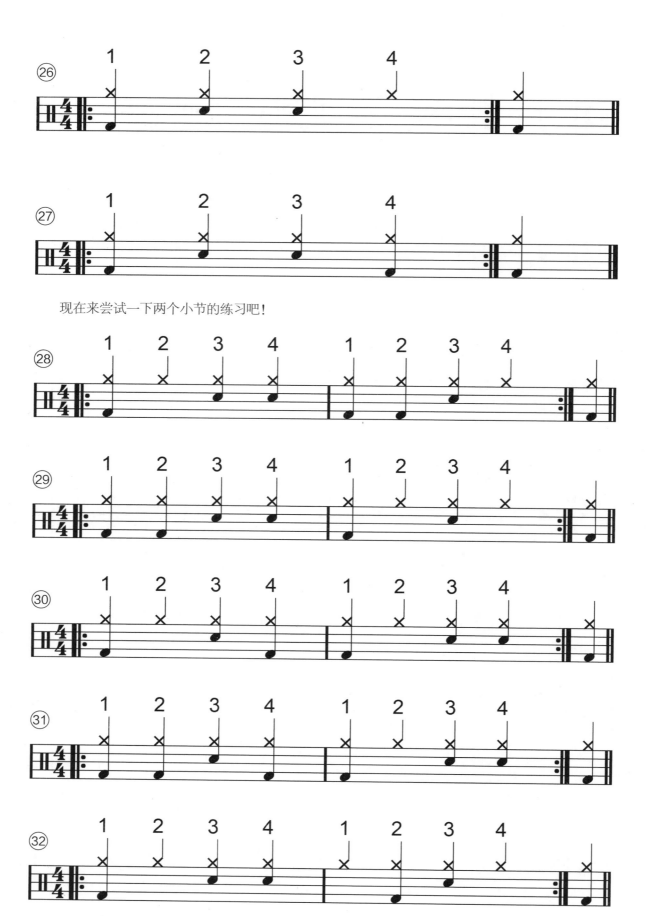

现在来尝试一下两个小节的练习吧！

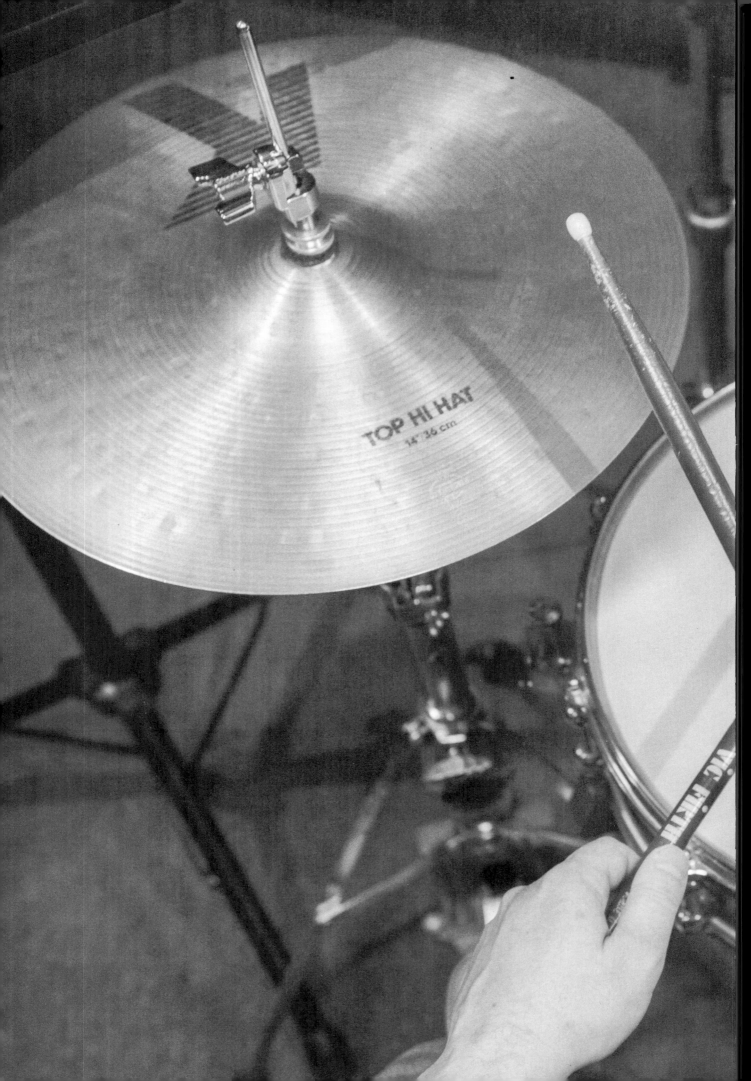

06

开镲练习

一、开镲

现在，让我们把左脚也加进来，同时加入"开镲"演奏。首先，将踩镲顶端的镲帽拧松，如图18所示。

当把镲帽拧松之后，踩一下踏板（大约踩2厘米），然后再重新拧紧镲帽。踩镲就会如图19所示。

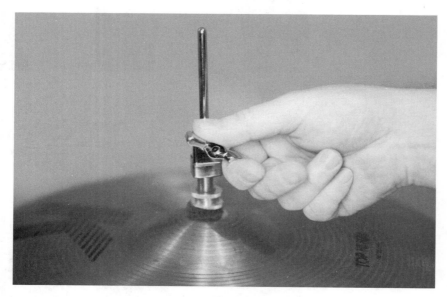

图18

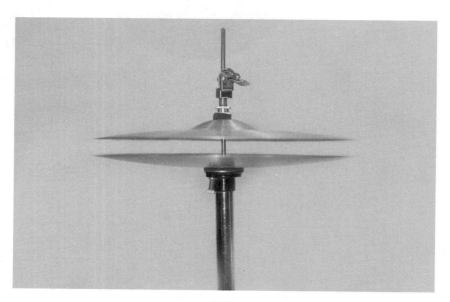

图19

能否在开镲和闭镲之间顺畅地演奏，是初学者与进阶鼓手的区别所在。首先要弄明白，脚要放在踏板上并且向下轻踩。非常重要的是，尝试开镲的时候一定要尽可能把脚抬高，将踩镲完全打开。通过这一练习，你就能掌握很好的踩镲技巧了。要有耐心，不断练习！

二、开镲基础练习

请观察下列练习鼓谱，你会发现在第二拍的鼓谱上方有一个小圆圈，这个小圆圈就表示开镲。也就是说，用鼓槌击打第二个击点的时候，要同时抬起左脚；然后在击打第三个击点的时候把脚放下，变成闭镲。

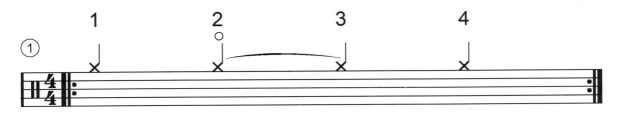

现在，在第三个击点的时候加上军鼓。试想一下，在闭镲的同时也要击打军鼓。

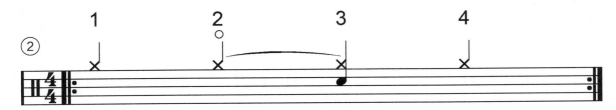

现在，在第一个击点加入底鼓，来做一下完整的练习。

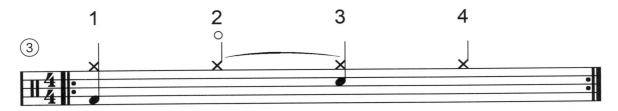

太棒了，下一个练习尝试把这一节奏延长至两小节。这一次把开镲放在第一小节的第四个击点，闭镲放在第二小节的第一个击点。换句话说，这一练习中，我们把踩镲和底鼓放在一起演奏，两只脚同时去踩踏板。

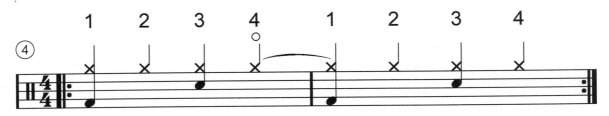

三、开镲变奏

尝试练习一些变奏。

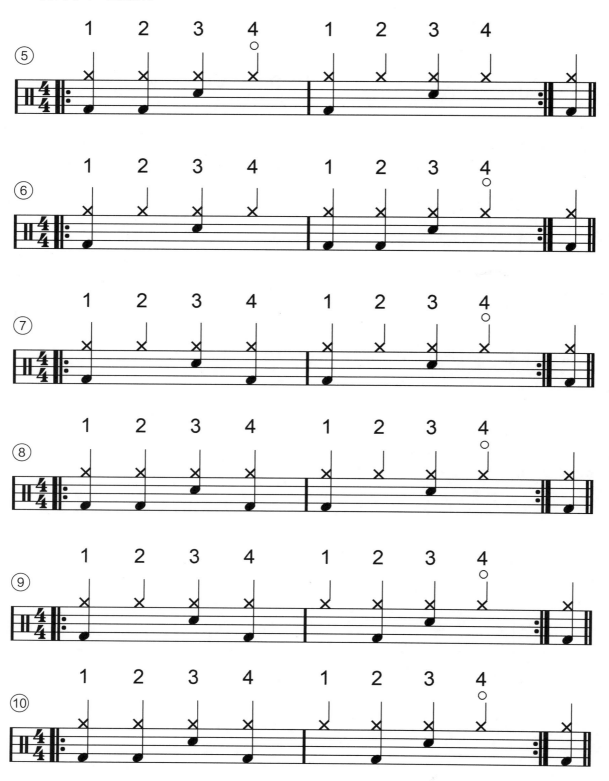

四、开镲加底鼓

下列的变奏练习要求我们同时击打开镲和底鼓。在这部分练习中，击打底鼓的同时需要开镲，或者换句话说，你需要先让一只脚踩下踏板，另一只脚抬起之后再去踩踏板。

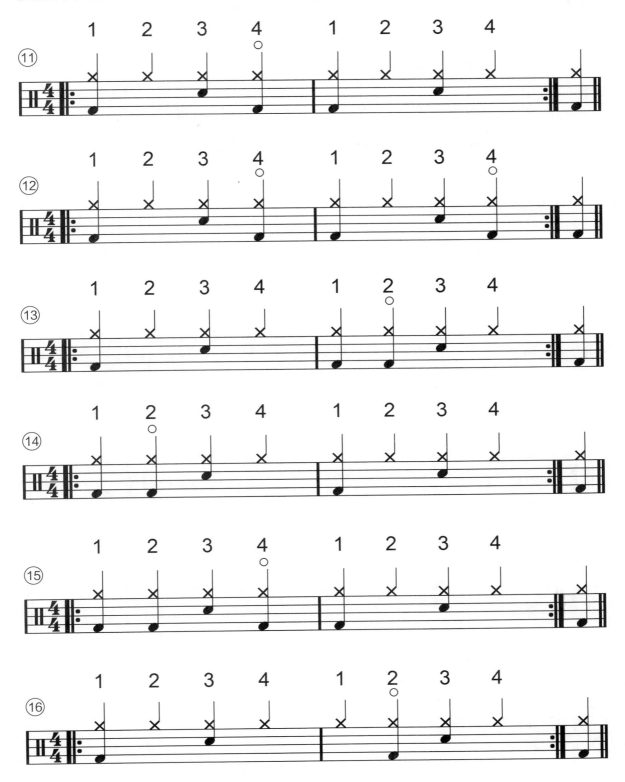

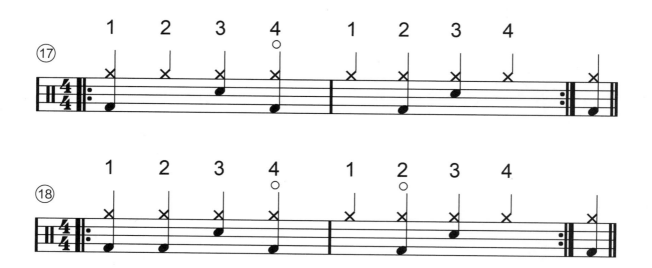

五、开镲加军鼓双跳

下面的练习中，我们要将军鼓双跳变奏和开镲结合起来。

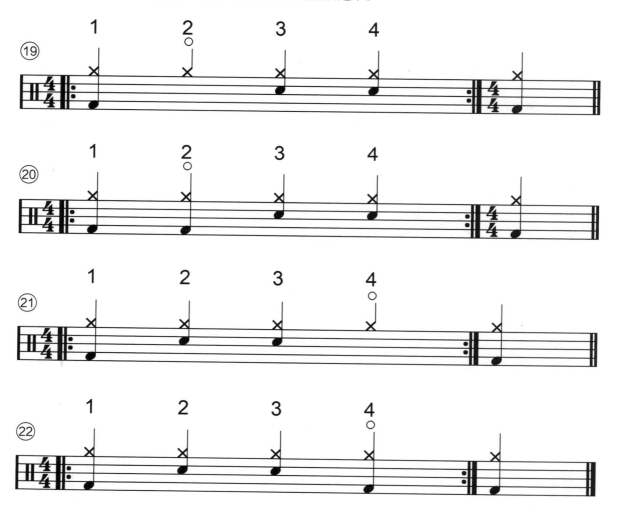

下面进行两个小节的练习。

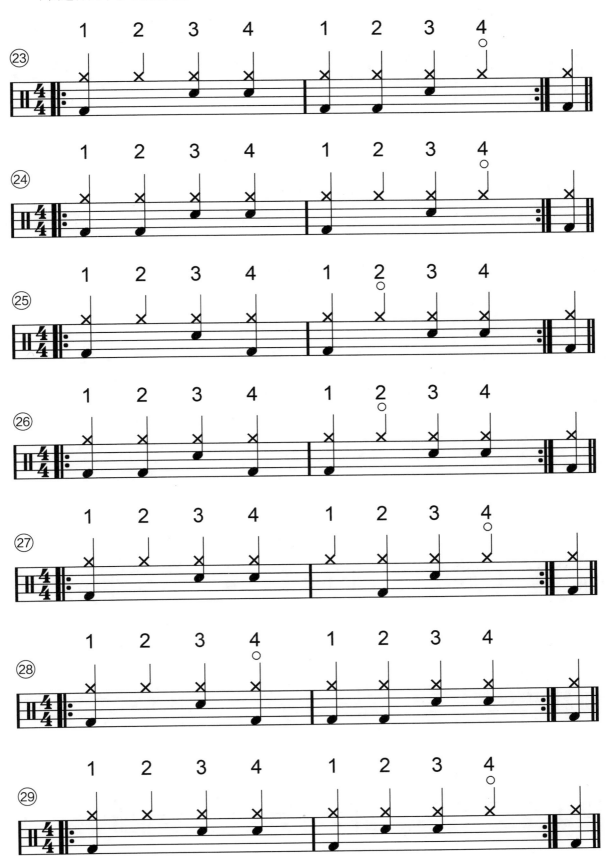

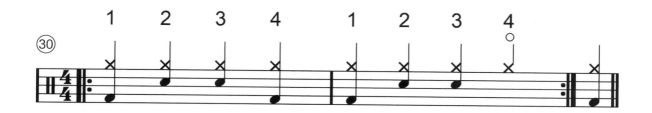

六、四小节综合练习

太棒了！现在让我们来将所学内容结合起来，做一些四个小节的练习吧。

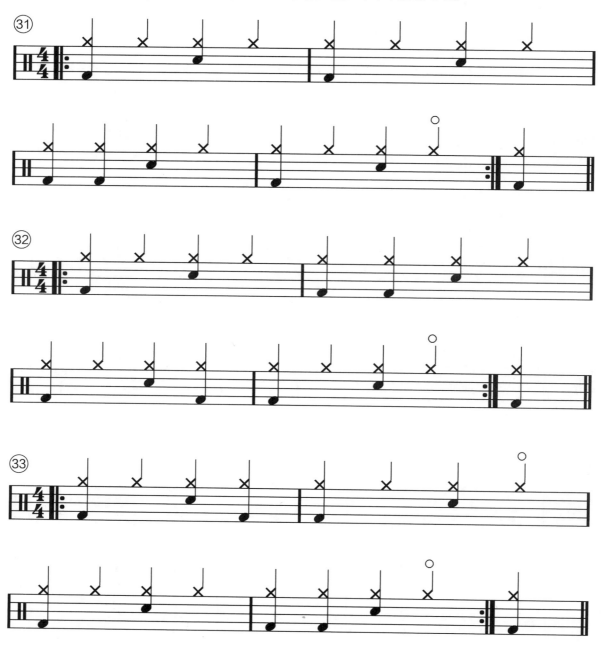

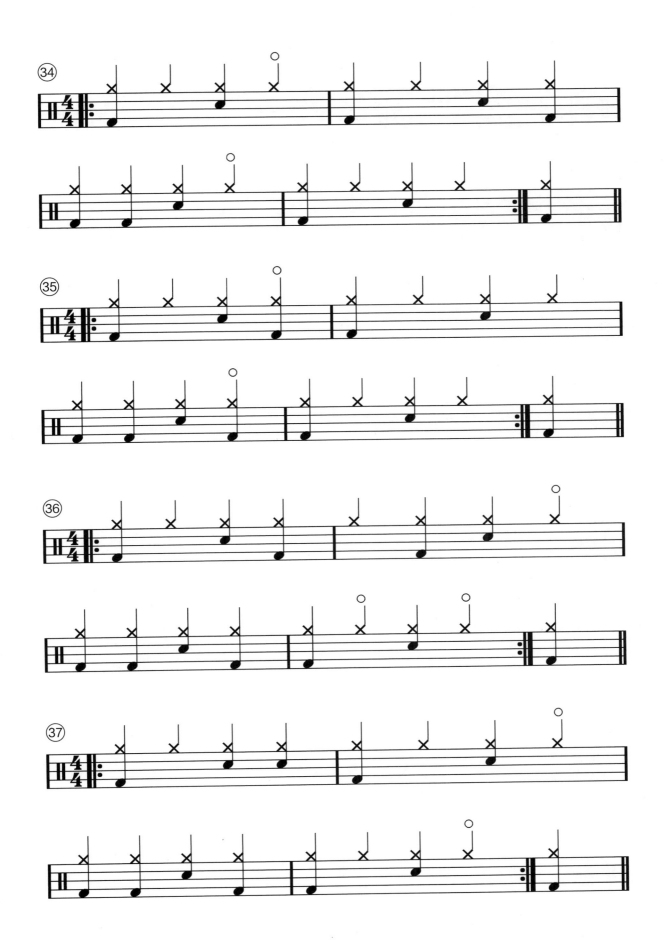

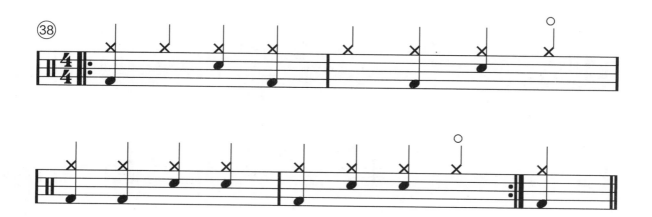

07

加花练习

一、加花的注意要点

我们对鼓手的第一印象，是通过击打出不同的节奏，来帮助其他乐队成员把控速度，这也是我们之前学到过的。为了演奏出这样的节奏，我们已经用到了踩镲、军鼓和底鼓。现在，我们要加入鼓组的其他部件，并且尝试一些加花。

什么是加花呢？想一首你最喜欢的歌曲，这首歌可以分为几个部分，比如，第一段是开头，然后有一段过渡，之后是副歌部分。当你仔细去听这首歌的时候，会在其中一部分的结尾听到一小段军鼓和桶鼓演奏出的旋律，这就是加花，我们也可以把加花看作一种将不同乐段连接在一起的枢纽。

简单来说，在打鼓的时候，要么打出一段律动，要么演奏一段加花，或者也可以两种都有。

在刚开始尝试加花练习的时候，有以下几点需要注意：

首先，注意律动和加花的演奏速度要保持一致。对于初学者来说，经常会出现律动的节奏快，加花的节奏慢这一问题。

其次，要记住用右手带动左手，运用我们前面已经学到过的手部动作。重要的是双手交替击打时要尽量平均分配双手的力量。

另外，要击打鼓的中部！这样才能打出最好的声音。

请保持这些好习惯！

二、四分音符加花

以下几首练习是将节奏与加花结合起来，并以四分音符为一拍的。这些加花的速度都比较慢，这也可以帮助你分清楚鼓谱上不同位置所对应的鼓组部分（可查阅第7页"鼓谱图例"部分）。

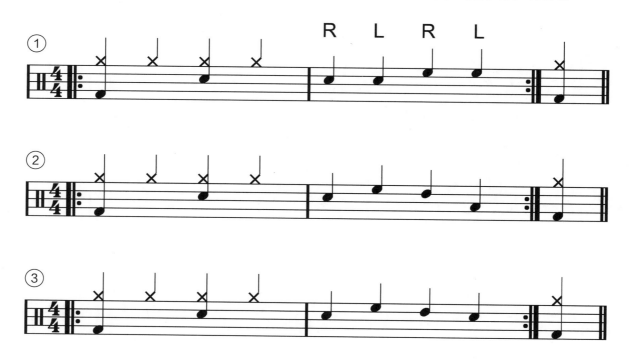

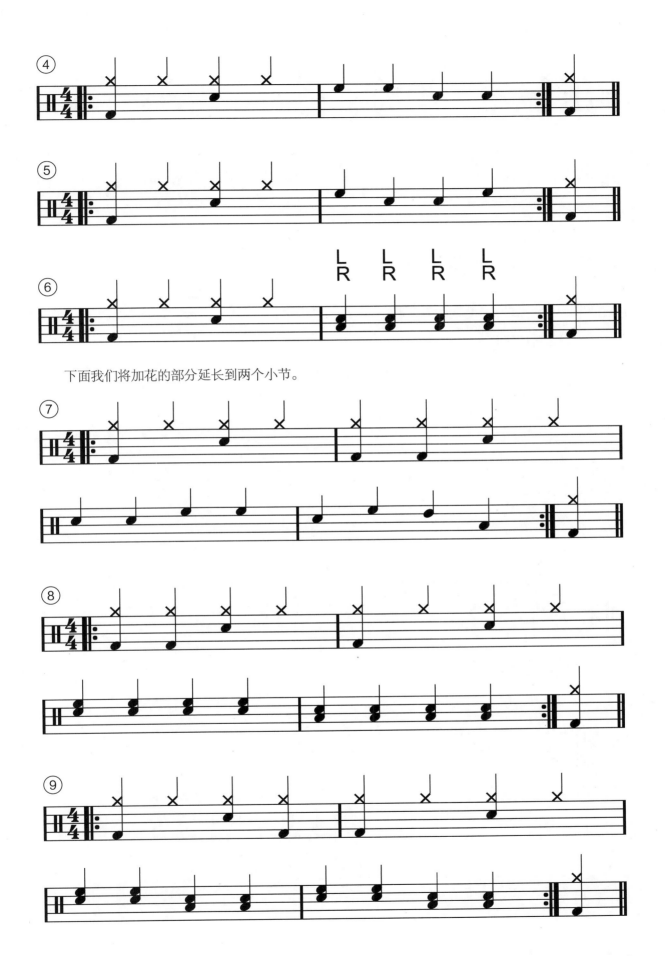

下面我们将加花的部分延长到两个小节。

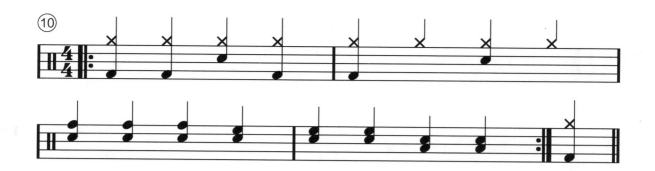

三、加入八分音符加花

下面的加花练习中，我们要提升难度，将四分音符变为八分音符。

1.八分音符加花讲解

八分音符的加花速度会加快为原来的两倍，因为每一小节中，都将原来的四个击点（每个四分音符一次）分为了八个击点（每个八分音符一次），如下谱所示。

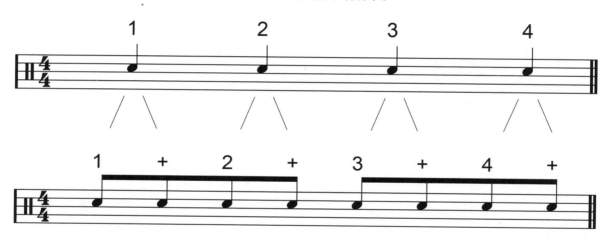

2.八分音符加花练习

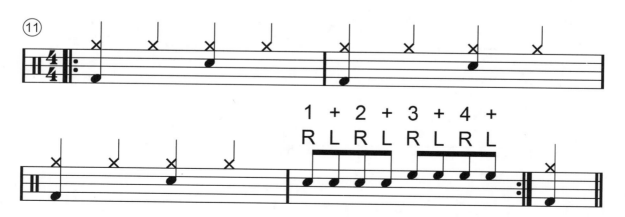

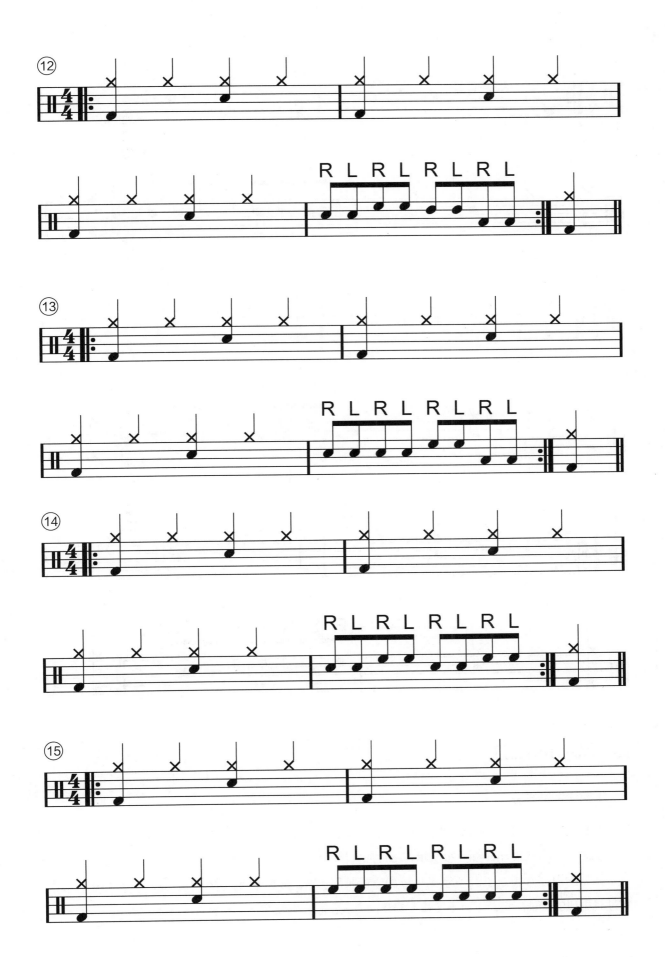

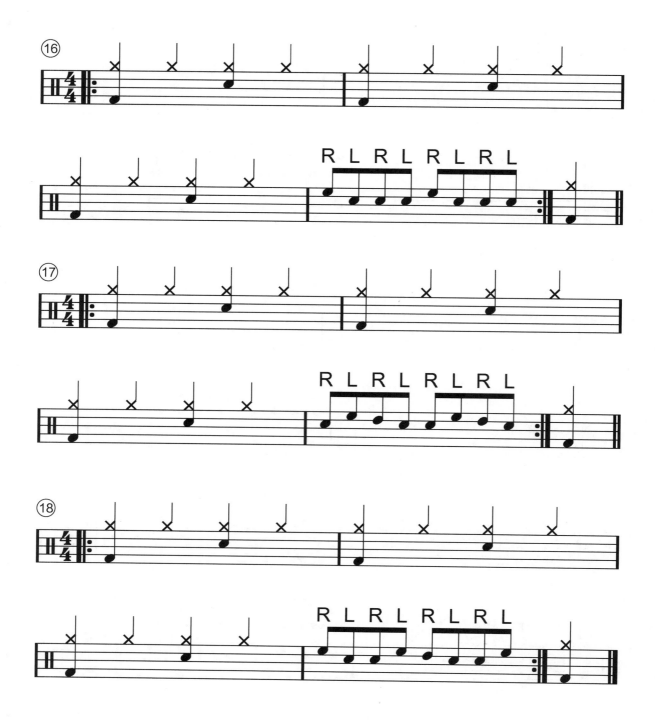

四、加入吊镲击打

1. 吊镲演奏方法

在加花的最后加入吊镲的击打是非常常见的，首先，我们来了解一下如何正确地击打吊镲。

正确击打的方式方法如图20所示，镲片应向演奏者方向倾斜，然后鼓槌从右向左划过镲片。

错误的击打方式如图21所示——镲片位置保持水平，鼓槌垂直向前击打，这样就像是要将鼓槌穿过其中似的。请注意，千万不要按照错误的方式击打，非常容易损伤镲片。

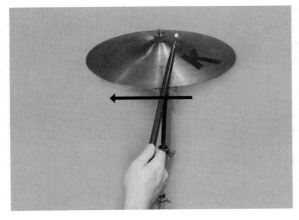
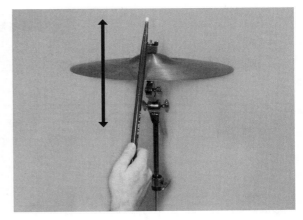

图20 图21

2.吊镲基础练习

现在，我们来尝试在演奏中加入吊镲吧。在下面的练习中，我们直接击打两小节的旋律，并在其中加入吊镲。这是一个全新的学习内容。

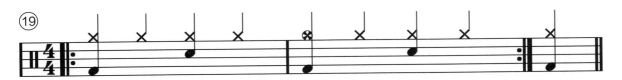

一段乐曲常常以吊镲开始，在接下来的这首练习中，我们来尝试将吊镲加入第一小节中的第一个击点中。

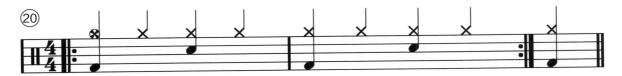

前面已经提到过，在加花之后，或者准确来说，在加花之后的第一个击点来击打吊镲是非常常见的。下面这一练习就是很常用的：四拍的加花之后，以吊镲结束，之后再开始新的小节。我希望在这一点上讲解清楚，不要混淆。建议你多多练习，因为这个击打方法几乎是固定的，无一例外。

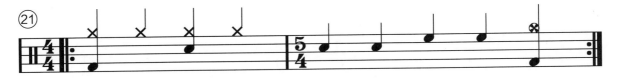

下面是另一种练习：一段4拍的加花，之后一小节的第一个击点为吊镲。请仔细区分其中的不同之处。

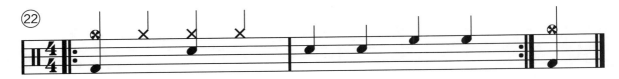

3.吊镲加花

现在，在加花中再加入吊镲来进行练习。

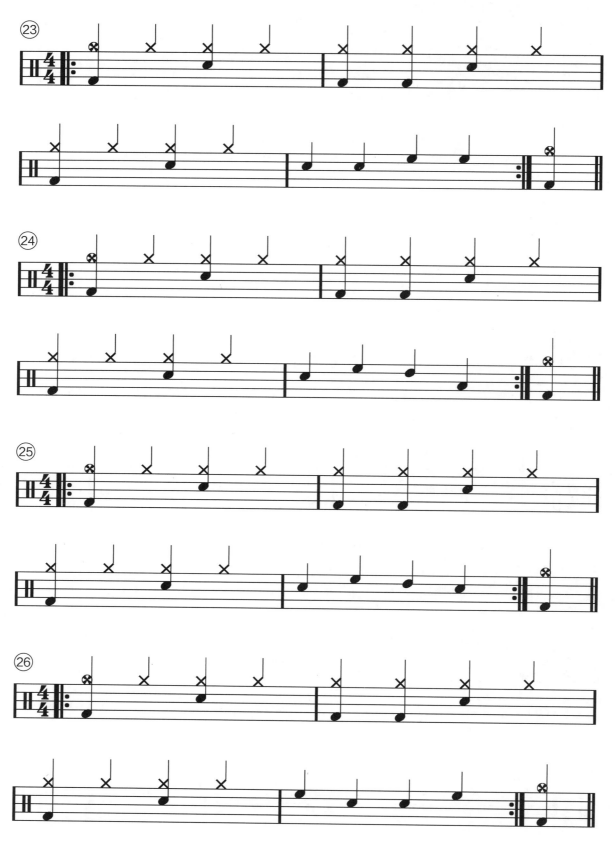

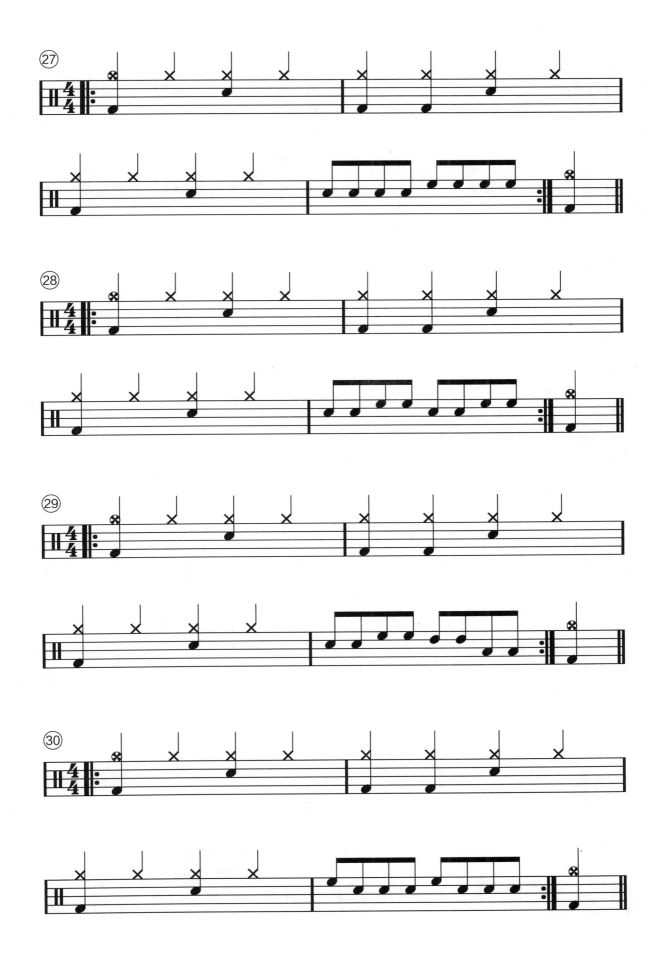

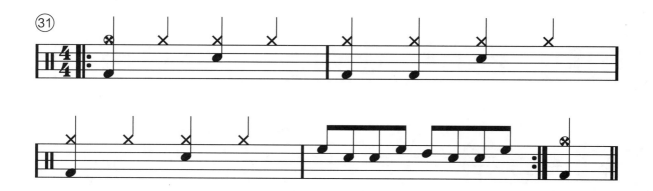

五、军鼓加花

下一种加花练习是进阶版，这一练习和之前每小节只有四拍的练习不同，更像是一种"断开的"节奏。

接下来的练习将只涉及军鼓。

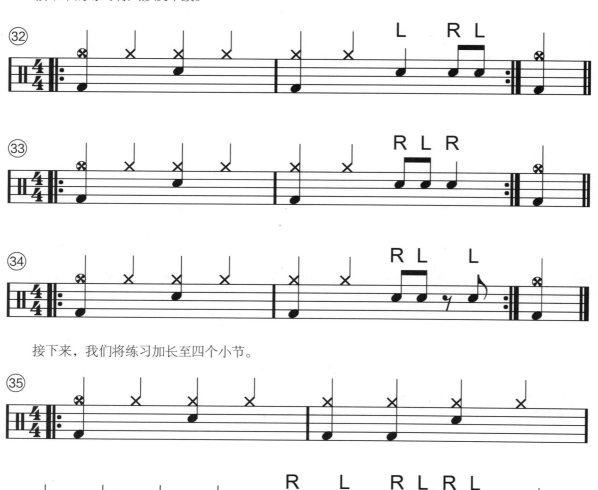

接下来，我们将练习加长至四个小节。

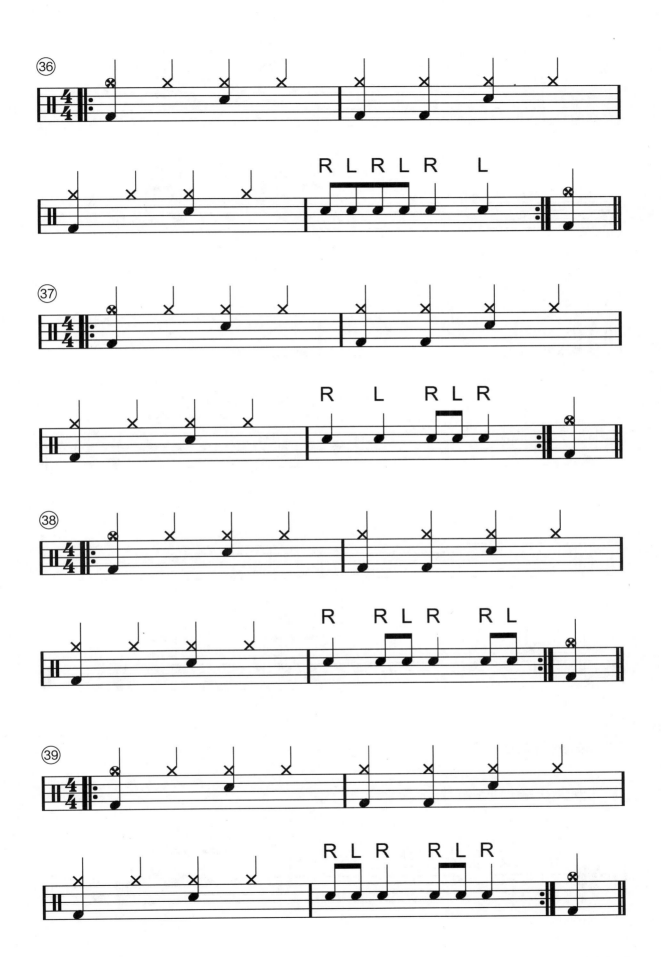

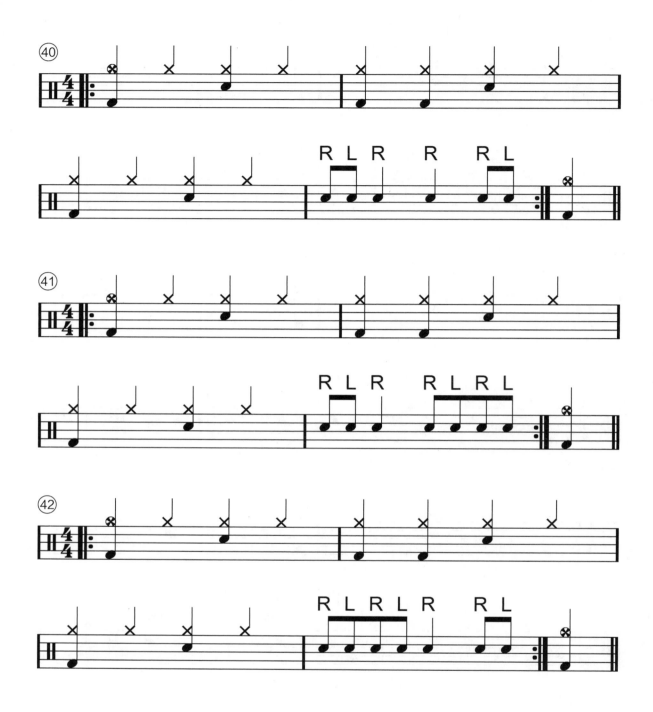

六、军鼓和桶鼓加花

下列的练习中我们要将军鼓和桶鼓结合起来。

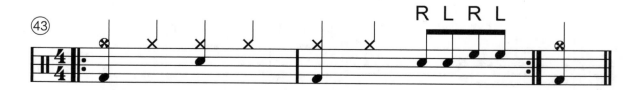

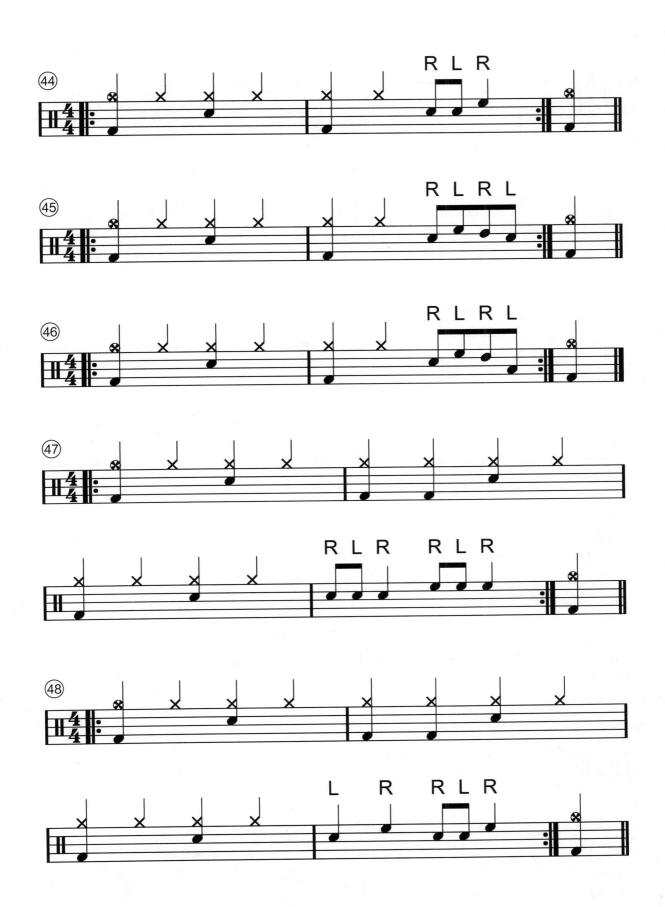

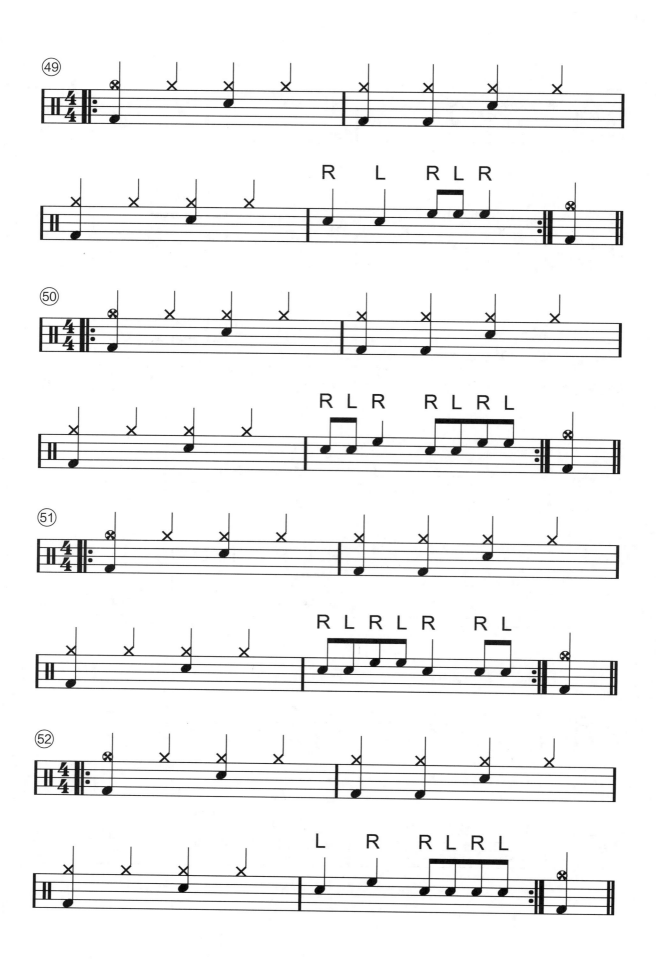

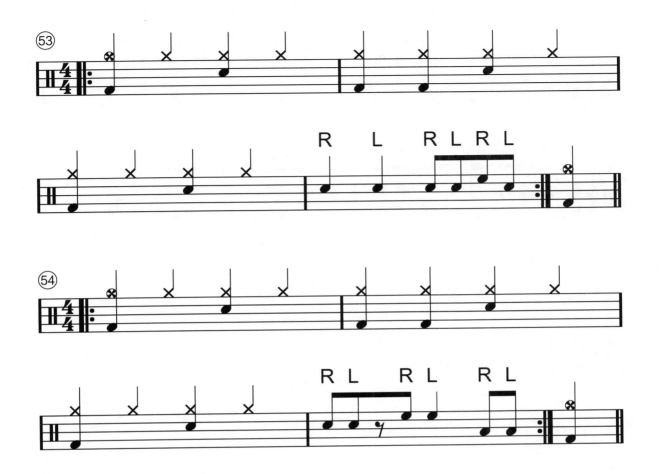

七、手脚结合加花练习

1.基础练习

下面的加花练习要求较高，需要我们将手脚结合起来，演奏出更复杂、更有力的加花节奏。这些练习对于鼓手而言是一个较大的飞跃，请保持耐心，不断练习。

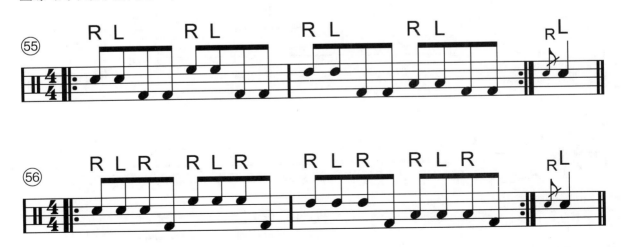

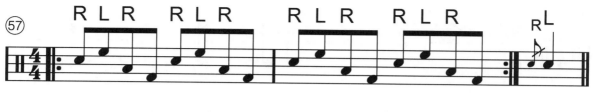

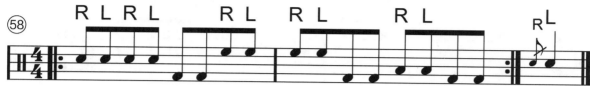

2.进阶练习

下面的加花练习加入了更多的鼓组，这对于青少年鼓手而言，是一种要求较高的练习。

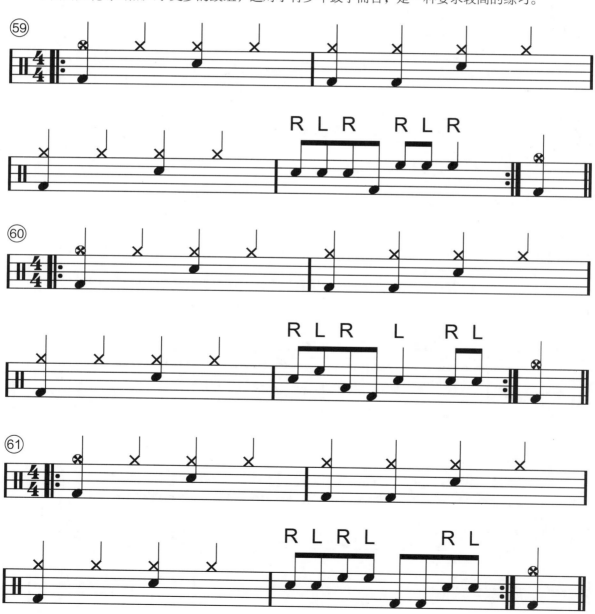

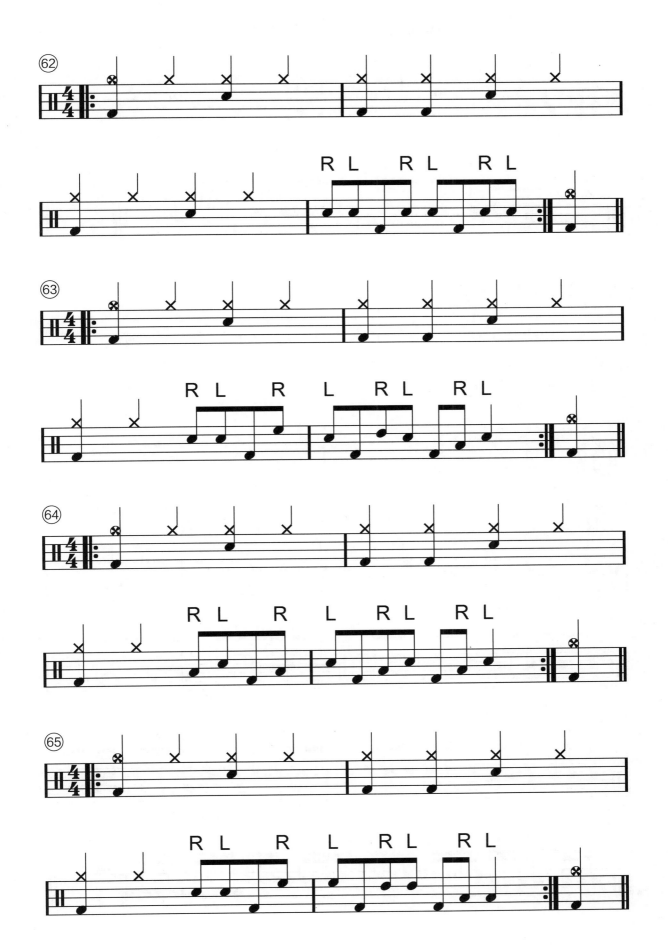

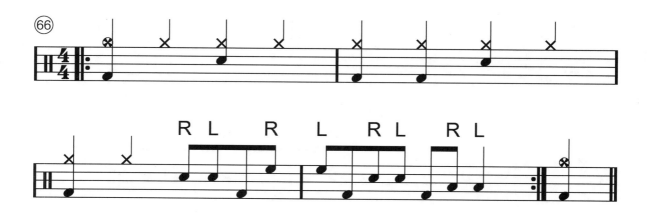

八、节奏变化加花训练

下面的加花训练中穿插着不同的鼓谱符号，练习从四分音符开始，到十六分音符结束（这里的练习中会出现"三连音"节奏，详见第114页讲解，如不能掌握可先跳过）。

这些练习的目的是让我们尝试以更快的速度在整个鼓组上进行演奏。

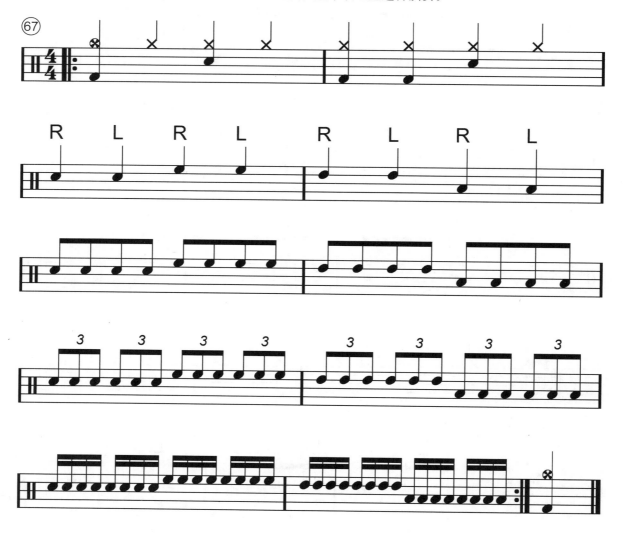

九、单装饰音加花

现在，让我们加入"单装饰音"这一基本功。这种加花形式的鼓谱记法非常简单，但是又与众不同，因为它需要双手演奏，且力度是我们已经学到过的加花练习的两倍。这一技法尤其适用于"宣告"新乐段的开始，比如从过渡段到副歌部分。

1.四分音符练习

首先来进行四分音符的练习。

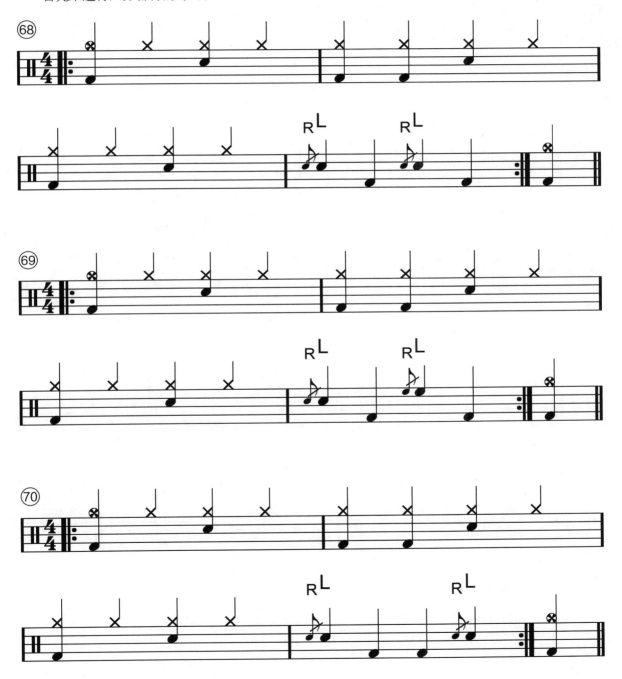

下面将练习加长至两个小节。

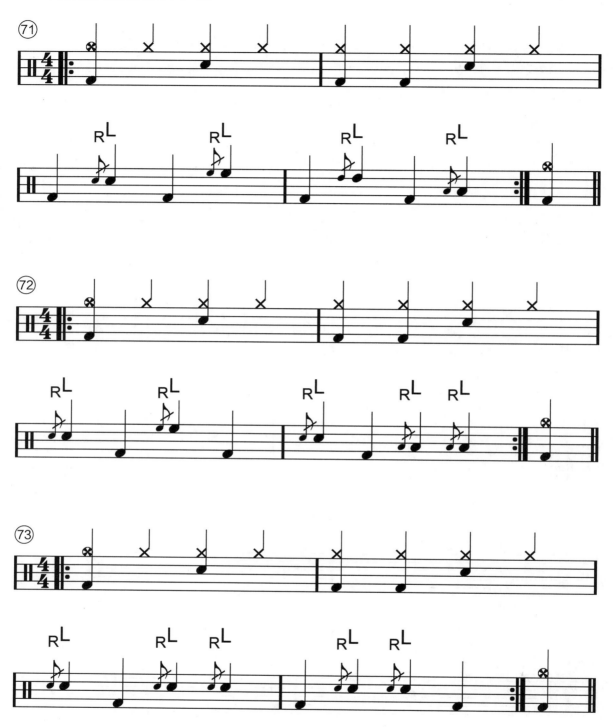

2.八分音符练习

下面我们将进行八分音符的练习。

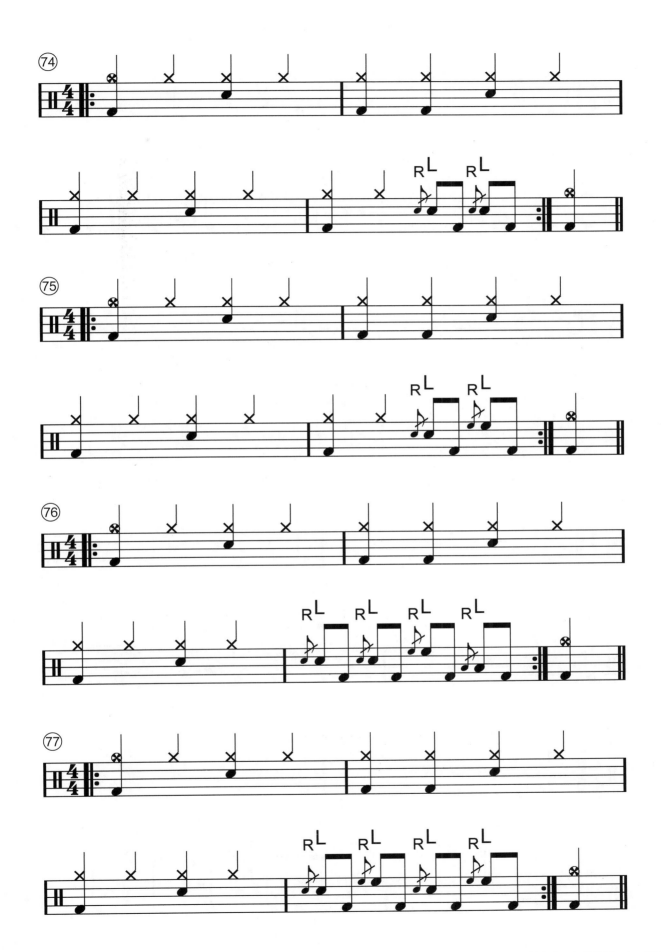

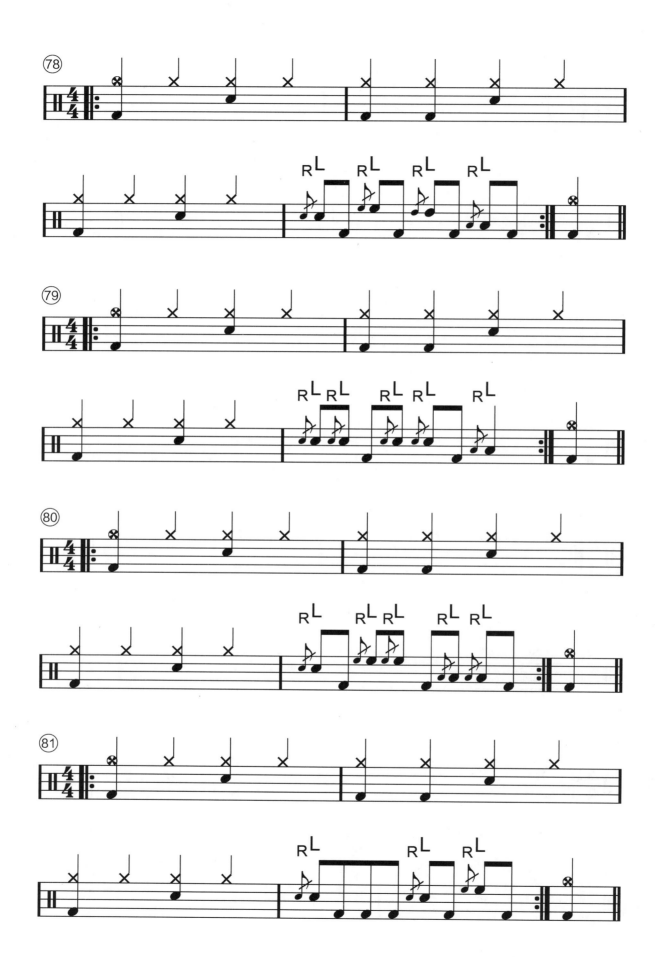

十、左手击打吊镲练习

目前我们所学到的所有节奏加花练习，都是用右手来完成的，下面的曲目为我们提供了练习用左手击打吊镲的机会，练习中要思考如何用更加协调的方式去打鼓。

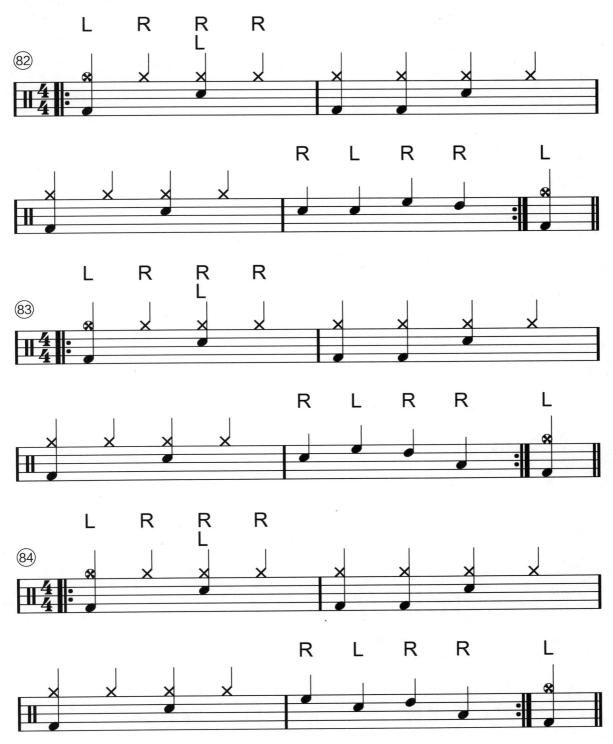

叮叮镲

一、叮叮镲演奏讲解

现在是时候来学习下一项内容了——叮叮镲。叮叮镲作为踩镲的备用选择，可以给音乐添加一种新的音色，同时还能增强整体的力度。一般来说，加大整体的力度是为了增强演奏的力度和音量。

我们已经学过的所有拍子，都是在踩镲上演奏的四分音符和八分音符。我常常把踩镲比喻为"胶水"，它可以把全部的拍子都牢牢粘在一起。在接下来的练习中，我们把右手移动到叮叮镲的位置来进行演奏。

首先，我们来观察一下叮叮镲，并学习一下它的不同音色。本书中涉及了两种音色，分别为镲片和镲帽（或称顶端），如图22所示。

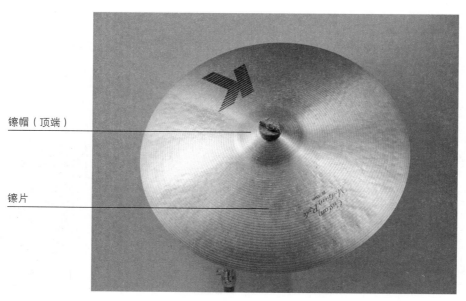

镲帽（顶端）

镲片

图22

在演奏叮叮镲时，一定要用鼓槌的头部去击打，这一点非常重要（如图23所示）。

注意不要击打镲片的边缘（如图24所示）。

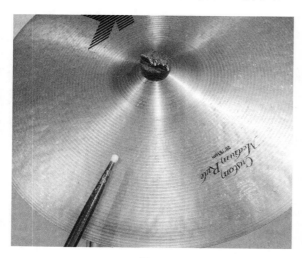

图23

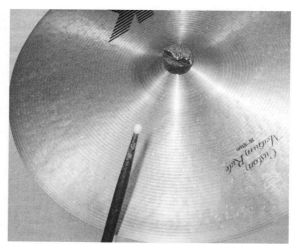

图24

二、叮叮镲变奏

在第一首练习中，我们首先尝试从踩镲移动到叮叮镲上。

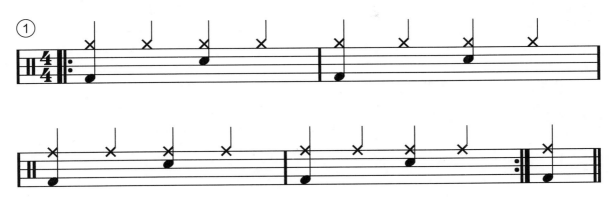

下面开始练习击打叮叮镲的镲面，并在第二个击点上击打镲帽。

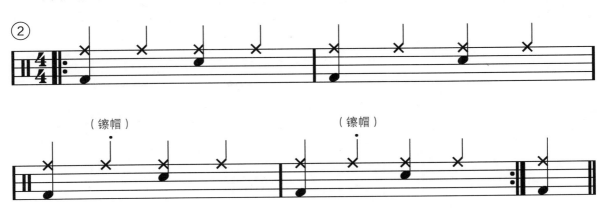

下面在第二和第四个击点上击打镲帽。

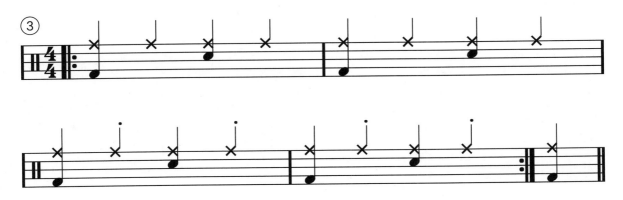

下面的几首练习涵盖了一些最常见的叮叮镲击打方式。

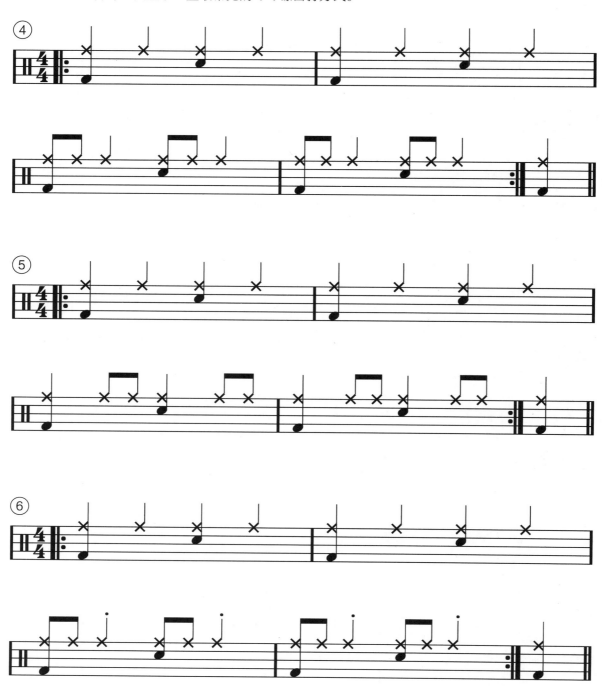

三、脚踩踩镲

击打叮叮镲的时候，你会发现踩镲一直处于闭镲状态。现在，你可以通过用脚踩踏板来演奏踩镲并扩大击打范围，从而继续增加对节奏的把控。这是一项很棒的练习，可以提高我们的协调能力。

简单来说，分成三份的律动变成了四份的律动。我将这个初学者的练习称为"独立练习"，因为每一部分都相互独立存在。

在第一首练习中，我们先把踩镲（脚踩）添加到第三个击点，并且同时击打叮叮镲和军鼓。

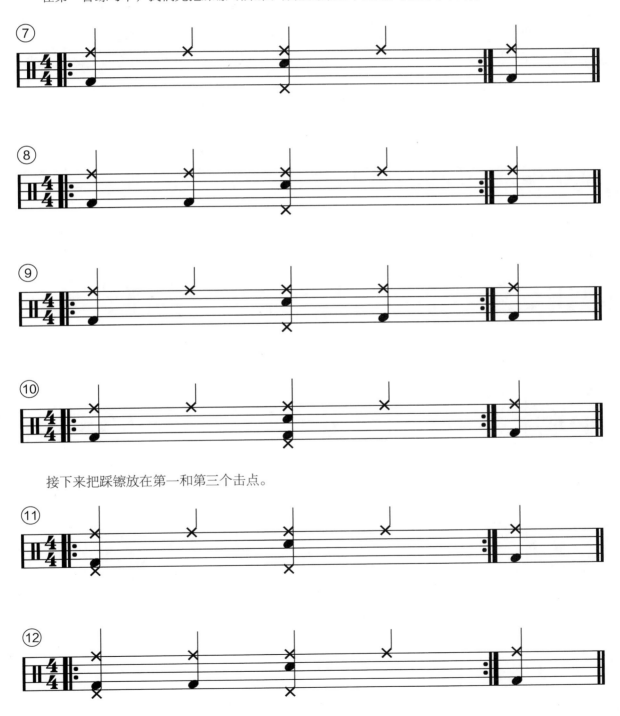

接下来把踩镲放在第一和第三个击点。

下面是进阶版的练习，我们将踩镲放在第二和第四个击点。

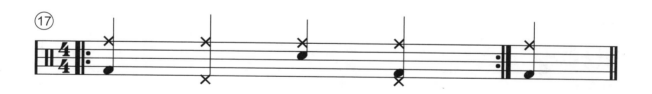

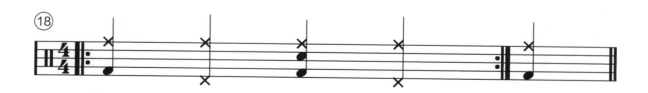

四、叮叮镲律动加桶鼓

在下面的练习中，我们继续增加律动，这一次将加入桶鼓。

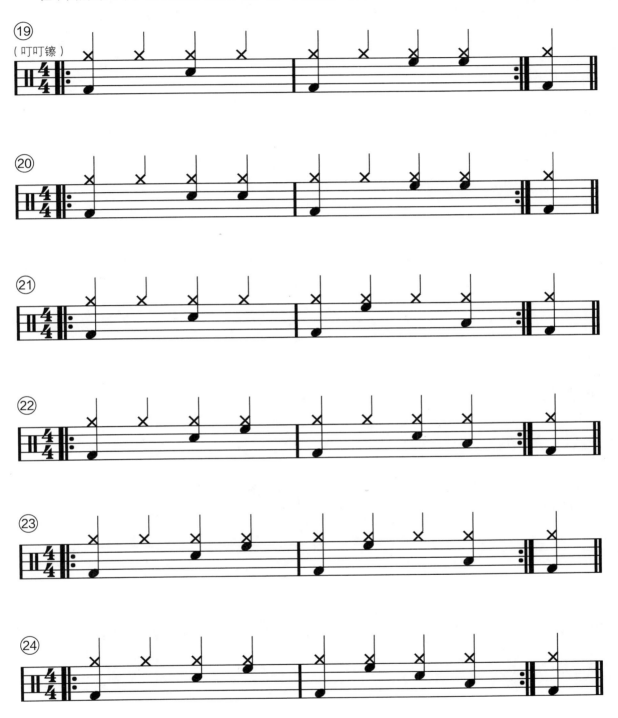

下面我们加入底鼓的部分，将其放在第一和第三个击点上。

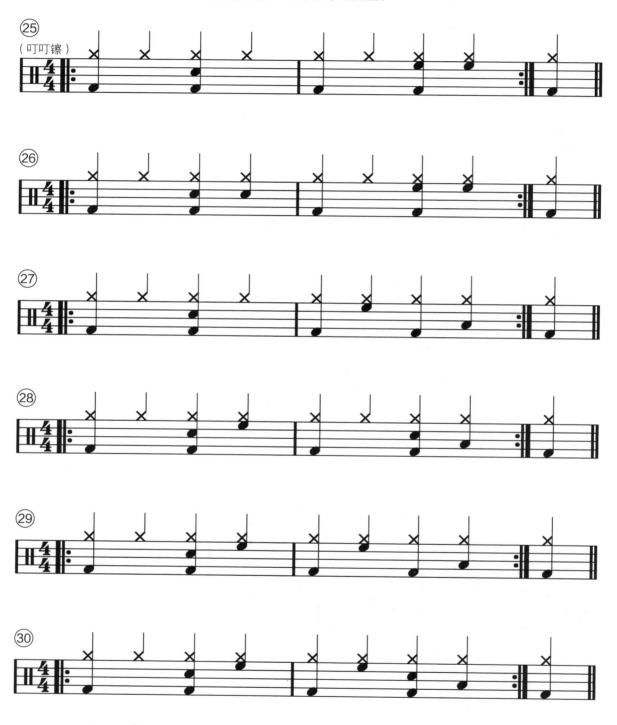

五、叮叮镲律动加桶鼓和脚踩踩镲

在以下练习中，我们将脚踩踩镲放在第三个击点上。

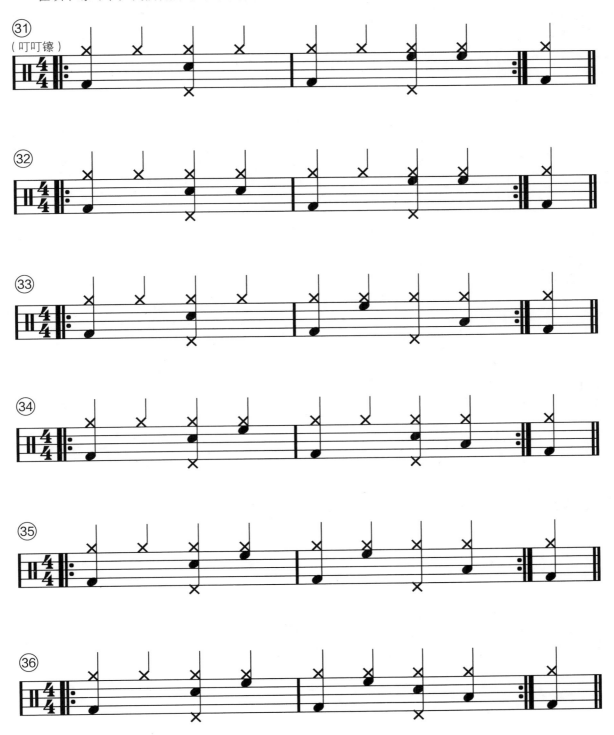

让我们提高难度，结束这一章的学习吧！下面的练习将踩镲放在第一和第三个击点上。

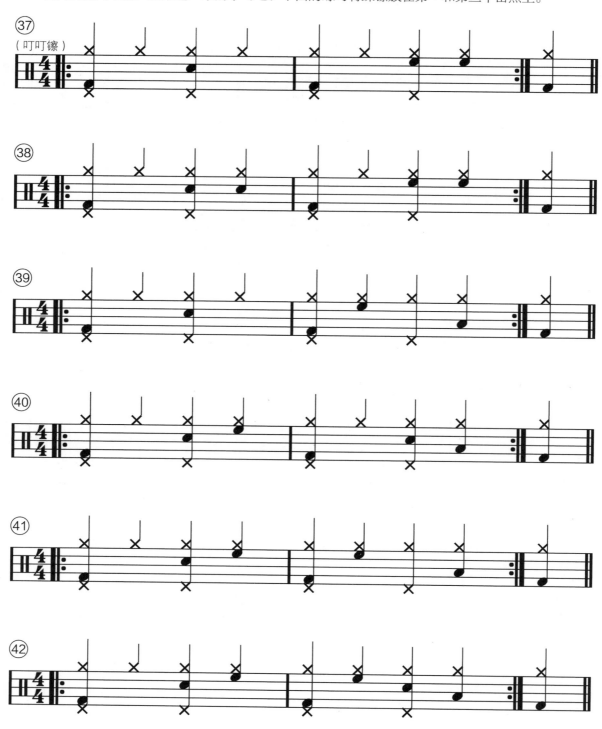

09

制音边击

一、制音边击演奏讲解

制音边击是我们需要添加的一种新的音色，是一种军鼓演奏中的方式，正如我们将叮叮镲作为踩镲的备用选择一样，制音边击是军鼓的备用选择，其击打方式如图25所示。

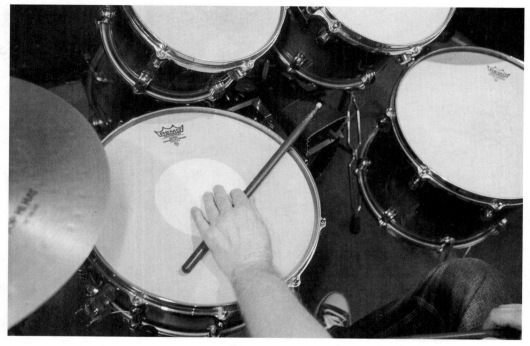

图25

制音边击是军鼓演奏中一种"温和的"选择，对于鼓手而言，在一段音乐中使用制音边击，然后在乐曲进入副歌部分时转而击打军鼓，这是非常常见的。制音边击也常常出现在世界流行的音乐风格中，例如拉丁等，这些在后面将会学到。

二、制音边击变奏

现在来练习一下制音边击和底鼓的组合变奏。

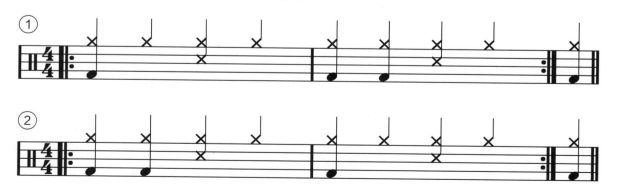

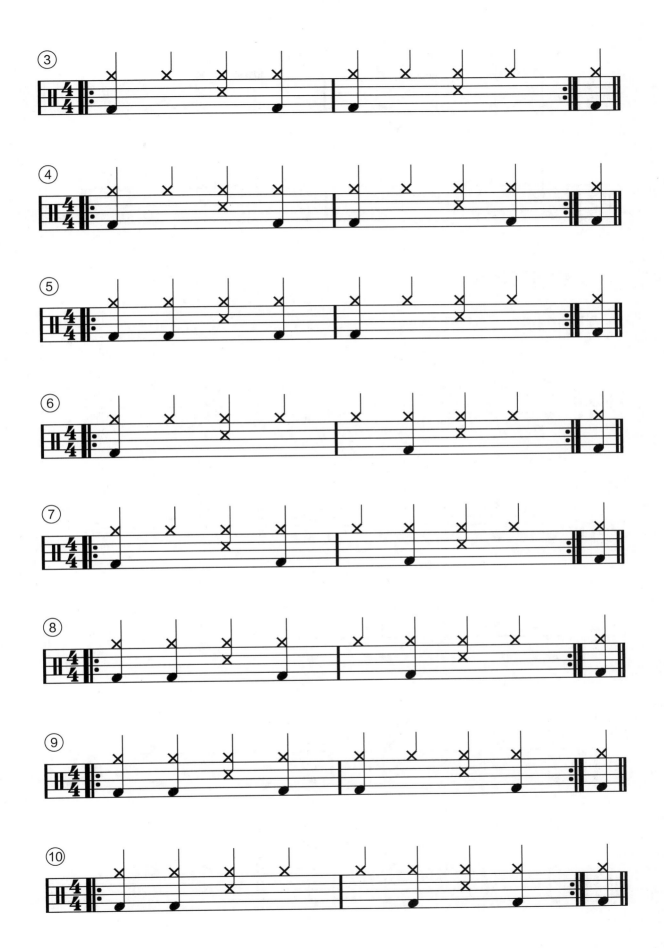

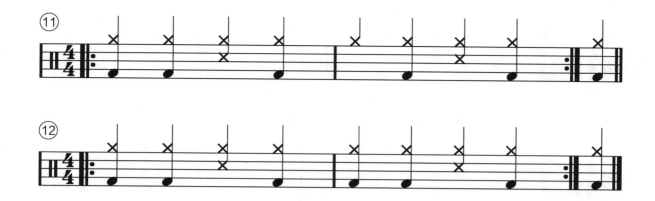

三、制音边击加开镲

下面的练习中加入了踩镲开镲。

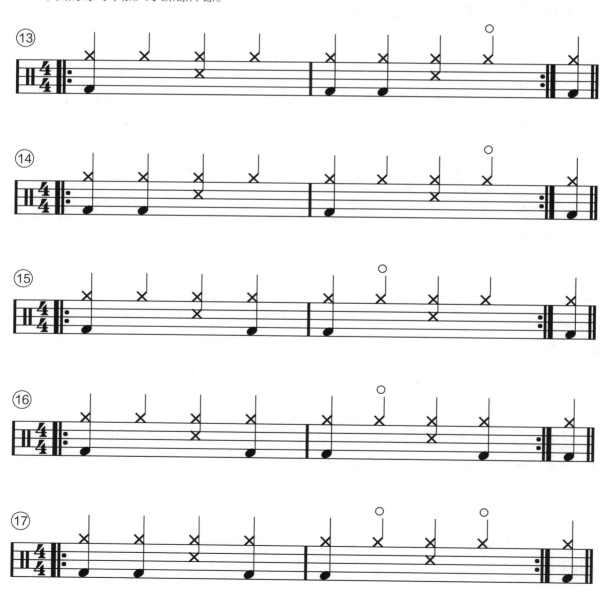

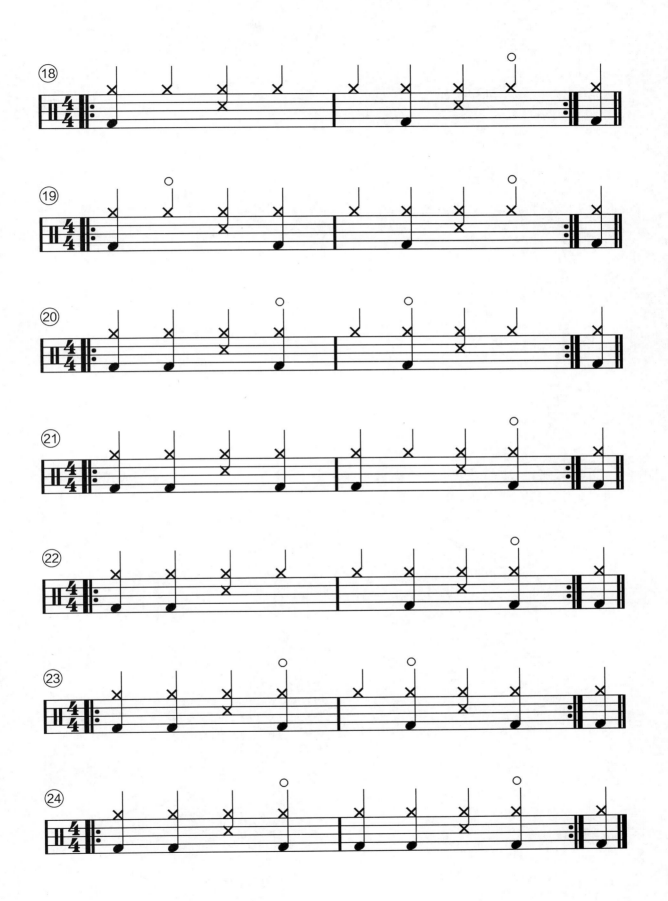

摇滚综合练习

下面的综合练习结合了我们已经学过的内容。

● **综合练习1**

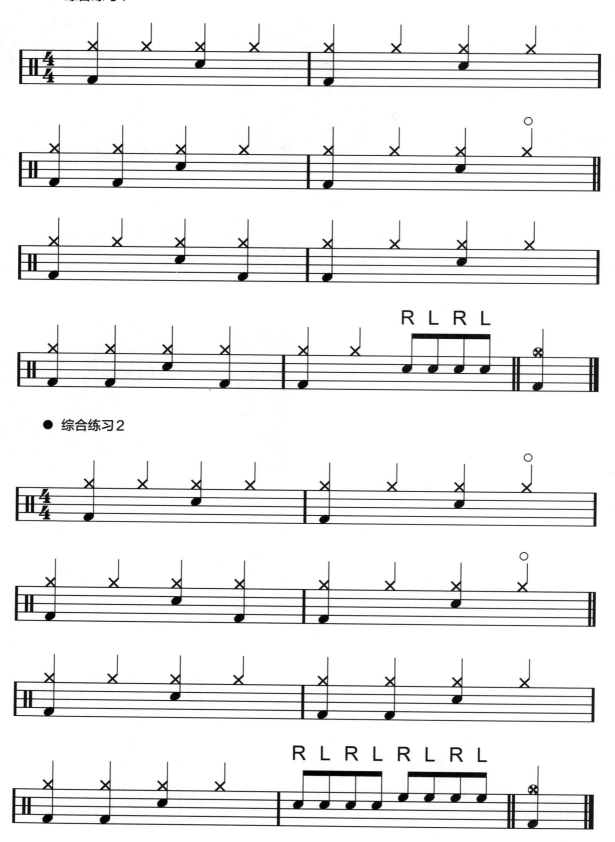

● **综合练习2**

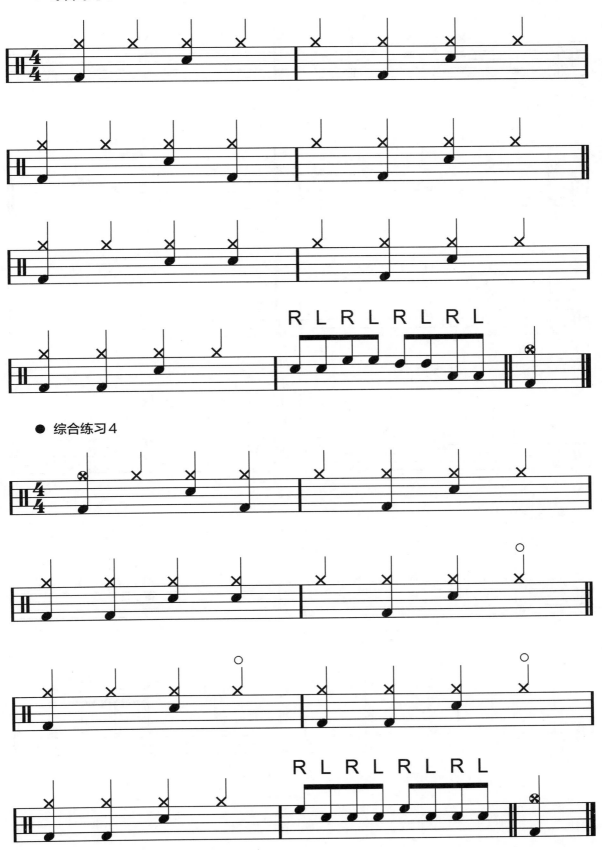

● 综合练习5

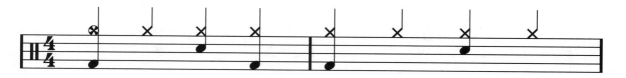

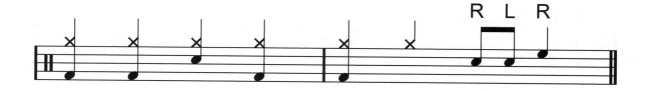

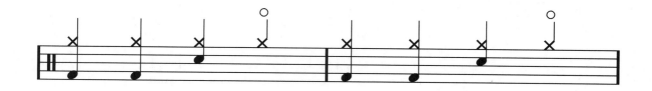

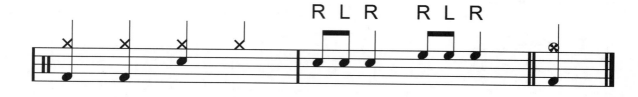

● 综合练习6

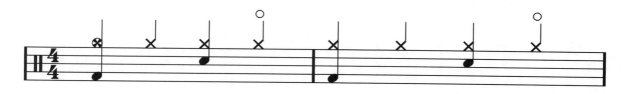

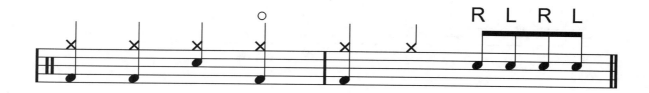

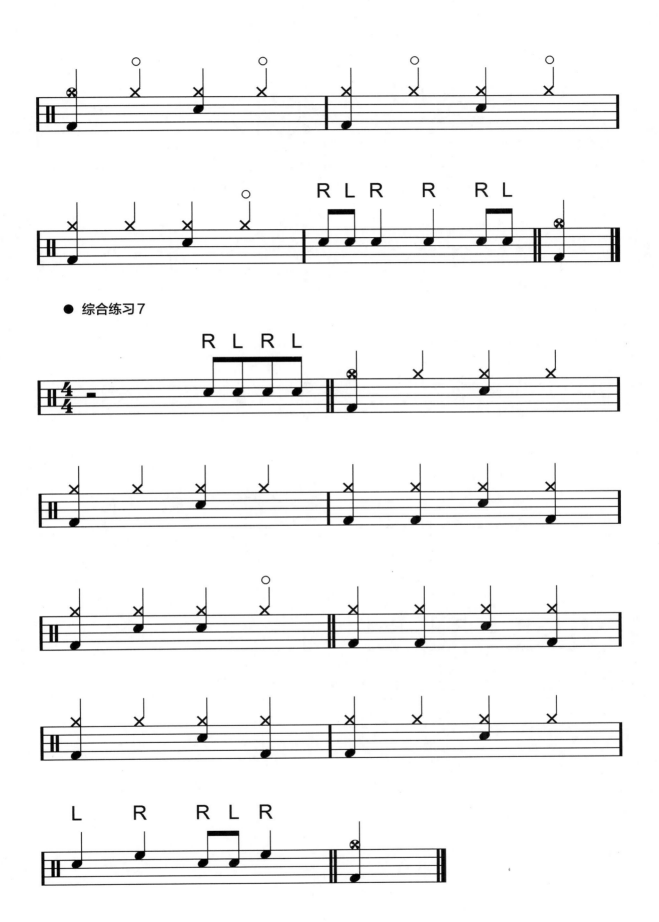

● 综合练习7

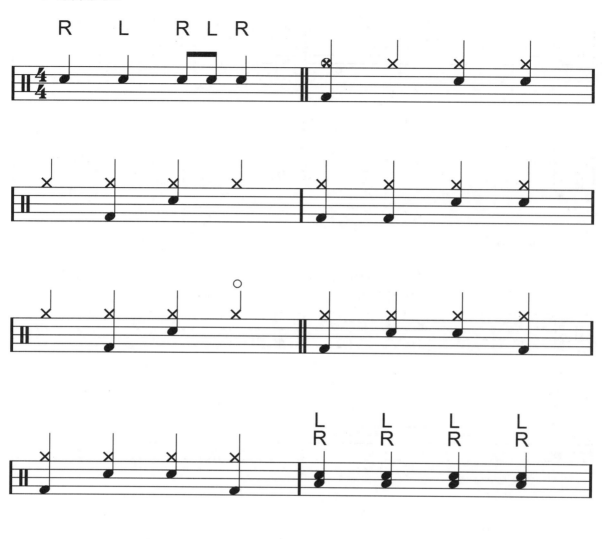

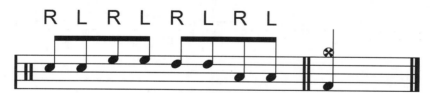

● 综合练习9

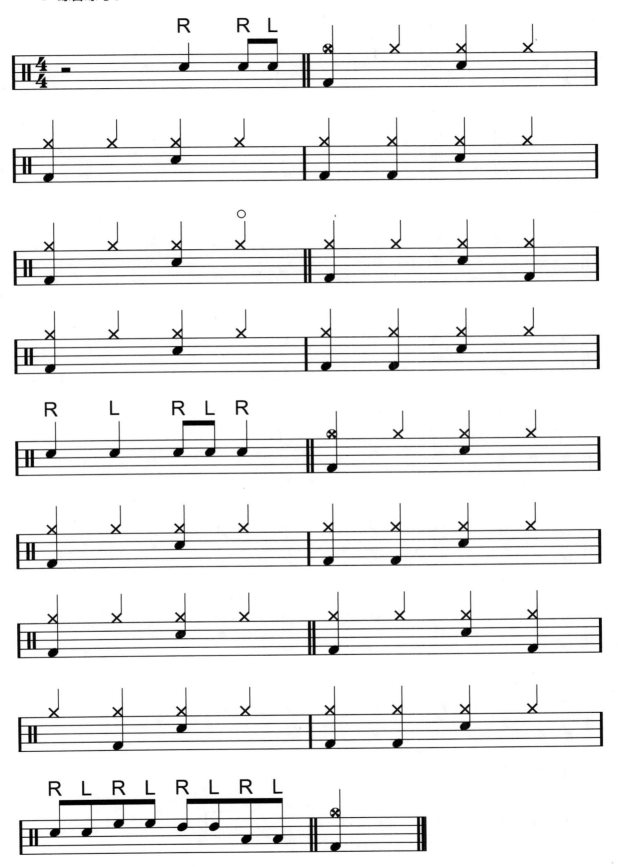

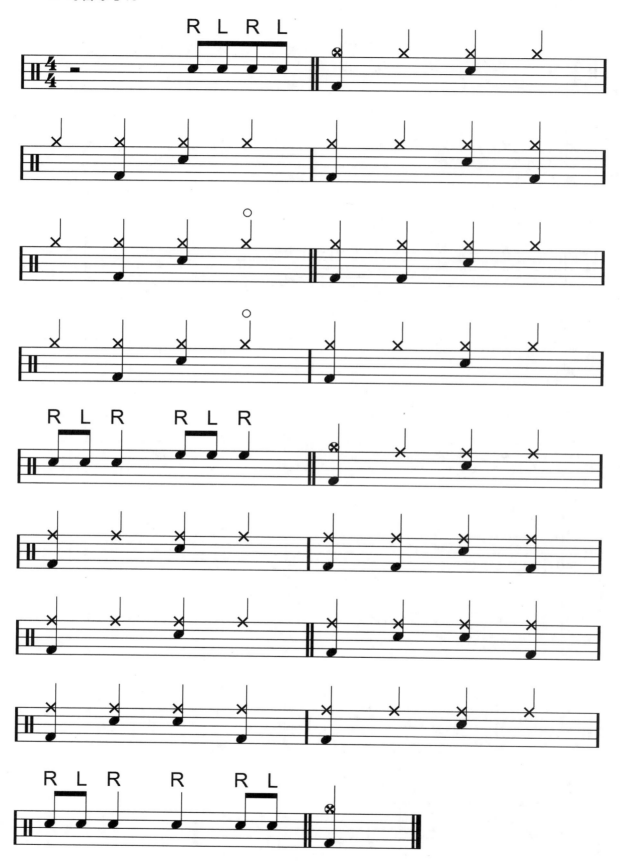

● 综合练习11

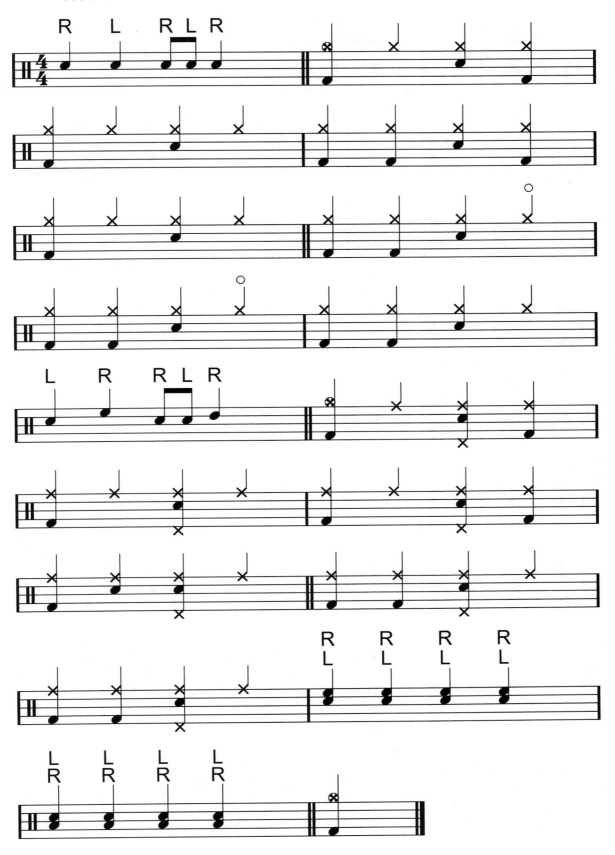

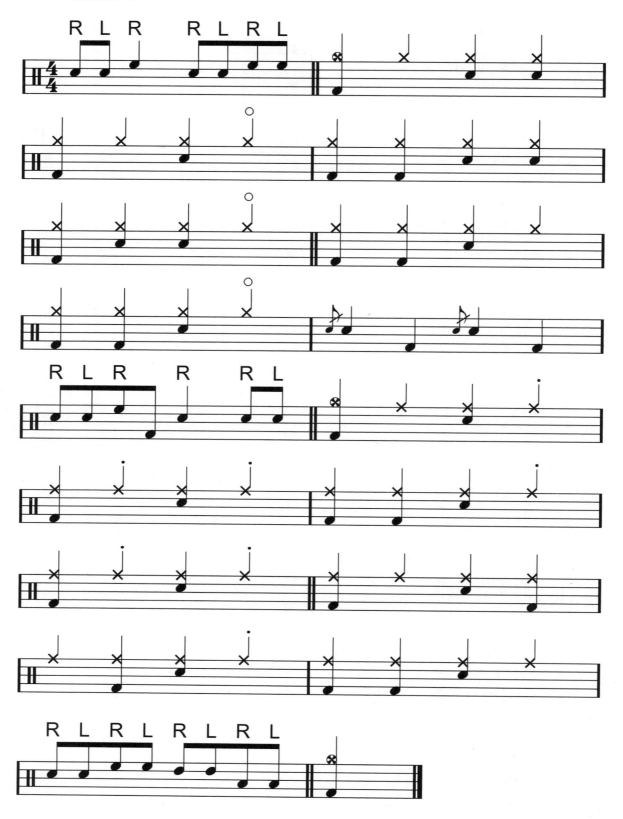

11

踩镲变奏

一、练习方法讲解

本章的重点在于踩镲，我们将把每一小节的击点增加到原来的两倍，也就是从四分音符变为八分音符（如下谱所示）。

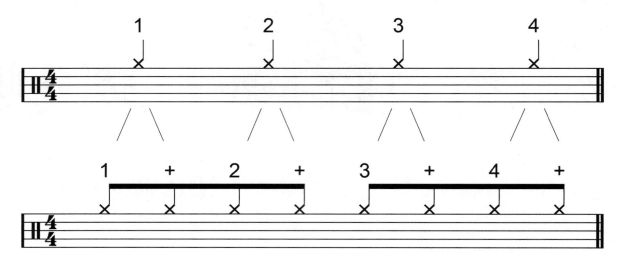

这里的关键在于，踩镲的击打速度要加快到之前的两倍！

我们可以采取两种方式来练习：

（1）从慢速到中等速度时，可以用一只手来击打八分音符的练习部分；

（2）当速度提高时，可以双手交替来完成。

这两种方式各有优点：单手练习特别适合锻炼手腕的速度和灵活度；双手交替的练习对于协调性很有帮助，因为底鼓需要双手同时击打。

需要说明的是，在进行单手练习时，一定要注意用手腕发力去击打，不要用手肘或肩膀发力。我所有的青少年学生在尝试了用手肘——或者更糟糕——用肩膀去发力之后，都会抱怨胳膊酸痛。错误的发力方式会使他们感到疲惫，因为他们消耗了太多的能量。

二、单手练习

1.单手基础练习

我们首先来进行单手练习。下面的练习主要针对在击打八分音符时，对踩镲音色和手部速度的控制。

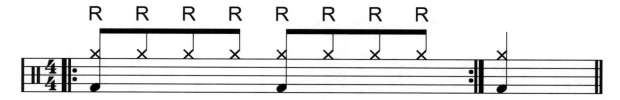

现在我们再加入军鼓。

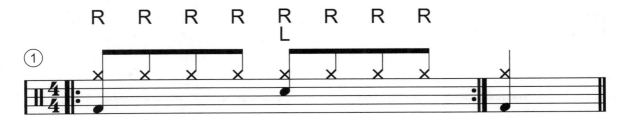

接下来，我们在练习中从四分音符转变为八分音符。借此练习，你就能够感受到，当踩镲的击打速度变快时，力量是如何增强的。

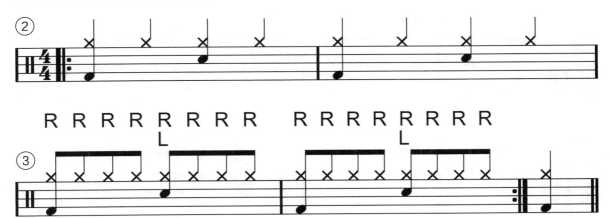

2.单手击打踩镲加底鼓变奏

我们继续练习一种常见的节奏，尝试一下底鼓变奏。

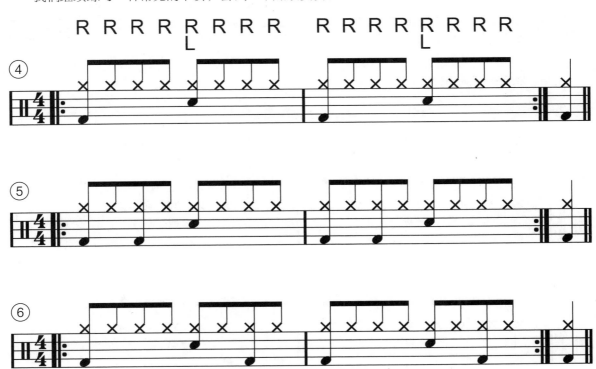

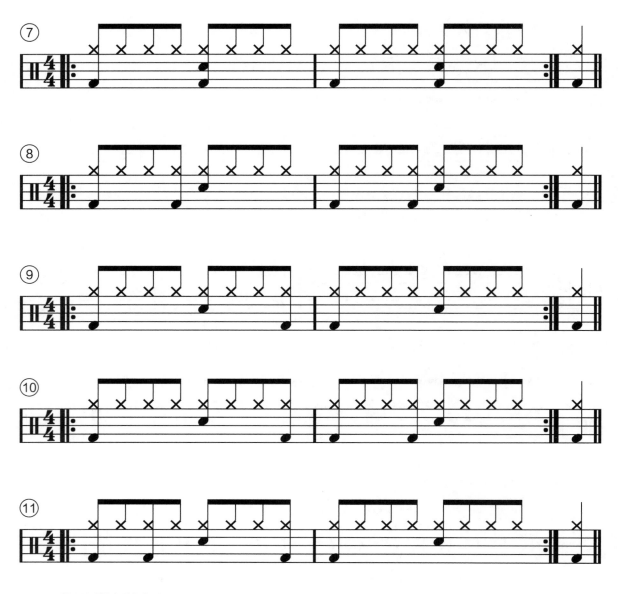

3.单手踩镲开镲变奏

这一次我们来将两个小节组合起来练习，并且加入踩镲开镲。

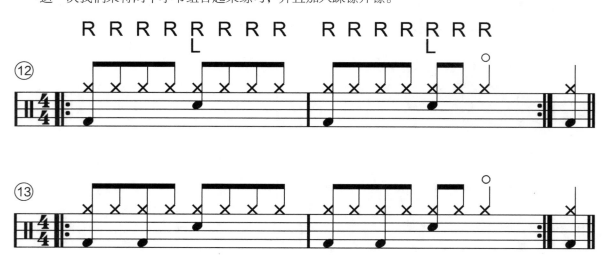

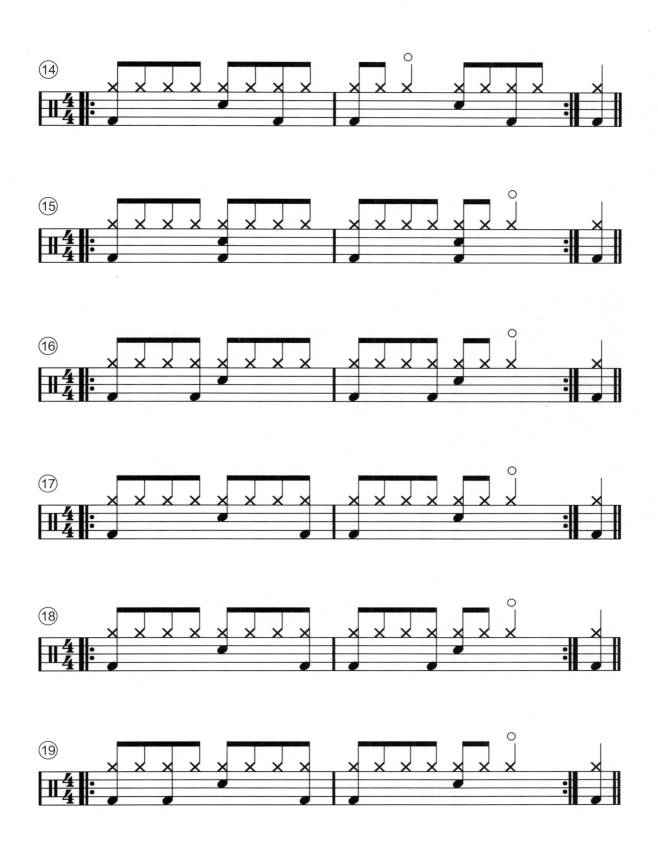

三、双手练习

1.双手练习讲解

下面我们来学习另一种练习方式，即双手练习。

这里有两点需要注意：第一，这种方法击打速度较快，比如在"迪斯科（或舞曲）"中大约为120 BPM（即 beats per minute，表示每分钟击打次数，一个四分音符即为一拍）；第二，两只手不是同时击打，即踩镲和军鼓不能同时演奏。

首先来观察一下手部动作（如图26所示），双手放在踩镲旁边，然后将右手从踩镲移动到军鼓（如图27所示）。

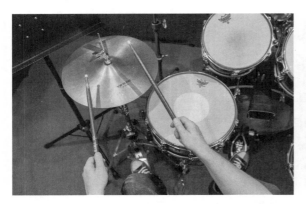

图26

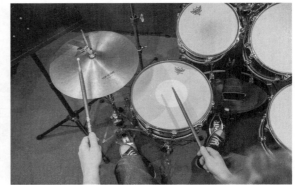

图27

2.双手踩镲基础练习

下面我们来尝试一下双手练习。

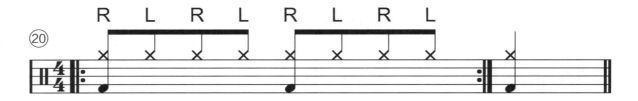

现在加入军鼓。

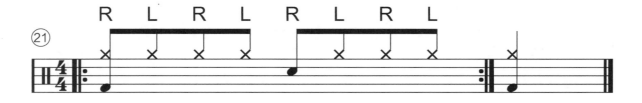

下面进行从四分音符变为八分音符的练习。

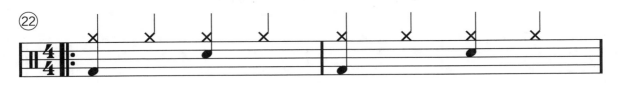

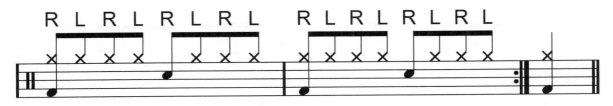

3.双手踩镲练习加底鼓变奏

我们已经进行了一部分双手击打踩镲的练习,现在加入底鼓与右手或左手同时击打踩镲。在接下来的练习中,底鼓只与右手同时击打。

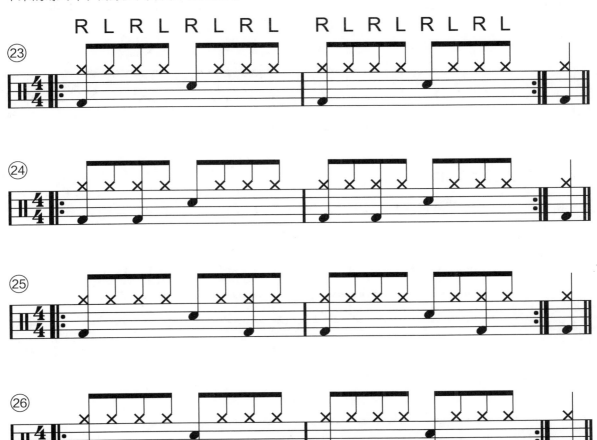

下面我们把标准提高，底鼓与双手同时击打。

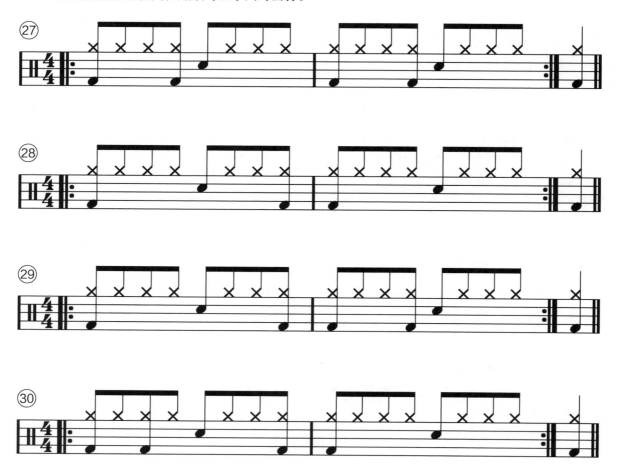

4.双手变奏加踩镲开镲

和之前一样，我们需要通过加入踩镲开镲来提高对节奏的把握。原则上来说，用左手或右手击打踩镲开镲都是可以的。但在下面的练习中，所有的踩镲开镲都是用右手来击打的。

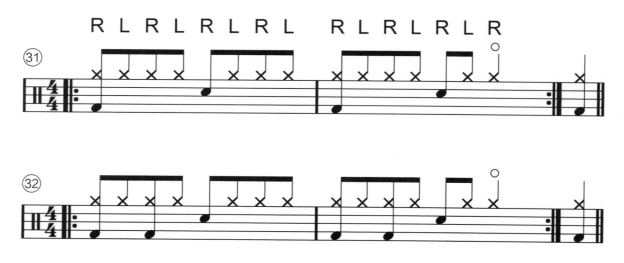

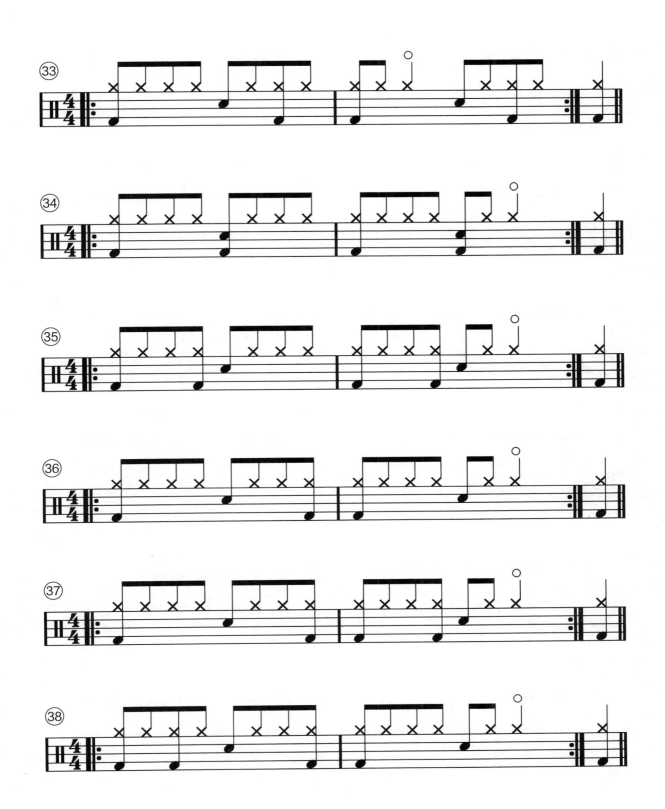

四、踩镲综合练习

下列综合练习集合了本章所学的所有内容，首先进行单手练习，然后进行交替练习。

● 踩镲综合练习1

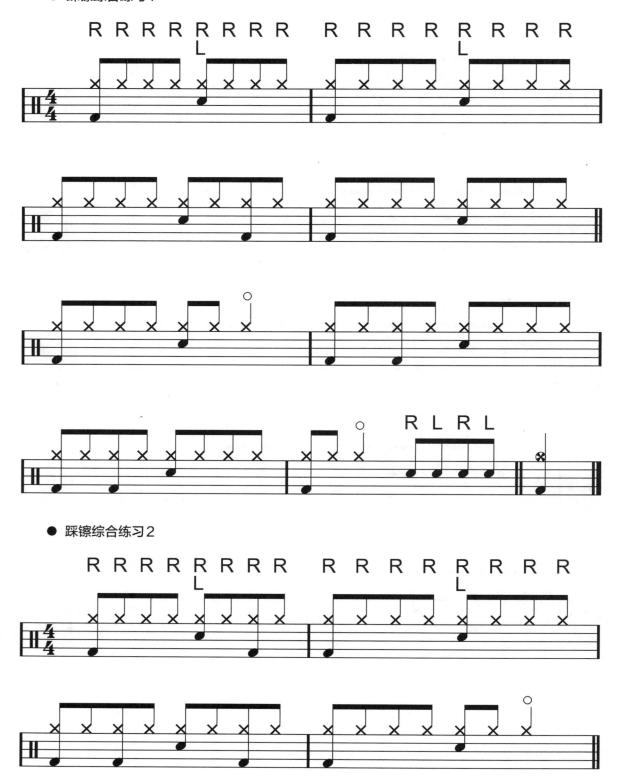

● 踩镲综合练习2

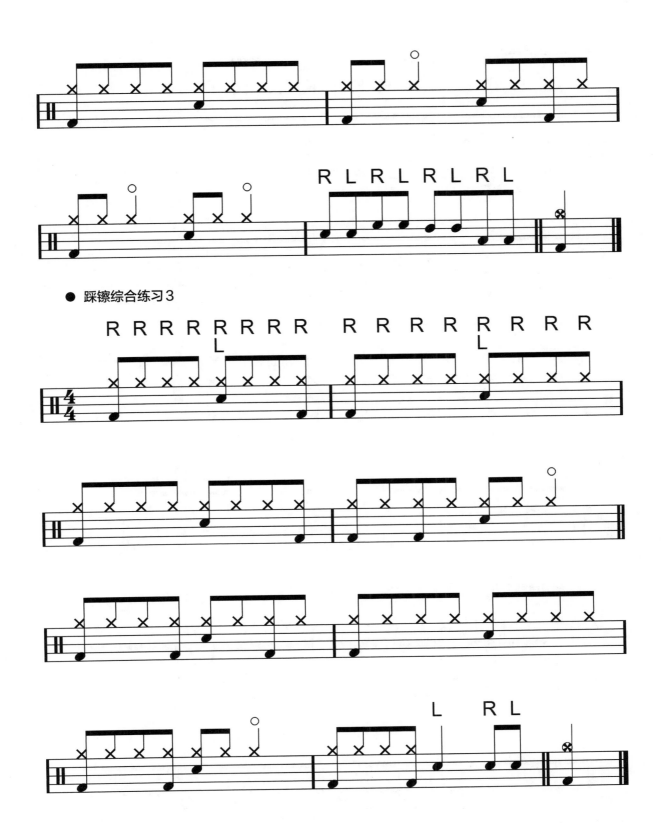

● 踩镲综合练习3

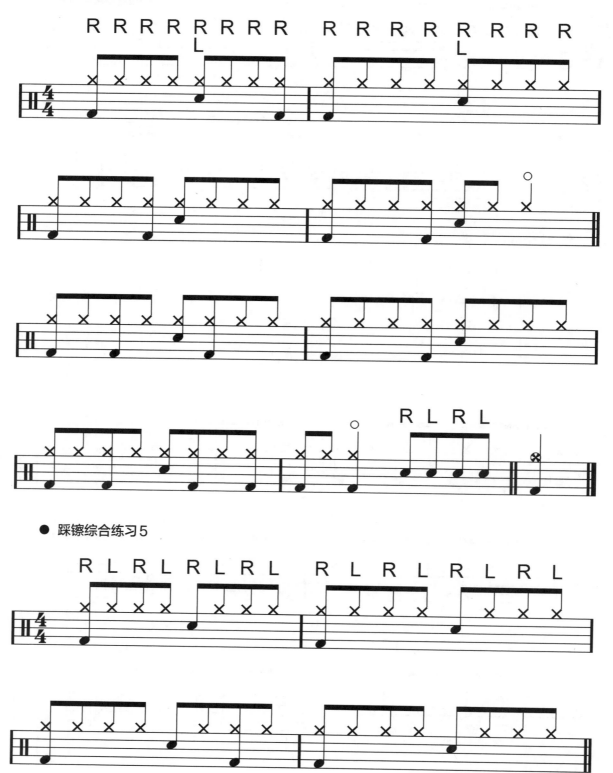

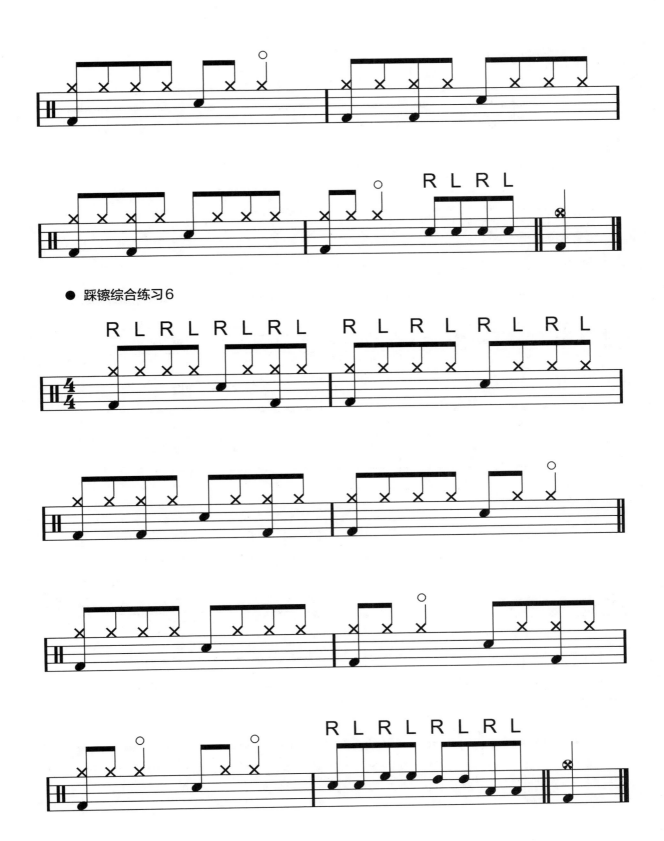

● 踩镲综合练习6

● 踩镲综合练习7

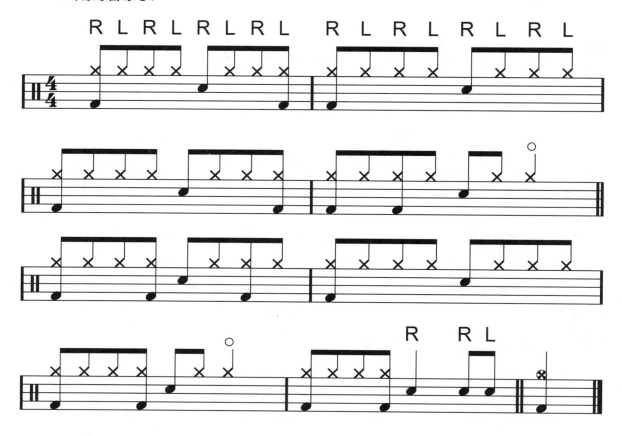

● 踩镲综合练习8

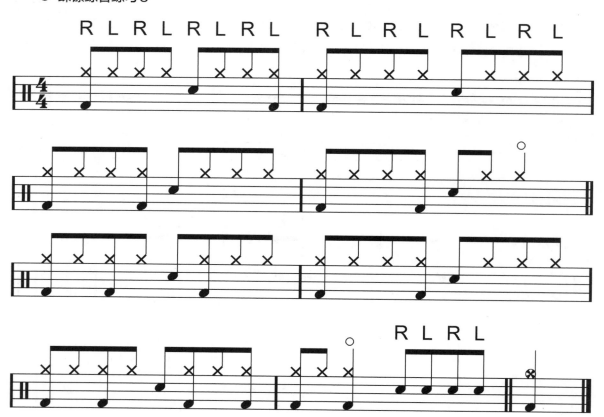

12

布鲁斯与摇摆乐

一、三连音与布鲁斯

1.三连音

如果我们把节奏看作一枚硬币，那么学习到现在，我们已经从硬币的其中一面上了解了节拍的选择，而我们学到的节拍首先是四分音符为一拍，然后我们将其进行了切分，变为八分音符，如下谱所示。

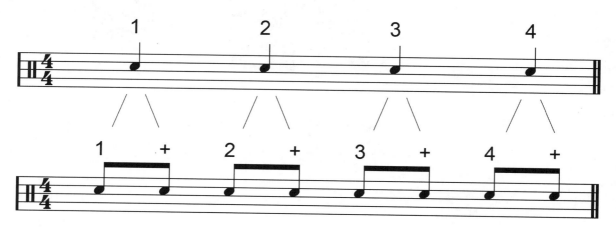

现在，我们来学习一下"节奏硬币"的另一面，也就是将一拍均分为三份，即"三连音"（如下谱所示）。

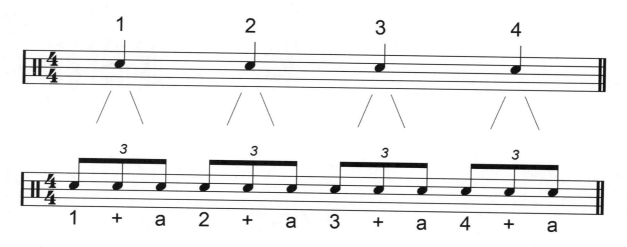

2.三连音数法

不同的老师数三连音的方法也不同，例如：

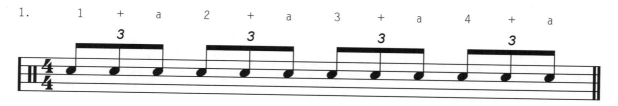

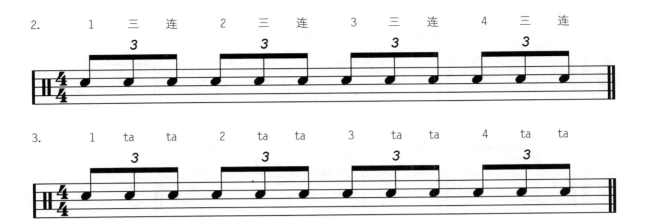

无论使用哪种方式来读拍，都是将一个四分音符平均分成了三部分。

在本书中，我们会见到三种流行的音乐风格，三连音在这几种风格中都起到了重要作用，即：

（1）规则三连音——摇滚或布鲁斯；

（2）"Shuffle"——布鲁斯；

（3）摇摆节奏——摇摆乐。

3.三连音加底鼓变奏

请尝试去习惯这种新的三连音组合方式，下面我们直接加入踩镲和底鼓来练习。

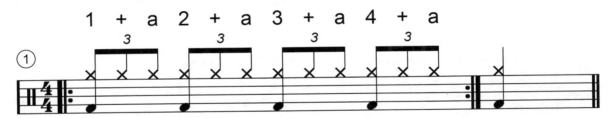

现在我们练习把军鼓加入这种击打形式的底鼓变奏中。

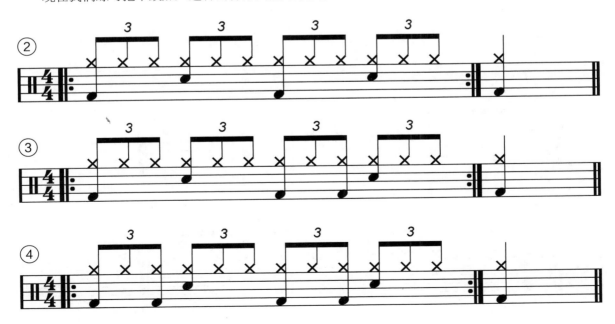

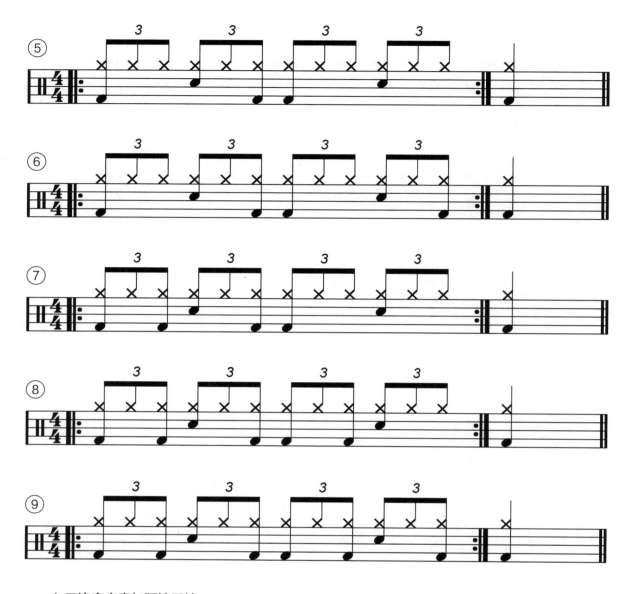

4.三连音变奏加踩镲开镲

现在我们加入踩镲开镲。

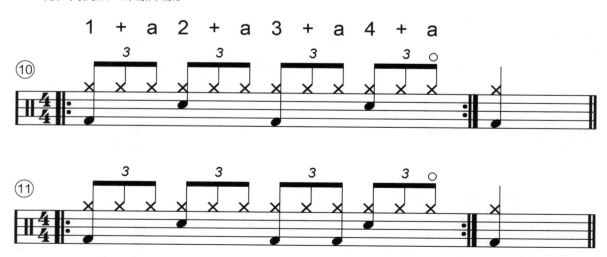

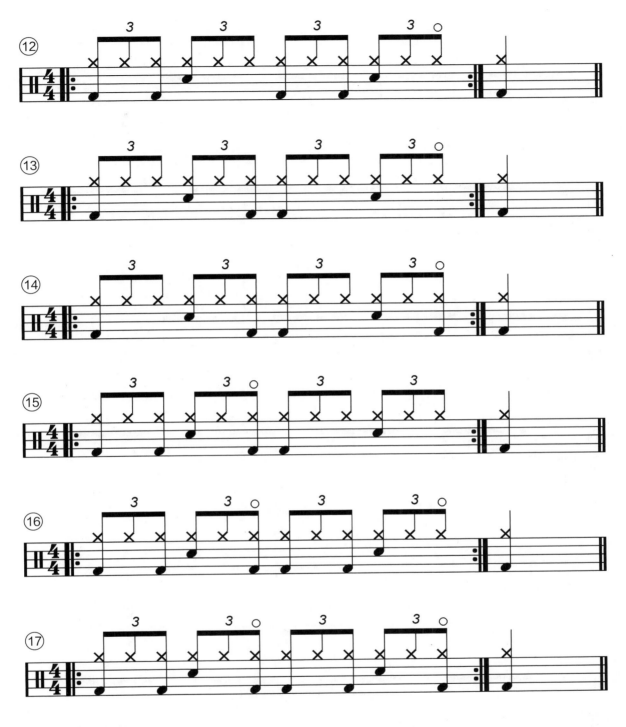

5.三连音加花

和上一章一样，现在我们来试着练习一些加花。

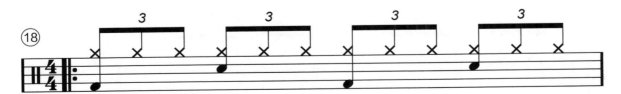

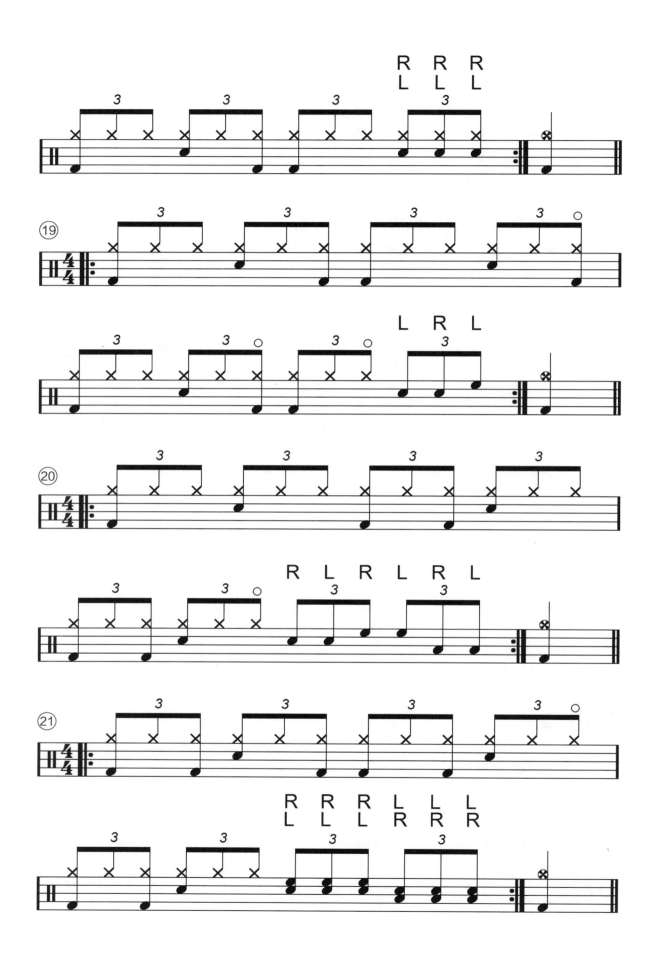

6. 三连音综合练习

用下面的综合练习来结束三连音的学习吧。

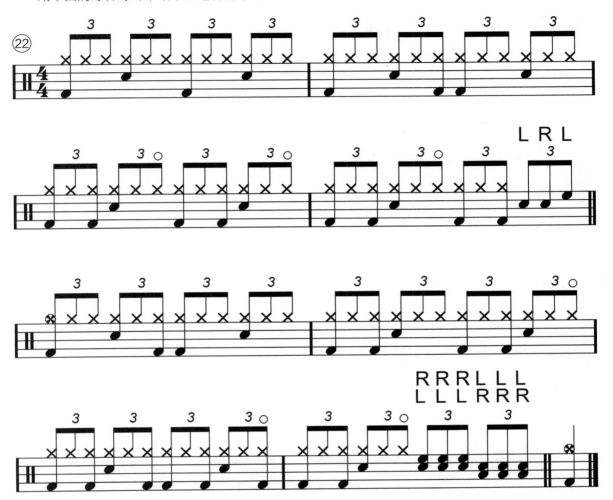

二、Shuffle

1. Shuffle 节奏讲解

Shuffle 是最常见的三连音变奏形式之一，也是布鲁斯这一音乐风格中最主要的节拍。想要击打出 Shuffle 节奏，需要打一组三连音并跳过第二击点，如下谱所示。

三连音

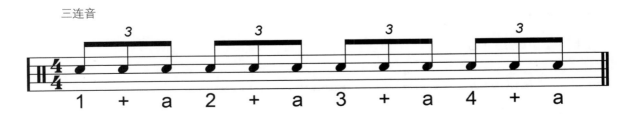

Shuffle

下面是一个简单的入门练习，加入了踩镲和底鼓。请通过这首练习，初步掌握Shuffle节奏。

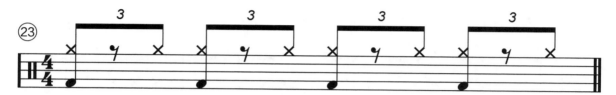

2. Shuffle 变奏

下列是一些变奏练习。

（1）基础摇滚Shuffle

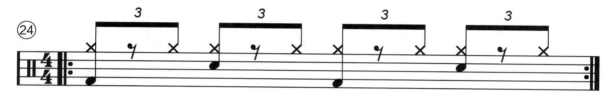

（2）双手布鲁斯Shuffle

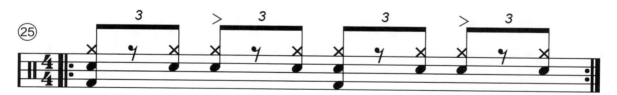

（3）双手布鲁斯Shuffle加底鼓（在每一拍的第一个击点加入底鼓）

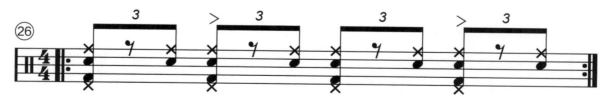

3. Shuffle 加底鼓变奏

下列练习中加入了底鼓变奏。

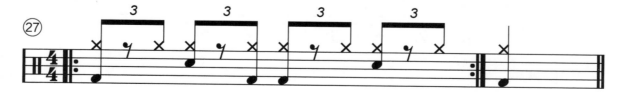

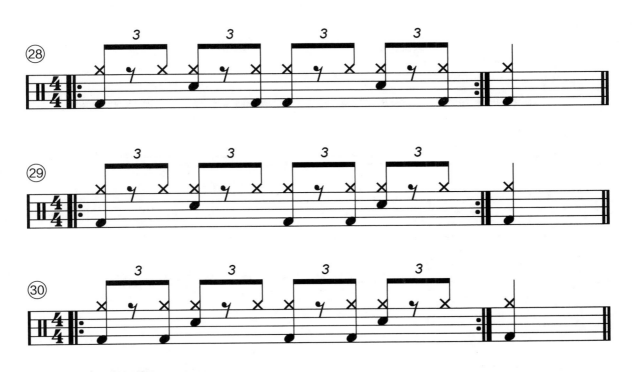

4. Shuffle加踩镲开镲

现在加入踩镲开镲进行练习。

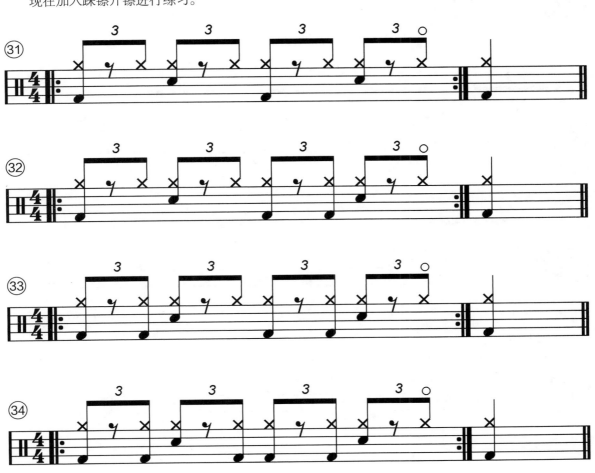

5. Shuffle 加花

现在我们来试着练习一些加花。

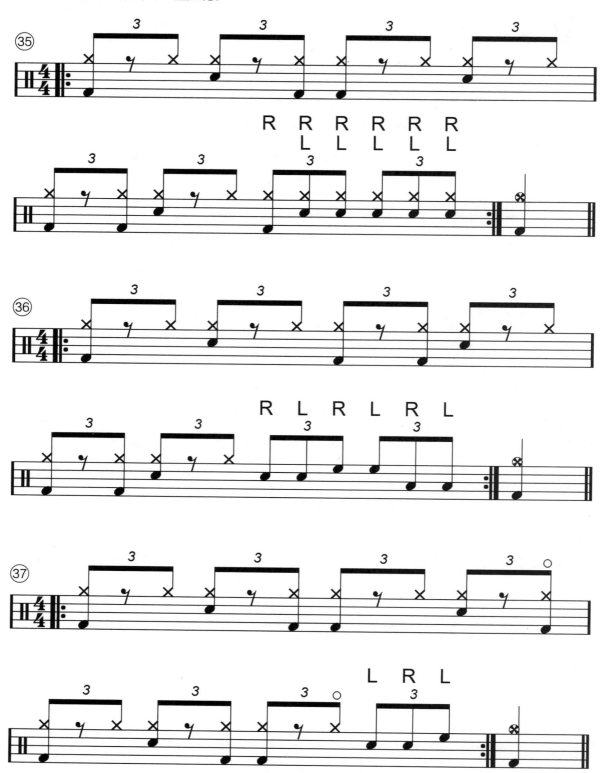

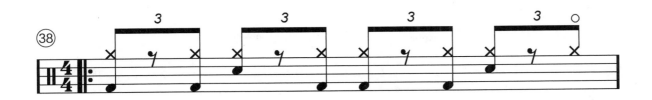

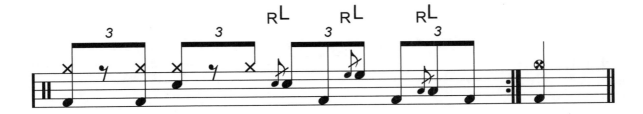

6. Shuffle 综合练习

下面，我们将全部内容都放在一组综合练习中。

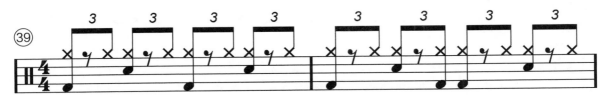

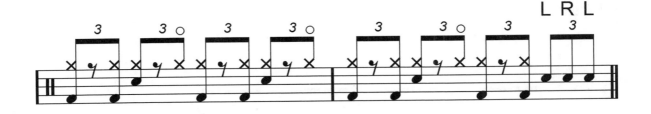

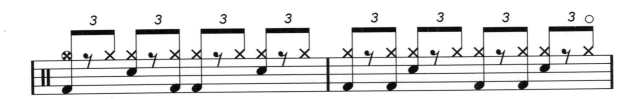

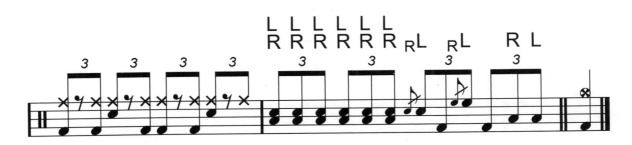

7. 半速 Shuffle

还有一种常见的变奏是"半速 Shuffle"，请不要被"半速"这一概念所迷惑。在该组练习中，军鼓不再是第二和第四击点，而是放在了第三击点，因为只有每一小节中有军鼓的击点，音乐才能继续下去，这样感觉就好像它只占用了一半的能量，因此被称为"半速"。

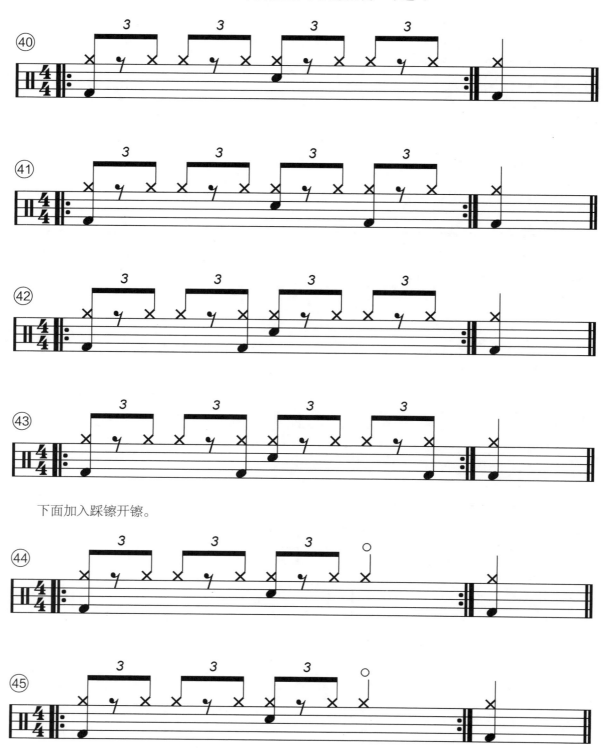

下面加入踩镲开镲。

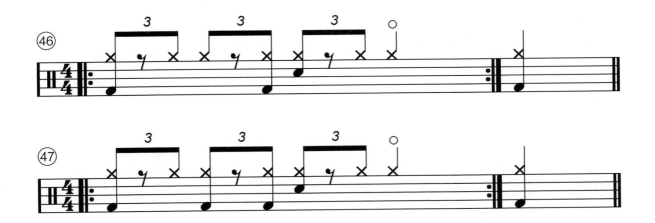

三、摇摆乐（Swing）

1.摇摆乐特点介绍

当听到"摇摆乐"这个词的时候，我们首先想到的是20世纪20至40年代，摇摆大乐队那强有力的声音。我刚开始打鼓时，被告知摇摆乐鼓手用右手来主导演奏，而摇滚乐鼓手则是用右脚来主导。我认为这总结得很好，因为摇摆乐这一音乐风格的基础就来自于叮叮镲。

声音的强弱非常重要，摇摆乐风格比我们已经学到过的摇滚节奏更轻柔一些。不过，如果你加入了由20人组成的乐队，那么声音自然就会大得多。

当开始练习摇摆乐风格时，另一点需要注意的是鼓的音调：摇摆乐的音调会比摇滚乐高得多，还可以在底鼓上只使用最小的音调。在摇滚乐中，鼓的声音会更深沉，底鼓音调更高，来演奏出低沉的砰砰声。

之前我们已经提到过，摇摆节奏是用三连音来标记的，基本模式如下谱所示。

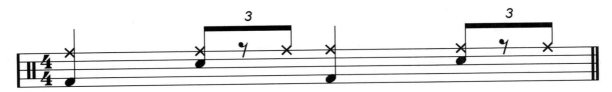

然而，不使用三连音标记的摇摆乐节奏也是很常见的，如下谱所示。由于这本书针对的是青少年鼓手，我将在写摇摆乐的章节中不标记三连音，以让它更容易理解。

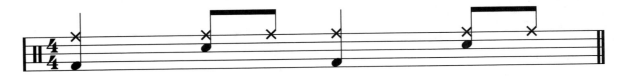

2.摇摆乐基础练习

下面的练习展示了摇摆乐节奏最基础的构成形式，我们从叮叮镲开始练习，将节奏扩大至"四拍"。

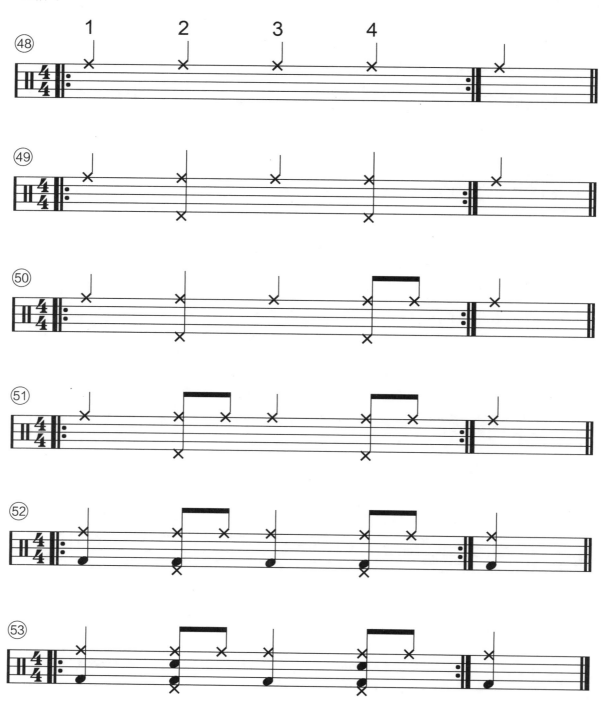

3.摇摆乐变奏

下面我们来练习一些基础的摇摆乐变奏。

4."摇摆乐－踩镲"模式

正如我们在摇滚乐中的练习一样，我们现在用踩镲替换叮叮镲。下列的练习是传统的"摇摆乐－踩镲"模式。

现在来加入军鼓和底鼓。

5. "摇摆乐-鼓刷" 模式

用鼓刷代替鼓槌在摇摆乐中非常常见。鼓刷也能让其他一系列风格的音乐更柔和，比如乡村音乐、拉丁、放克等。

摇摆乐-鼓刷的使用由两个动作构成，它们都是在军鼓上进行的。第一个是右手的击打方式，与在踩镲上的方式类似；第二个是左手持鼓刷打圈轻扫，如图28所示。

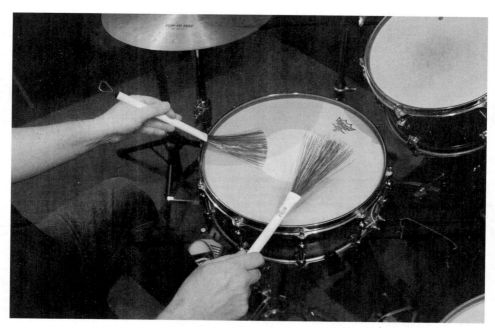

图28

下面是基础的鼓刷操作练习。首先用左手持鼓刷，顺时针在鼓皮上轻扫一组四分音符的节拍。

右手在军鼓上按"叮叮镲模式"击打。

为了使律动完整，我们加入脚部动作。

6.华尔兹舞曲

摇摆乐风格中最受欢迎的变奏之一就是华尔兹舞曲。华尔兹的节拍和常见的"四四拍"不同，而"四四拍"也是目前为止我们一直在用的拍子。在华尔兹舞曲中我们用到的是"四三拍"，也就是说，以四分音符为一拍，每小节里有三拍，如下谱所示。

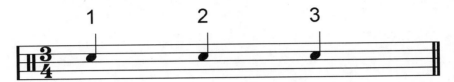

在一些书里，"四三拍"被划分为不常用节拍种类，但在另一些书里，"四三拍"又会因为只有三拍而被定为常用节拍种类。

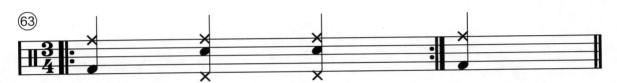

7.爵士华尔兹

下面是一个简单的爵士华尔兹练习。

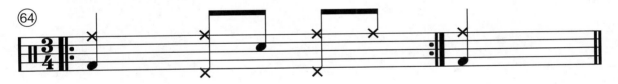

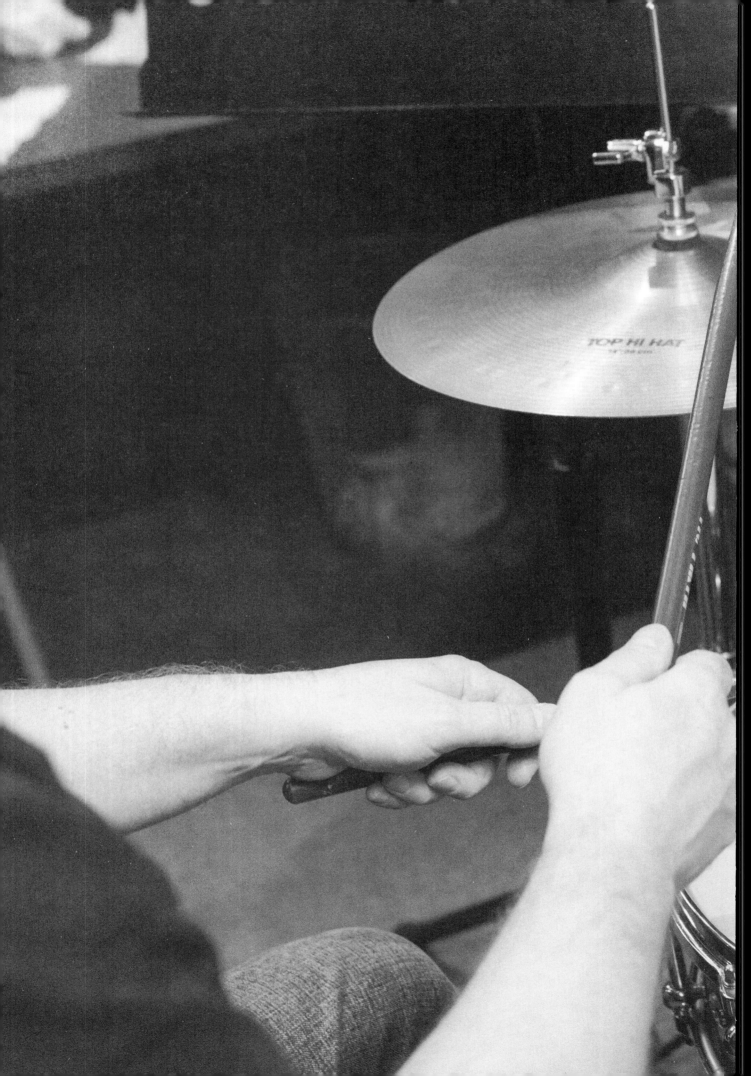

13

放克

"放克"（Funk）一词是用来描述一种为乐段增加能量的音乐形式。为了使音乐具有放克的特点，会增加更多的音符，使其更适合跳舞。本章中，我们对四肢的协调性和流畅度方面的要求都会大大提高。

在到目前为止的练习中，军鼓和底鼓一般都与踩镲或叮叮镲同时演奏。现在，我们要将军鼓和底鼓放在踩镲的击点之间进行演奏，这意味着音符间距离非常近，节奏也随之加快。

一、放克前奏练习

● 放克前奏练习1

下面的练习是关于放克律动的两小节鼓谱，我们首先从双手的练习开始，然后再加入底鼓的部分。

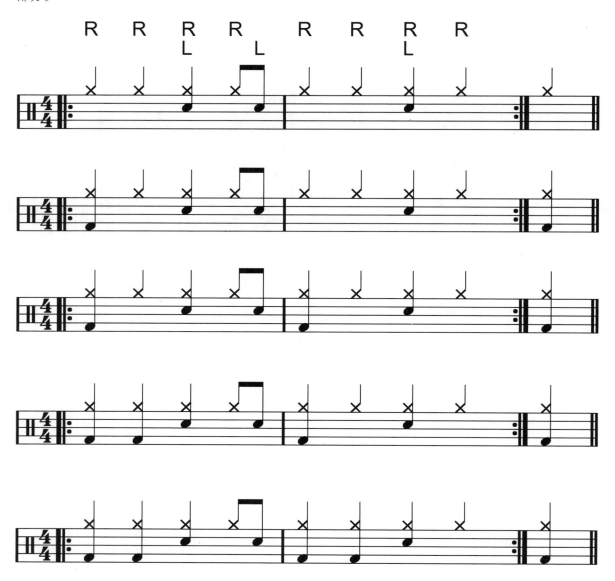

● **放克前奏练习2**

下面的练习还是关于放克律动，这一次加入了军鼓部分。

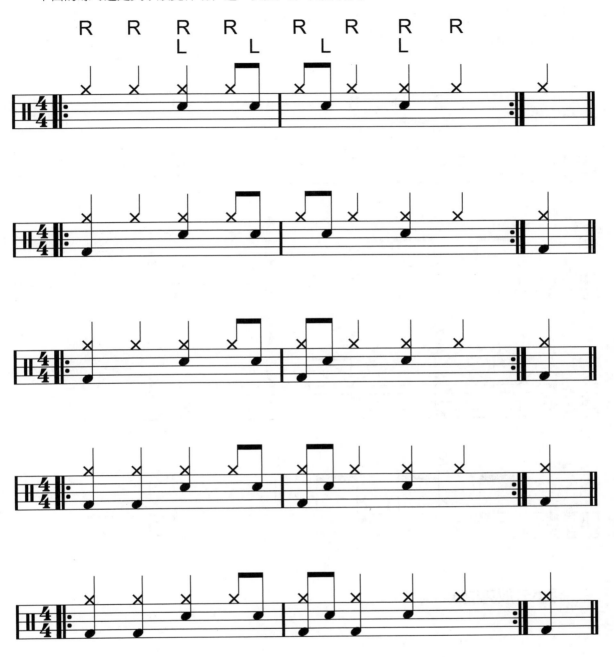

二、一小节放克变奏

前面我们已经练习了将军鼓放在踩镲的击点之间进行演奏，现在我们练习把底鼓放在同样的位置。

现在我们的标准已经大大提高了，后面的练习对手脚协调性的要求对于青少年鼓手来说极高，但通过练习，就一定能够掌握。

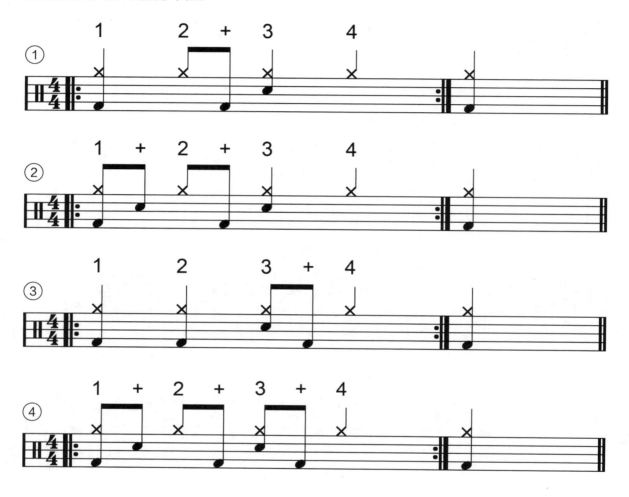

三、两小节放克变奏

这次我们来练习一些两个小节的变奏。

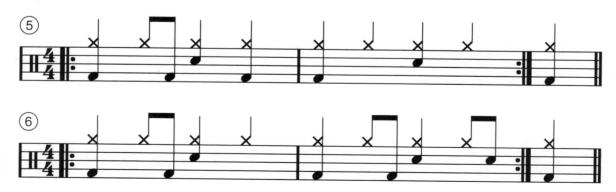

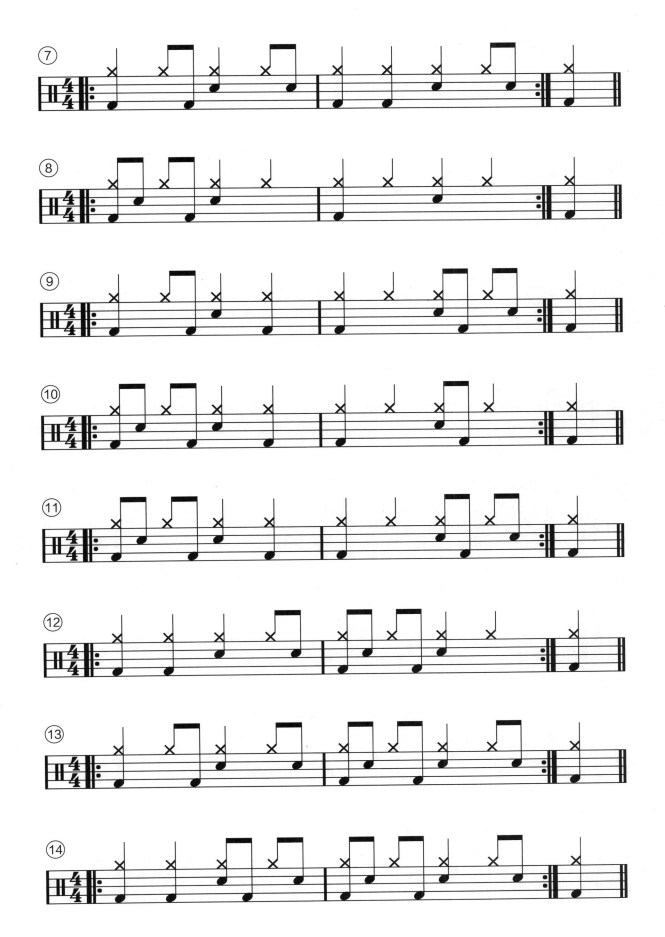

四、放克加开镲

像之前一样，下面我们练习加入踩镲开镲。

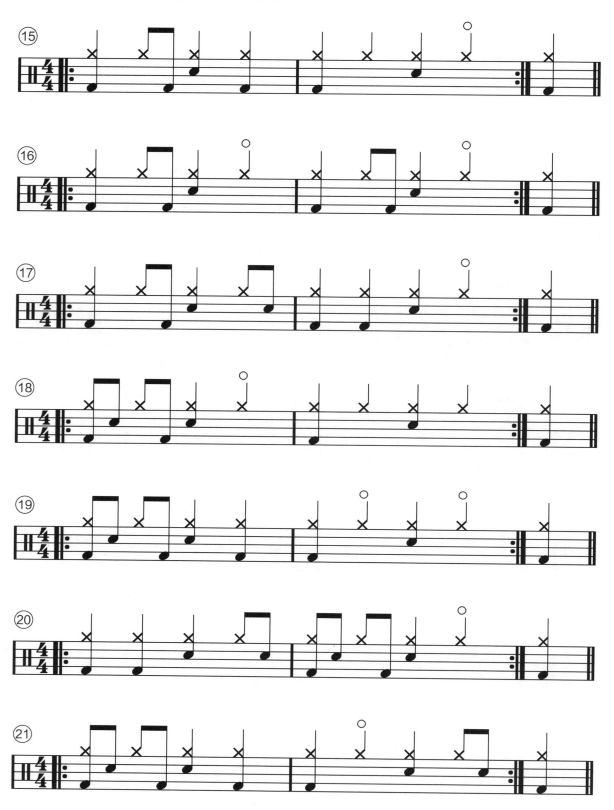

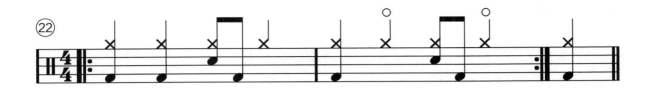

五、放克加叮叮镲

是时候做出一些改变了！我们现在来尝试用叮叮镲击打出一些放克的律动。然而，我们并不是只击打叮叮镲，还加上了脚踩踩镲。这需要手脚并用，肯定能很好地锻炼我们的四肢协调性。

我通常在这个阶段告诉我的学生：请记住，与前一段时间演奏的节奏相比，你现在正在尝试一些非常复杂的节奏。如果你现在回过头去看第五章或第六章的简单练习，你就可以知道自己的水平有多高了，你现在演奏它们会很轻松。干得好！

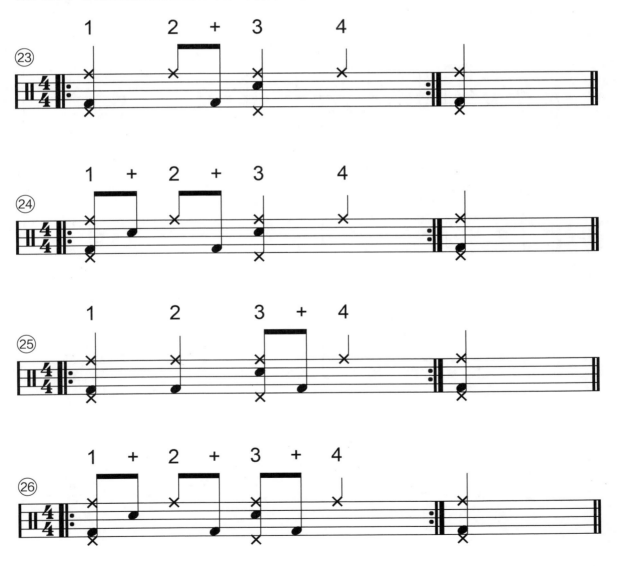

六、放克加叮叮镲镲帽

下面的练习，我们还是在叮叮镲上演奏，并加入镲帽的击打。这些练习的模式和踩镲开镲、闭镲相似，这里我们在叮叮镲上击打节拍，并通过击打镲帽来增加一个层次。

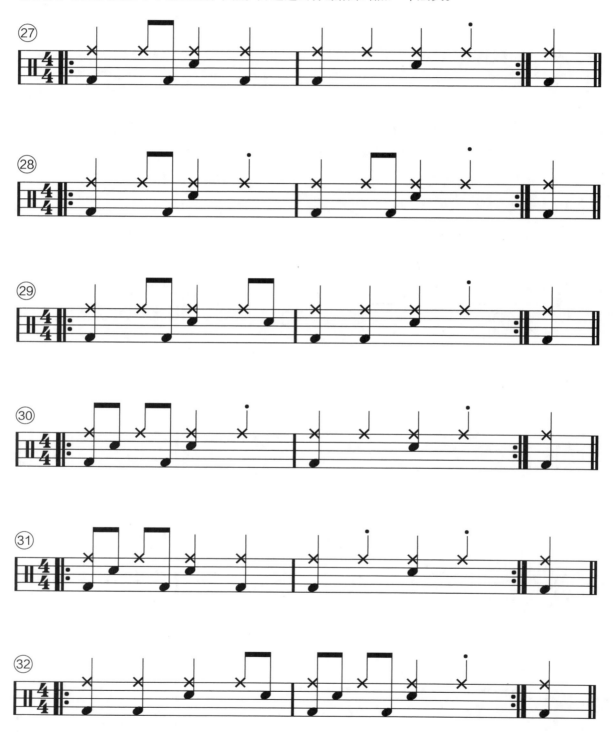

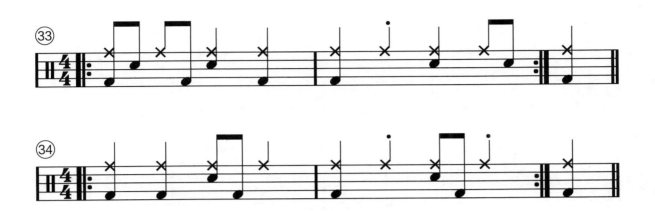

七、放克和迪斯科－踩镲

接下来几页中，我们会在一系列的放克律动中加入一个常见的变奏形式：迪斯科－踩镲模式。如果你翻到本书的第155页，你会发现一个关于迪斯科音乐风格的部分。一般来说，我们会交替使用踩镲闭镲和开镲。这种模式将帮助你提高协调性，增加乐段的能量。

● **放克和迪斯科－踩镲练习1**

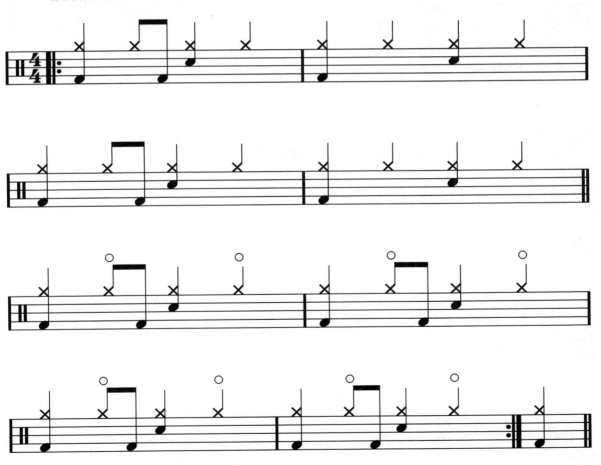

● 放克和迪斯科－踩镲练习2

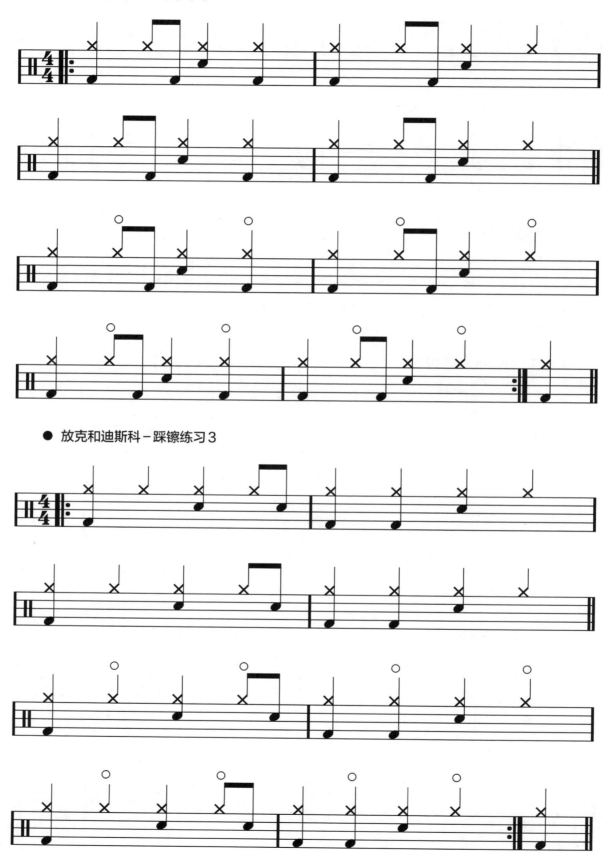

● 放克和迪斯科－踩镲练习3

● 放克和迪斯科－踩镲练习4

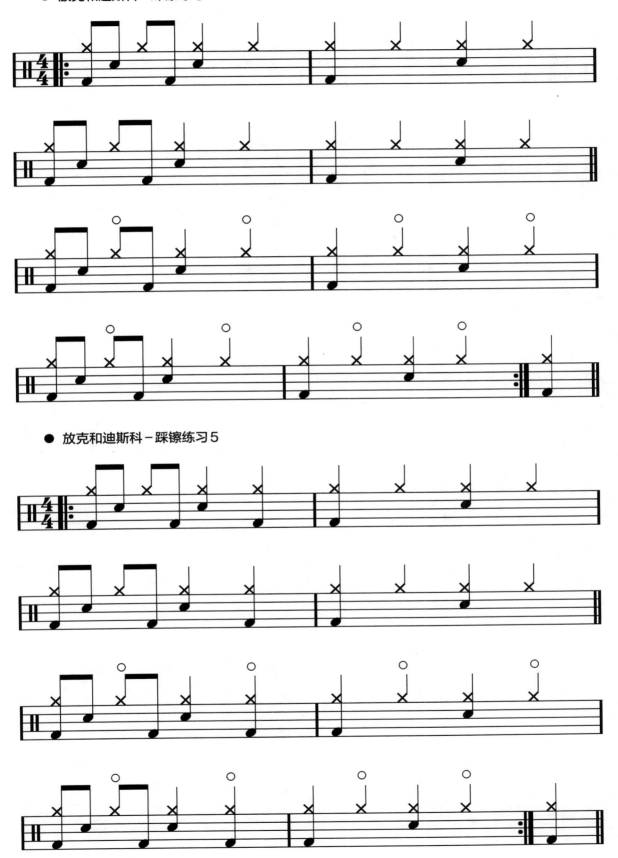

● 放克和迪斯科－踩镲练习5

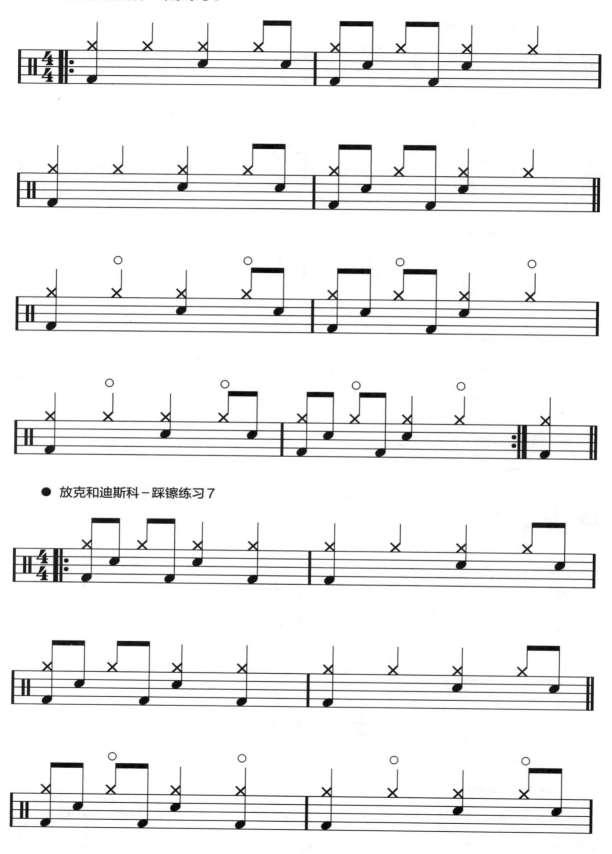

放克和迪斯科－踩镲练习6

放克和迪斯科－踩镲练习7

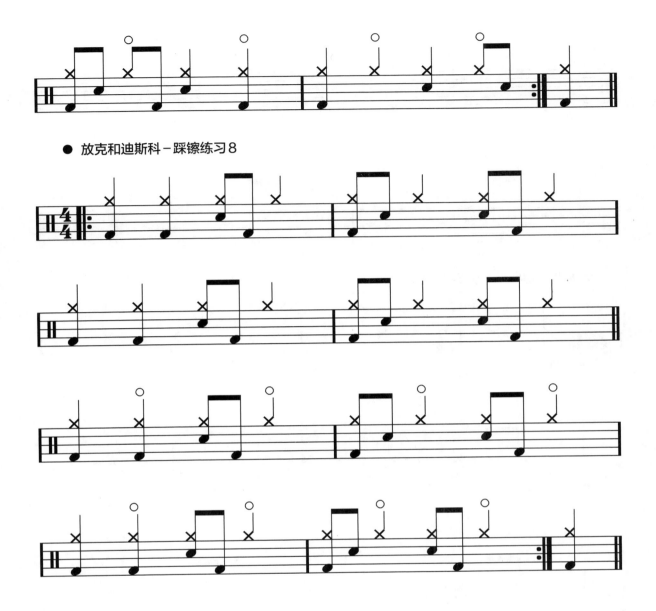

● 放克和迪斯科–踩镲练习8

八、放克和迪斯科–叮叮镲

现在我们来按照相同的模式进行练习，但这一次我们来击打叮叮镲和它的镲帽。

● 放克和迪斯科–叮叮镲练习1

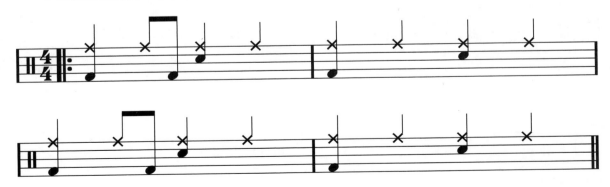

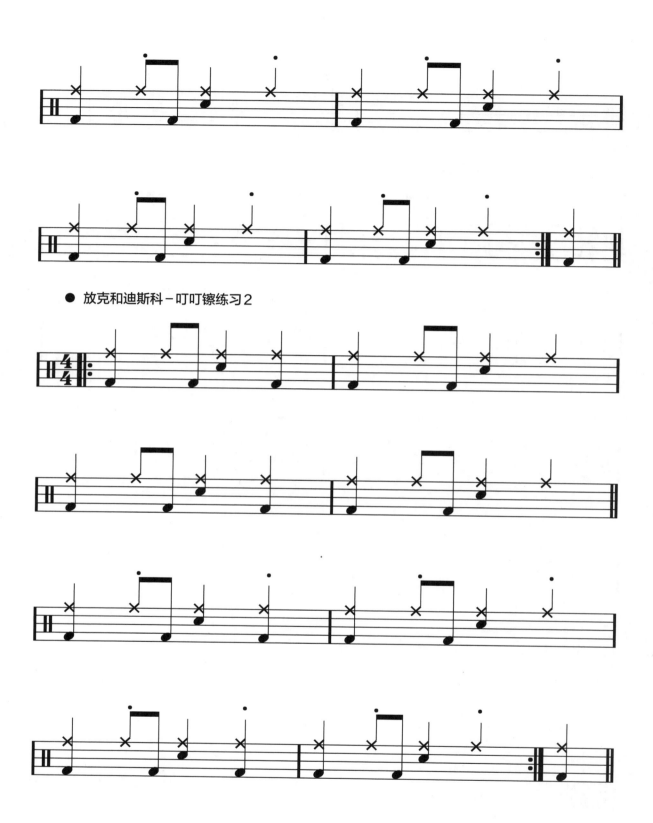

● 放克和迪斯科－叮叮镲练习2

● 放克和迪斯科－叮叮镲练习3

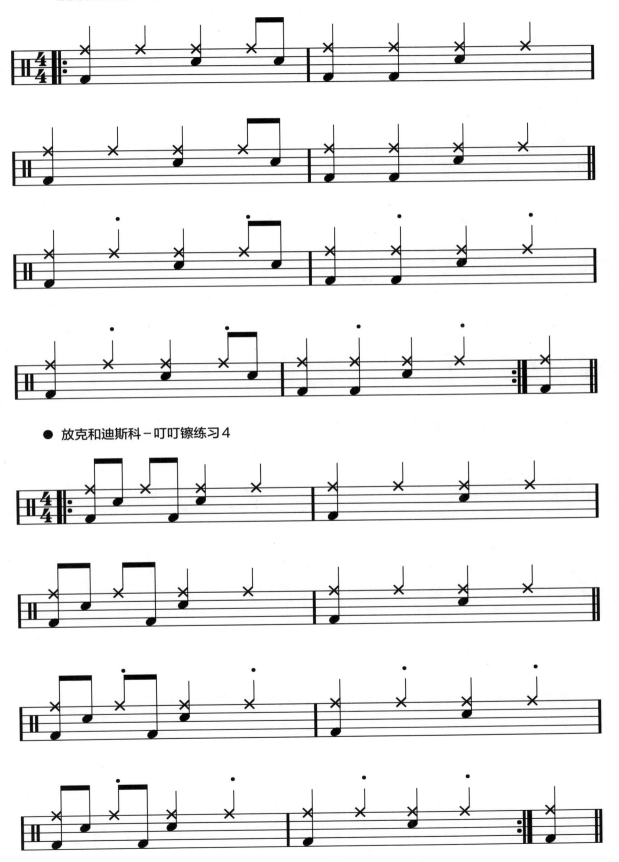

● 放克和迪斯科－叮叮镲练习4

● 放克和迪斯科－叮叮镲练习5

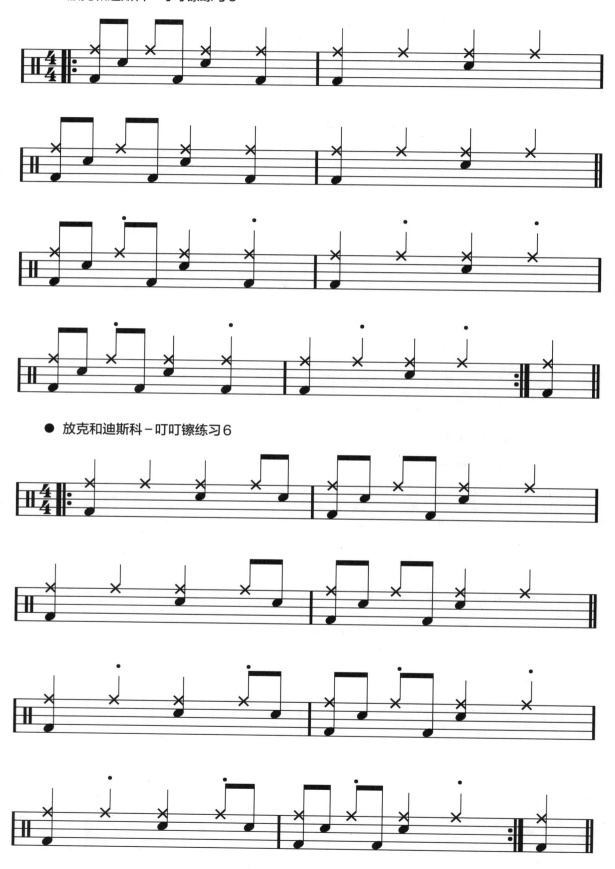

● 放克和迪斯科－叮叮镲练习6

● 放克和迪斯科－叮叮镲练习7

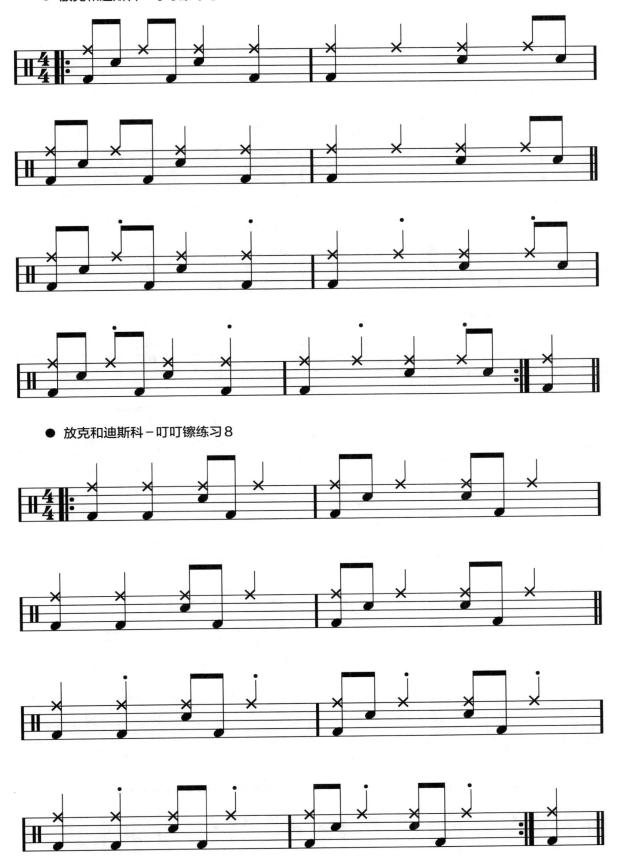

● 放克和迪斯科－叮叮镲练习8

九、放克综合练习

是时候用两首综合练习圆满结束本章的学习啦。在下面的两首练习中，第一首使用的是踩镲，第二首使用的是叮叮镲。

● **放克综合练习−踩镲**

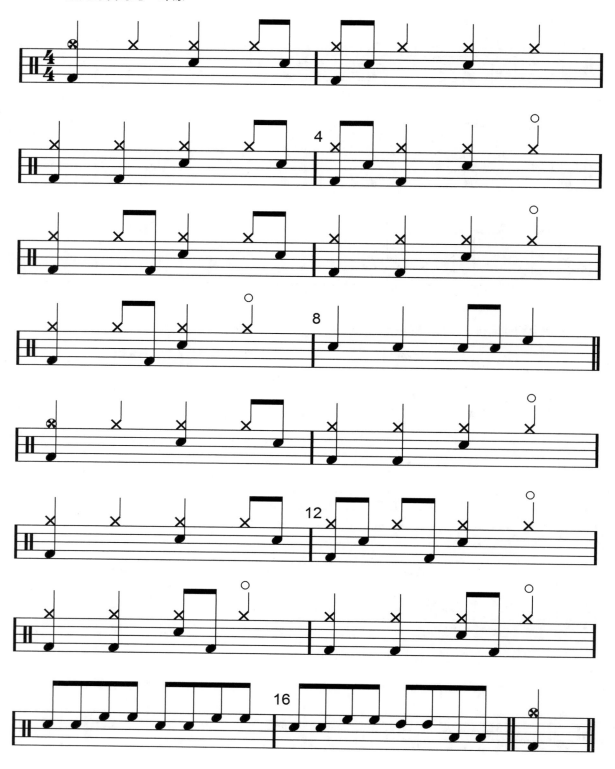

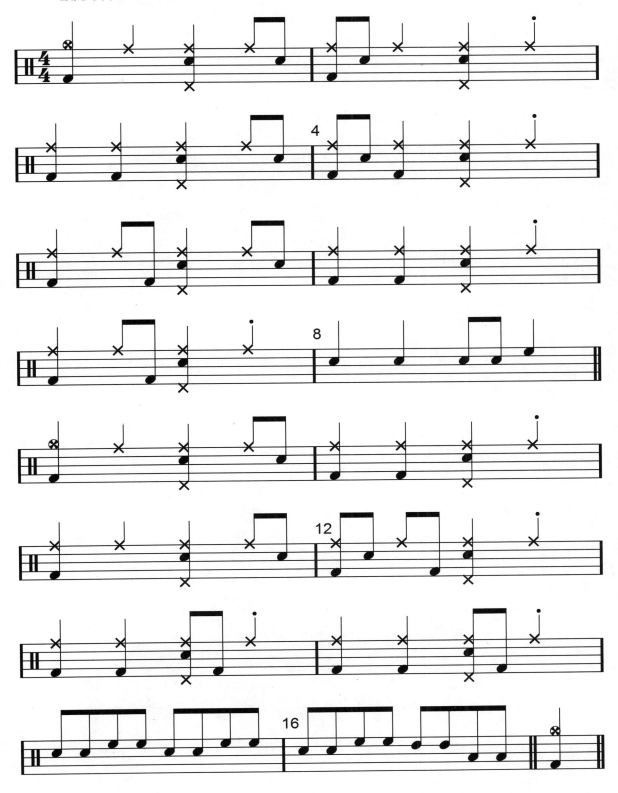

14

世界节奏

在本章中，我们将了解一些世界各地的特色音乐风格。

首先，我们来看一下对流行音乐影响深远的地区之一——拉丁美洲。这里的节拍主要起源于巴西和古巴，而节奏的名称来源于舞蹈。

一、主流拉丁风格——桑巴

1.桑巴风格基础练习

我们先来看看主流的拉丁风格，最常用的就是桑巴。下面这个例子是四分音符构成的节拍，加入了制音边击、桶鼓和镲帽，这也提供了再次练习制音边击的机会。那么请来练习这一小节吧。

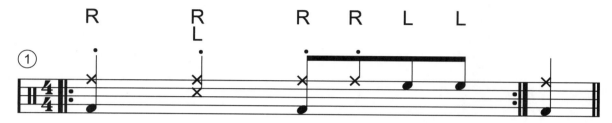

下面我们来连续练习两个小节。这里的一个变奏是右手击打叮叮镲镲帽，其余部分和上一个练习相同。

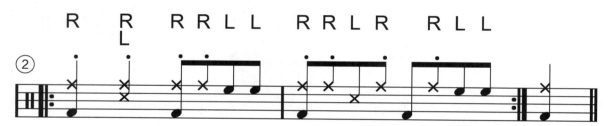

下面我们将难度提高，加入脚踩踩镲。

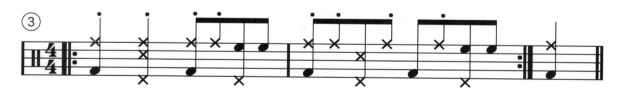

2.桑巴-巴图卡达

这种桑巴风格的变奏常被称为"街头桑巴"，指的是在巴西的里约热内卢街头狂欢节中人们跳的舞蹈。

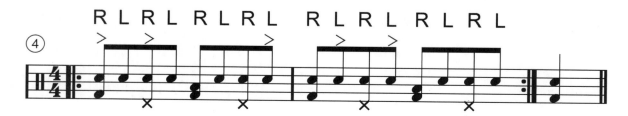

3.桑巴−边击

这一变奏是一种和巴图卡达类似的模式，但在军鼓上进行边击，即鼓槌的槌头击打鼓皮，同时槌杆落点在鼓边上。

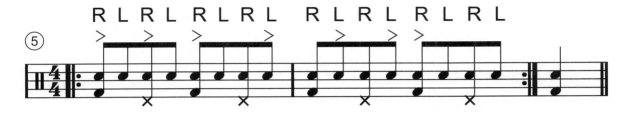

4.桑巴−桶鼓

这一练习中，我们在几个桶鼓上来击打桑巴节奏。这就给节奏赋予了一种音调上的传统声音，也就使得演奏者能够同时使用一些其他的打击乐，比如金属沙铃、牛铃、响棒等。

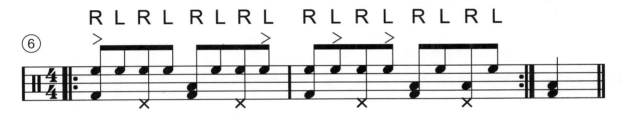

二、波萨诺瓦

下面这种拍子也来自巴西，即波萨诺瓦。这种音乐风格常被称为轻松且节奏柔和的慢速桑巴。

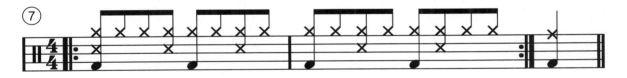

下面的变奏进一步变为"底鼓模式"。

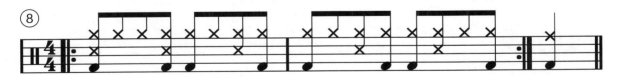

三、伦巴

伦巴源自古巴，在动感和强弱程度上都和波萨诺瓦类似。伦巴的主要原理之一，就是在第一小节的第二个击点上打出三连音。想要完美地打出这一节奏，需要大量的练习！

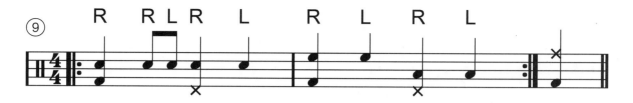

现在我们来加入三连音。

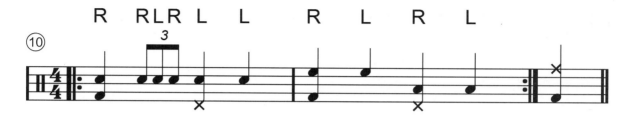

四、新奥尔良-"二线律动"

这是一种来自美国新奥尔良市的传统节拍,主要在军鼓上进行演奏,被称为"街头节拍"或"二线律动"(Second Line Grooves)。这种节奏在美国新奥尔良主要出现在 Mardi Gras[1] 狂欢节上,正如巴图卡达主要出现在里约热内卢的街头狂欢节上一样。

下面是一种典型的"二线律动",首先只击打军鼓。

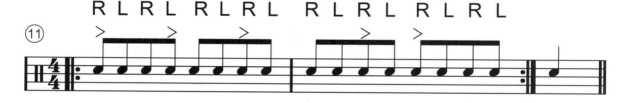

然后加入底鼓。

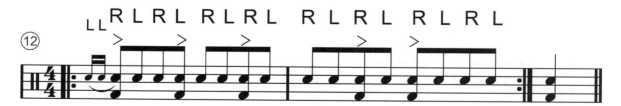

❶ Mardi Gras,原是一个跟宗教有关的日子,字面意思为油腻的星期二,是 Ash Wednesday(圣灰星期三,复活节前的第七个星期三)的前一天,如今基本是一个嘉年华式的狂欢纪念日,举行这个狂欢节的城市有美国的新奥尔良、比利时的班什、法国的马赛等。——译者注

五、灵魂乐与摩城音乐

灵魂乐的艺术家们在20世纪60年代的世界乐坛中占主导地位，如史蒂夫·旺达（Stevie Wonder）、The Four Tops、The Temptations、Diana Ross & The Supremes、The Jackson Five（其中包括迈克尔·杰克逊）等，这要归功于摩城音乐。

灵魂乐流派有许多美妙的节奏仍然在全世界的舞池中回响。

下面是两种经典的摩城音乐律动。

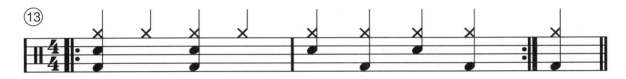

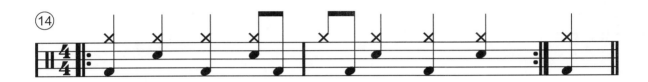

六、迪斯科

在讨论舞池音乐的问题时，让我们从20世纪60年代过渡到20世纪70年代，看看迪斯科。如今，它们被称为迪斯科律动或舞曲律动，可能是流行音乐中最普遍的一种。几乎你听到的每一首舞曲都有这种"底鼓模式"，并辅以简单易懂的踩镲开镲部分！

下面是一种经典的迪斯科律动。

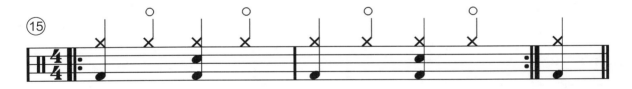

下面的这一练习是交替踩镲模式，还包含重音。

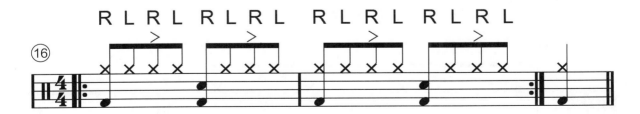

接下来我们继续加入军鼓。

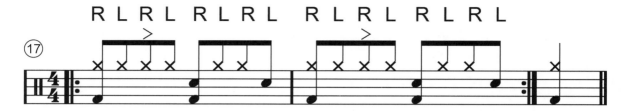

七、索卡乐

现在让我们来到加勒比地区，了解一下索卡乐。这种律动也有一组底鼓部分，常被称为"加勒比迪斯科"。索卡乐也可以归为世界流行音乐节拍，因为它演奏出的感觉和非洲音乐节奏相似。

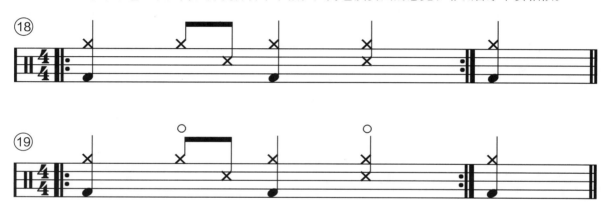

下列两个变奏都是在落地桶鼓上击打。

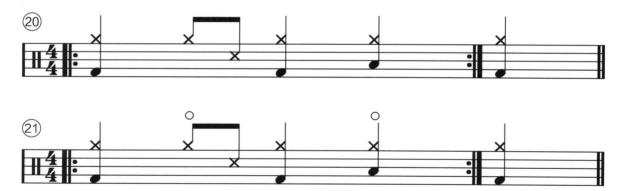

下面让我们在踩镲上击打两遍，就像迪斯科练习中那样。

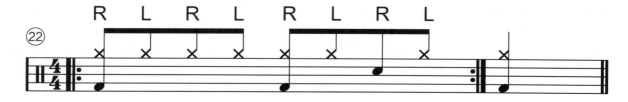

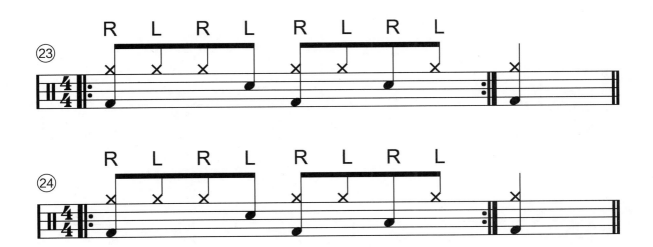

八、硬摇滚与朋克

我们在第五章学到过的所有律动，也都在这里适用。重摇滚和朋克的风格，是要尽量击打出极强的节奏感和力量感！

下面是一个典型的重摇滚律动，需要注意的是，要在强音镲上击打，而不是踩镲或叮叮镲。

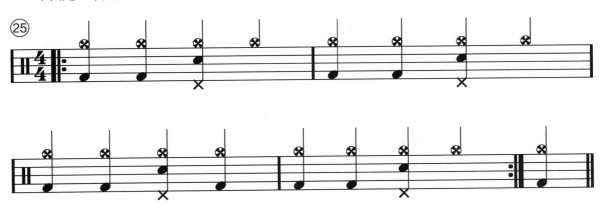

下面是另外两种重摇滚变奏，注意军鼓的击打方式。

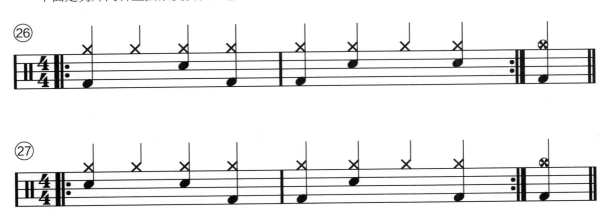

下面我们来加入桶鼓，提高难度。

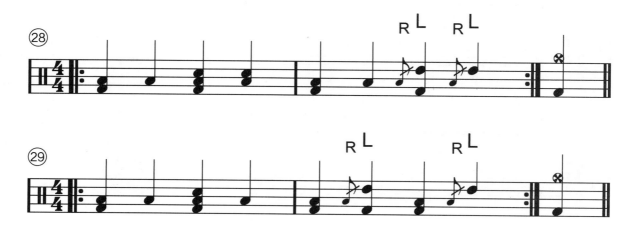

九、摇滚诺瓦

"摇滚诺瓦"和波萨诺瓦非常相似，只是用摇滚的风格进行演奏。这种律动从20世纪90年代中期开始，就出现在许多唱片中。如果仔细去听英国摇滚乐队"酷玩乐队"（Coldplay）演唱的单曲《Clocks》，或者爱尔兰摇滚乐队U2演唱的《Beautiful Day》，就能听到这种风格的节拍。

摇滚诺瓦的演奏模式可以是两个小节或四个小节，第一种模式是由两个小节组成的，在酷玩乐队的单曲《Clocks》中也会听到这一种节奏。

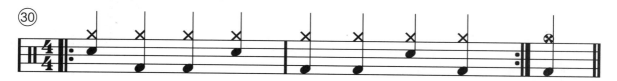

第二种模式是四个小节，可以在U2演唱的《Beautiful Day》中听到。

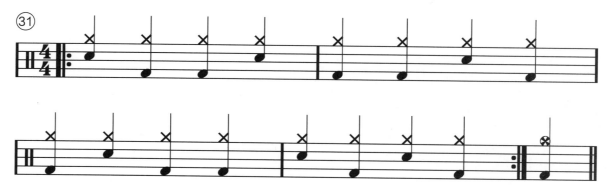

我希望你喜欢学习这些来自世界各地的律动，这太棒了。我在教学时总是提到：本章中的律动通常要比前几章中直接的摇滚模式复杂得多，需要大量练习且要求更高的协调性。现在，如果你跳回前几个章节，你可能会发现，你能够轻松地阅读并演奏它们。就像我在放克一章中提到的那样，这是你到目前为止实现巨大进步的标志！

15

军乐

一、军乐和进行曲介绍

现在让我们把重点放在军鼓和军乐风格上。

在架子鼓出现之前的许多年里，演奏的重点只放在小鼓上。在那时候，乐手击打着军鼓行进，向战场上的士兵传达命令，因此有"踏着鼓点行进"的说法。

这一章包括几个基础动作（拖曳、单装饰音），还涉及鼓棒压奏，也就是大家所熟知的嗡嗡声或卷压式滚奏。

可以说，在下面的例子中，我们把架子鼓变成了军乐队的打击乐部分。

1.这些例子都是相互补充的。我们从最重要的军鼓部分开始。

2.接下来添加底鼓。

3.然后用左脚去踩踩镲。

4.第四步，添加一项基本功，即拖曳。我经常把拖曳称为"穷人的五击滚奏"。由于军鼓滚奏对青少年鼓手来说特别具有挑战性，所以用这种类型的拖曳模式代替五击滚奏更具有真实的军乐感觉，尽管的确缺少了几个音符。

5.最后，我们以另一项基本功来结束，即单装饰音。

此外还有很多种变奏，都是在这些基础上进行的。

描述了进行曲的构成之后，还要说明的一点是：如果你已经掌握了军鼓演奏部分，但没有成功地加入底鼓演奏，那就转换方式，即从底鼓开始，再加上小鼓，也就是尽量按相反的顺序演奏前两部分。

二、进行曲基础练习

● 进行曲1

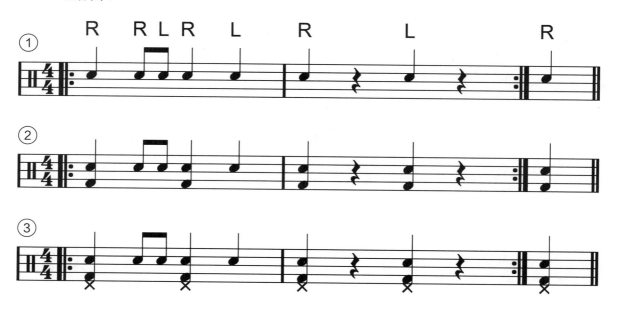

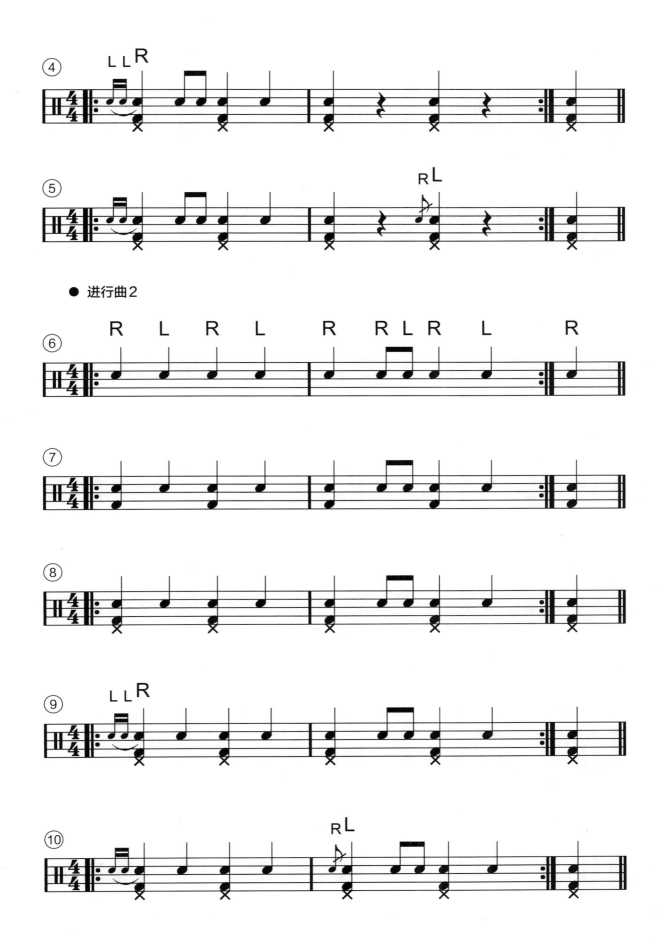

● 进行曲2

● 进行曲3

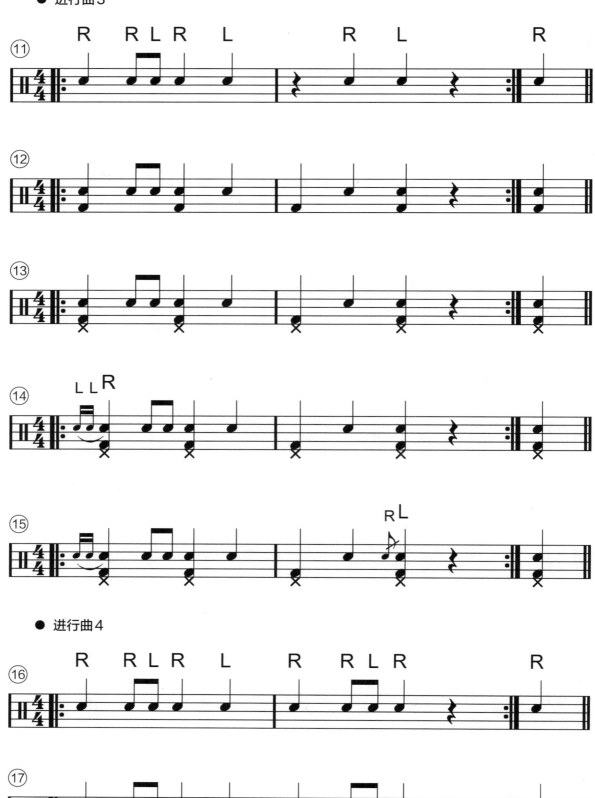

● 进行曲4

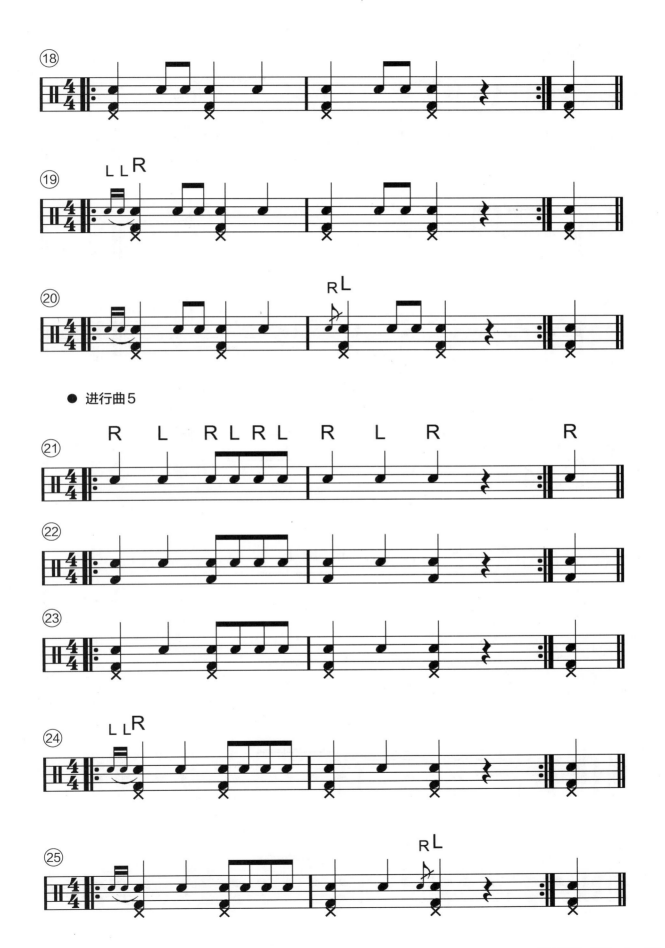

● 进行曲5

● 进行曲6

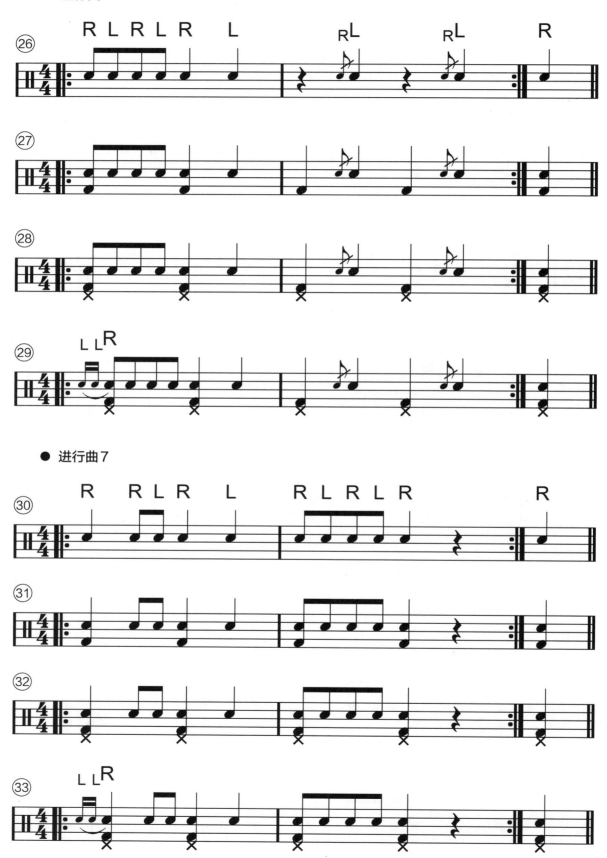

● 进行曲7

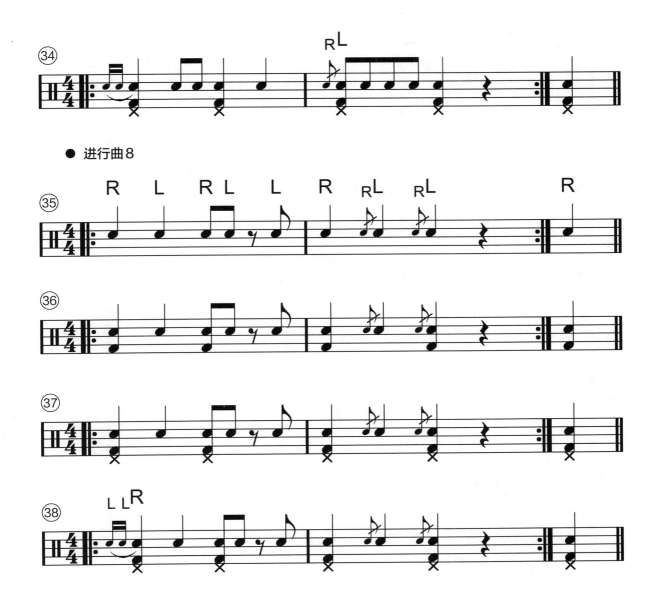

● 进行曲8

三、进行曲综合练习

现在请依次练习演奏每一首进行曲，它们同时也是很好的读谱练习。

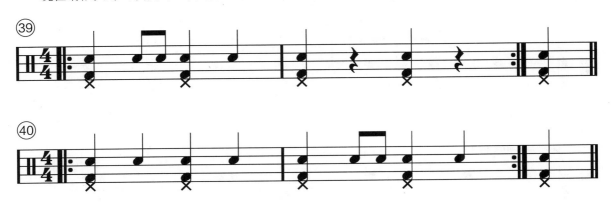

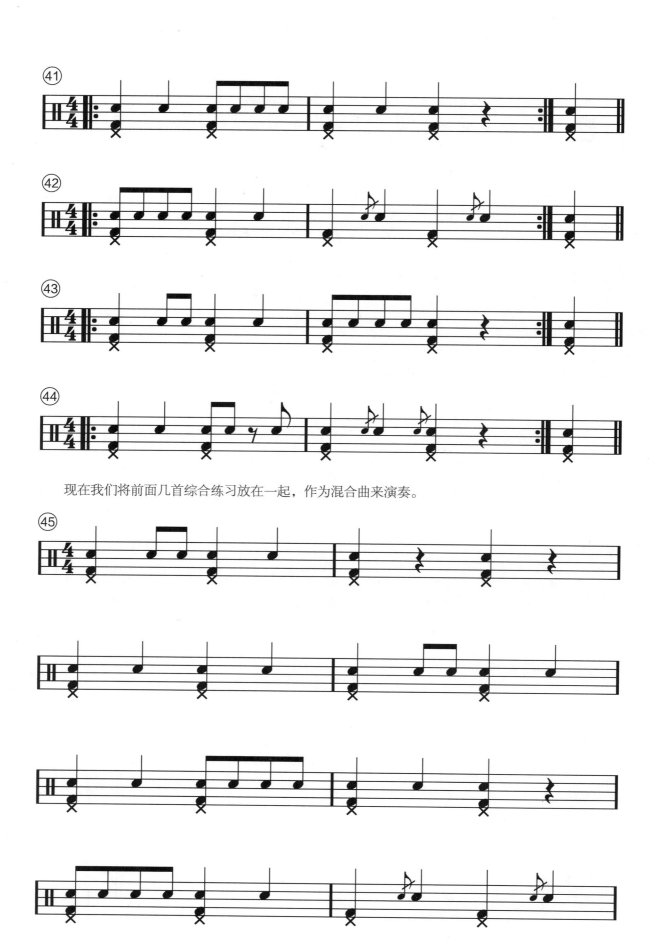

现在我们将前面几首综合练习放在一起，作为混合曲来演奏。

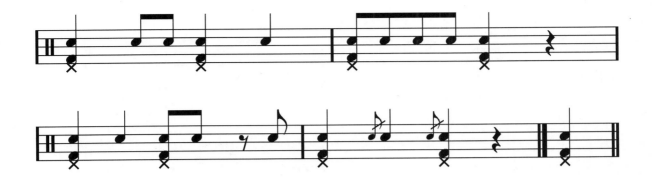

四、压奏综合练习

现在我们来加入压奏。在这里你会发现，所有的八分音符都要"弹跳"。我们先来做一些单独练习，然后在下一页中练习混合曲。

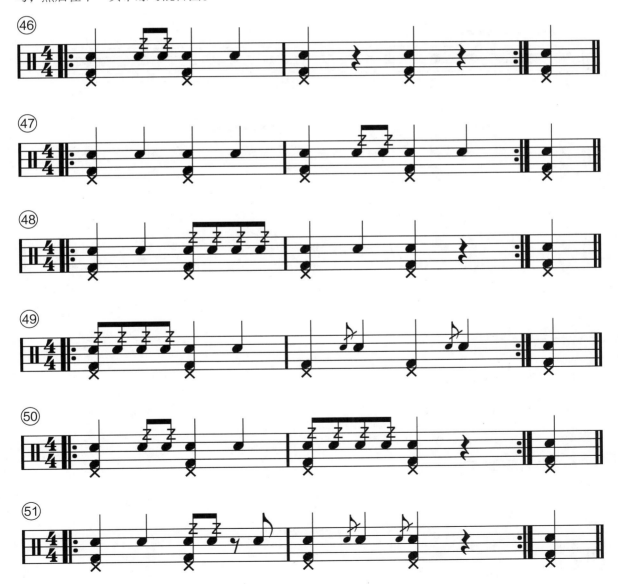

现在我们将前面几首练习放在一起，作为混合曲来演奏。

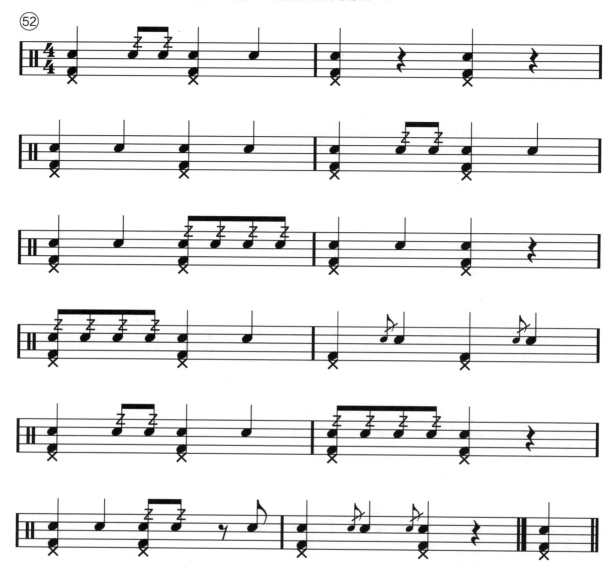

五、三连音进行曲

1.三连音进行曲基础练习

现在，我们在进行曲练习中加入三连音。接下来的几页与之前一样，每一种进行曲都要提高一个级别。

● 三连音基础练习1

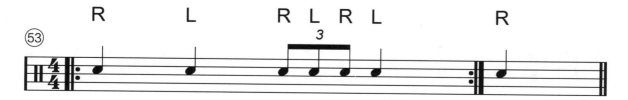

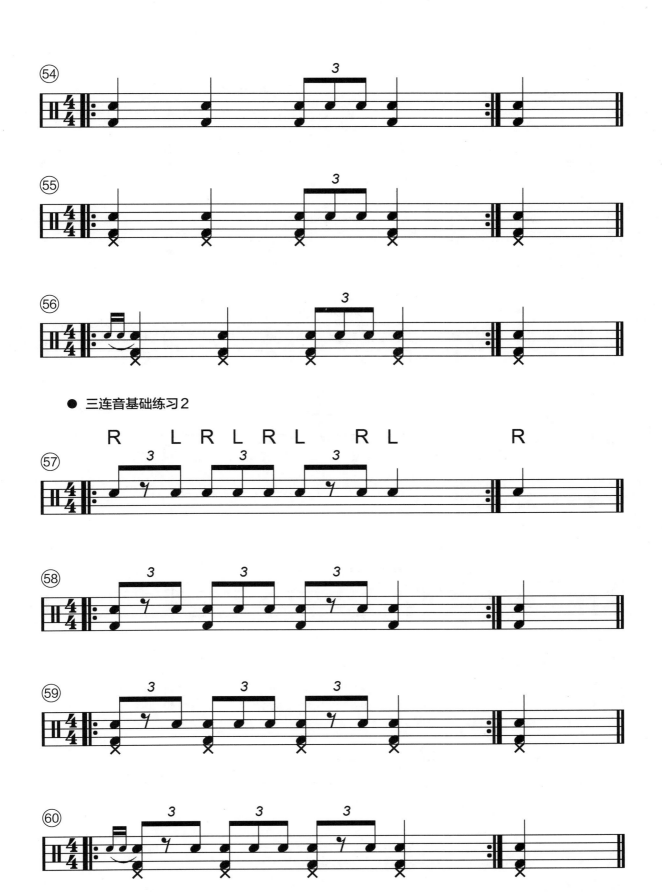

● 三连音基础练习2

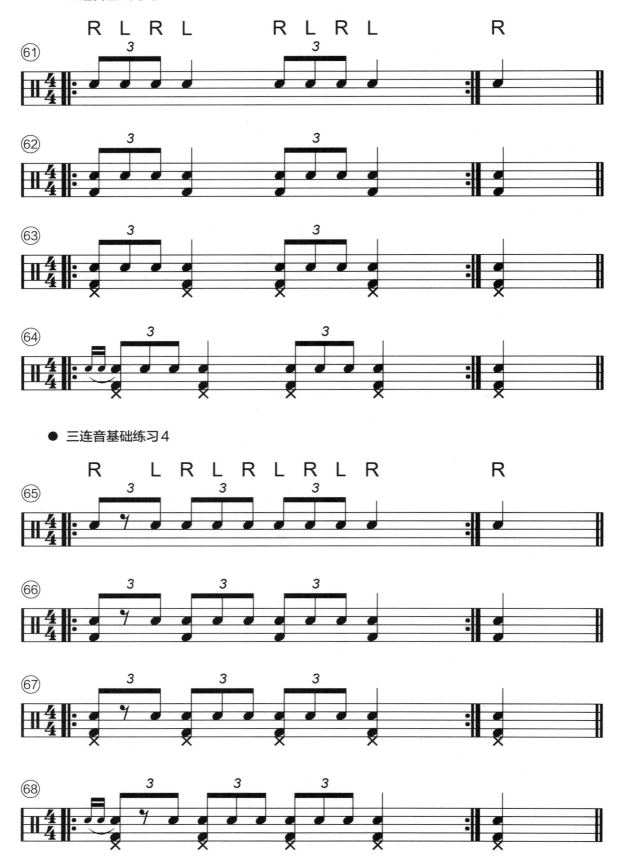

2.三连音进行曲综合练习

和之前一样，我们来依次练习几首三连音进行曲。

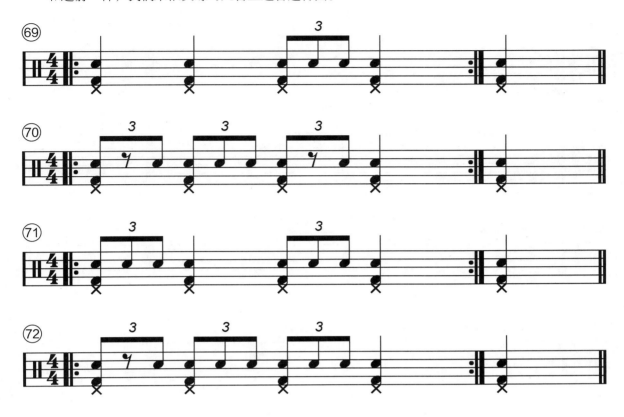

现在我们将前面几首三连音进行曲结合起来，组成混合曲。

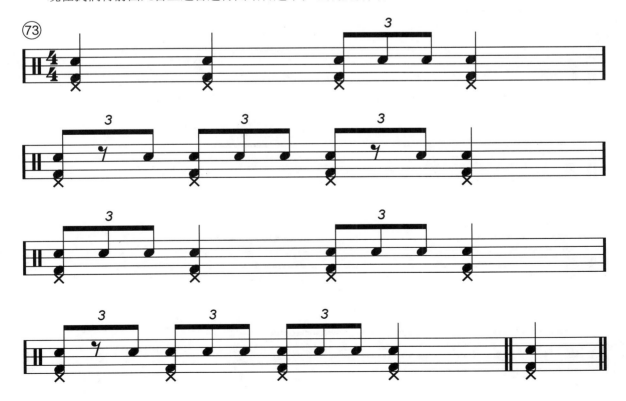

3.三连音、压奏进行曲综合练习

现在我们再加入压奏。

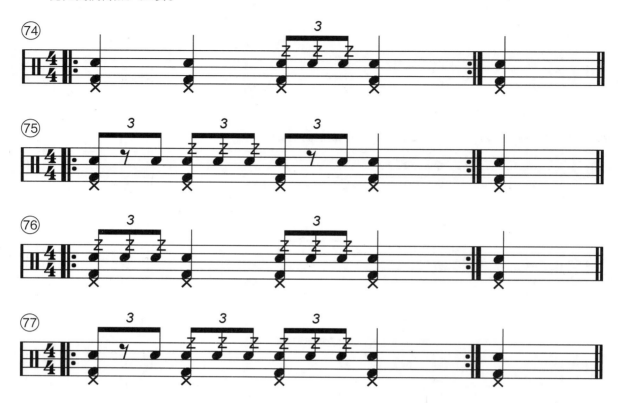

最后我们以三连音、压奏混合曲来结束本章的学习，希望你喜欢本章中军鼓的学习。在第226页和第228页，有两个进行曲独奏曲。

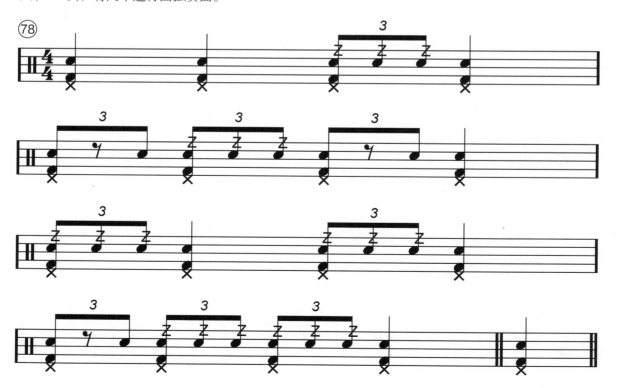

其他律动

16

一、桶鼓律动

1. 桶鼓简易律动练习

当我们在打鼓时，首先想到的是用踩镲、军鼓和底鼓这三部分来组成一个律动。在这一章中，我们再来看看在桶鼓、军鼓和牛铃上创造的一些其他律动。

我们要学习的第一种律动是用桶鼓演奏的。如果鼓手要在桶鼓上演奏，那么这是最容易吸引注意力的方式，而且声音位于架子鼓的中心位置，乐曲立刻就有了一种"复古"的感觉。

前两首练习的演奏方式与第一种摇滚乐律动的演奏方式完全相同，唯一的区别是把右手从踩镲移到了落地桶鼓上。你可以将这个概念应用于我们迄今为止学过的所有节拍当中。只要把你的手从踩镲和军鼓上移到套鼓的其他部分，你就会发现一系列丰富多彩的变化。我们来试一试吧！

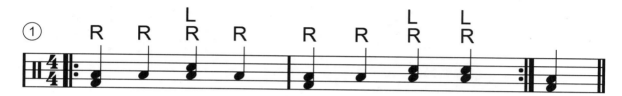

下面我们加入另外的落地桶鼓击点。

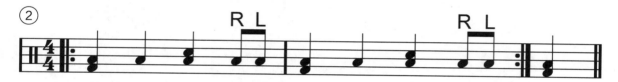

从手部位置的角度来看，接下来的两种变奏只是在桶鼓上演奏放克的节奏。

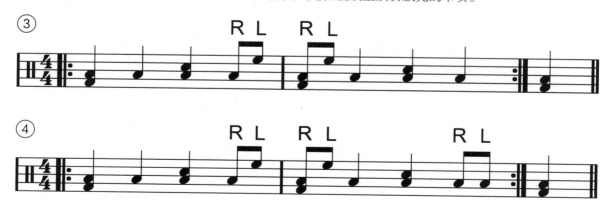

这次来加入底鼓。

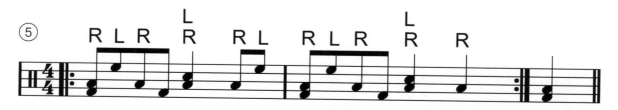

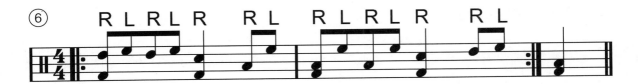

2.桶鼓律动加脚踩踩镲

我们现在再次击打同样的律动，但这次加入脚踩踩镲。这种变奏对我们的要求更高，因为所涉及的鼓组从三部分变成了四部分。但这些律动是值得尝试的，因为它们能帮助提高你的协调能力，层次增加也使这一律动获得了额外的动力。

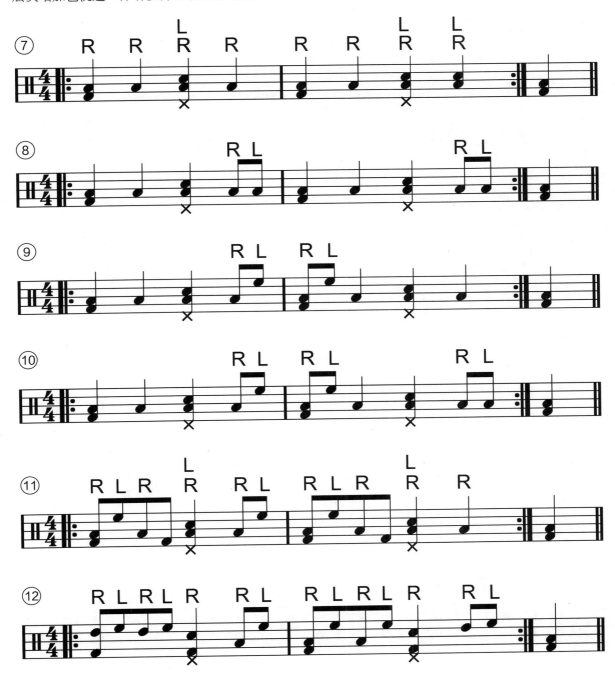

二、博·迪德利律动

下一个律动非常有名，是由美国布鲁斯乐手博·迪德利（Bo Diddley）创造的。他的大部分歌曲都使用这种节奏，因此被称为博·迪德利律动。

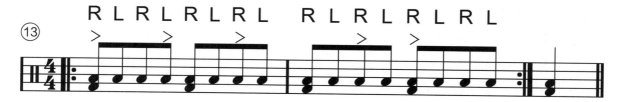

下面我们为这种律动加上踩镲。

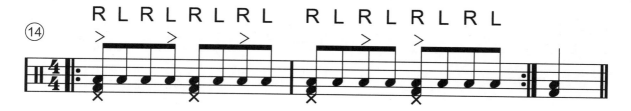

三、军鼓律动

现在是时候学习在小鼓上演奏的一系列律动了，在演奏以小鼓为基础的律动时，用鼓槌和鼓刷做练习是很常见的。

1. 火车节奏

下面要讲解的第一种风格非常流行，在许多乡村音乐和摇滚乐中都能够听到，那就是火车节奏（Train Beat）。这个名称是由于它能让人联想到行驶中火车的"啪嗒声"而命名的。在乡村音乐中，这种节拍在通常情况下是用鼓刷演奏的，而在声音更强烈的摇滚乐中，则是用鼓槌。

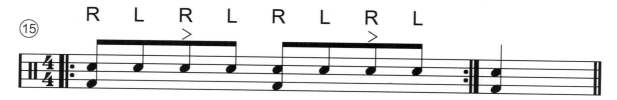

下一种模式是军鼓和底鼓变奏。

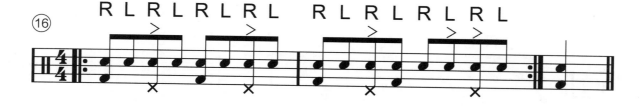

2.加洛普

下一种律动叫做"加洛普"（Galop），这个词的本意为"飞奔，疾驰"，是由于乐曲风格听起来像"飞奔的马"而得名的。

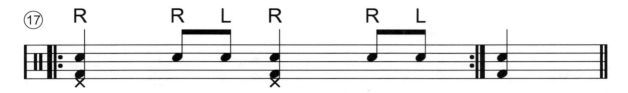

3.摇滚或放克中的军鼓律动

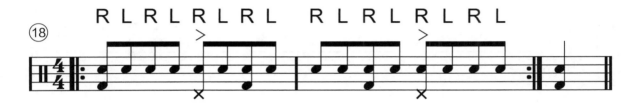

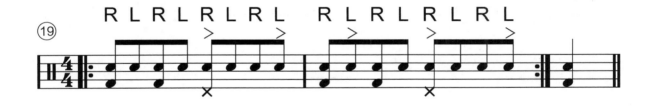

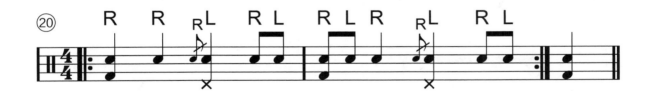

四、牛铃律动

最后一种要介绍的律动替换形式，是使用牛铃演奏。这种变奏形式会给音乐增加一些拉丁元素，并且能增强整体的声音强度，十分受欢迎。

1.牛铃律动基础练习

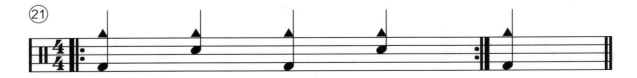

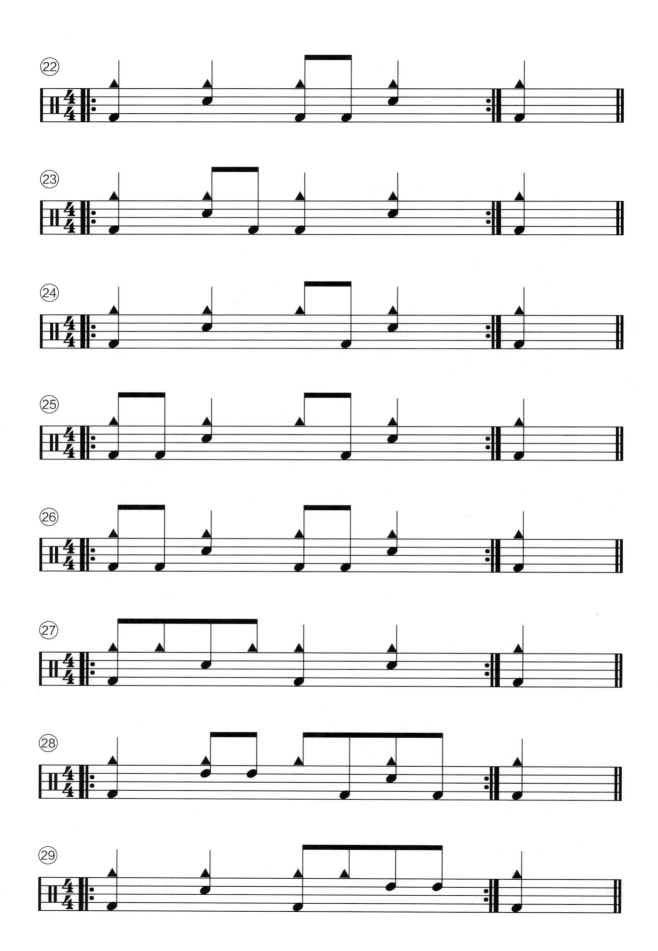

2.牛铃律动加脚踩踩镲

这一次我们来提高难度，加入脚踩踩镲，击打四个部分来形成律动。

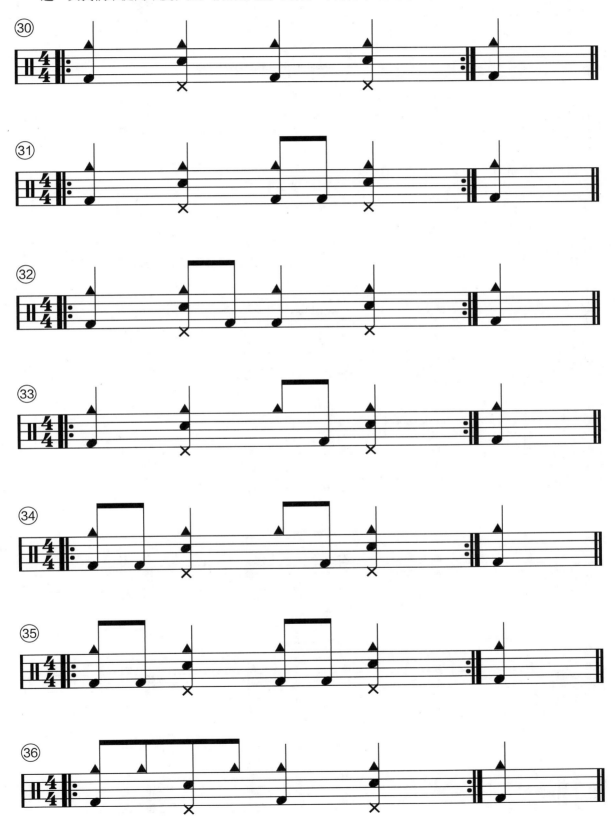

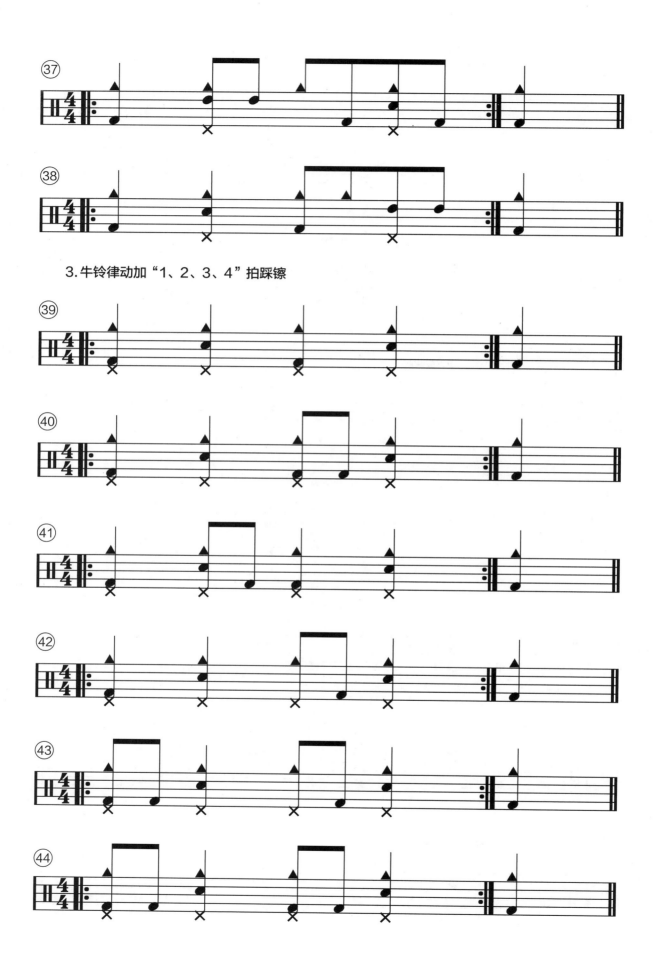

3. 牛铃律动加"1、2、3、4"拍踩镲

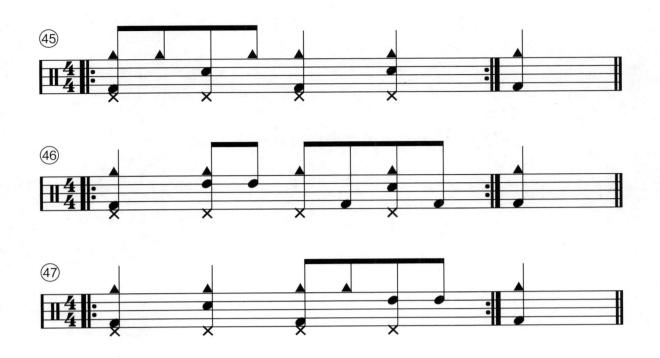

17

进阶练习

下面的练习是更高级别的，这使你能够在技巧上取得进步。这些练习的难度有了很大的提高，并为手脚结合和整体协调的"节奏游戏"打开了新的大门。

一、Single Paradiddle的律动与加花

首先，我们看看如何在整段音乐中使用单跳，而不仅仅是军鼓练习中。在这里，我们把单跳的两种变奏变为了律动和加花。

下面来看一些不同的复合跳组合，首先从Single Paradiddle（RLRR 或 LRLL）开始。

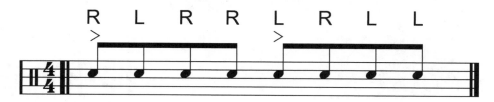

现在，我们用右手击打踩镲，左手击打军鼓，将复合跳演奏为一个律动。每小节的第一击点都用底鼓来完成。

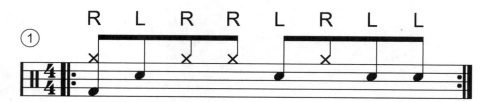

下一首练习是另一种加花形式，与在桶鼓上演奏的常见节奏不同。在这首练习中，我们将复合跳作为踩镲和军鼓之间加花律动的一种补充。

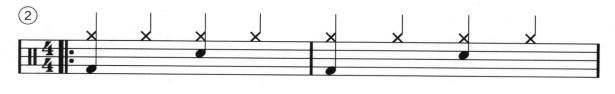

下一首练习是以传统的方式击打军鼓和桶鼓，将复合跳作为补充。

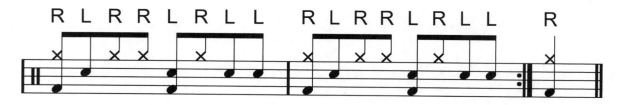

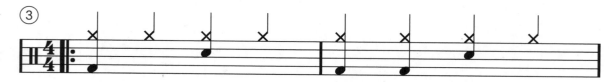

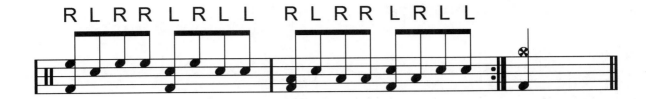

二、Inward Paradiddle的律动与加花

按照同样的规律，这一次我们来练习Inward Paradiddle（RLLR 或 LRRL）。

1. Inward Paradiddle和军鼓练习

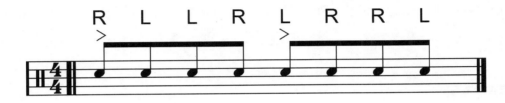

2. Inward Paradiddle 律动

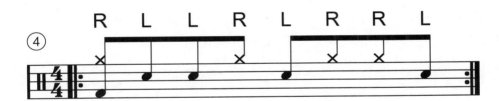

3. Inward Paradiddle 律动加花

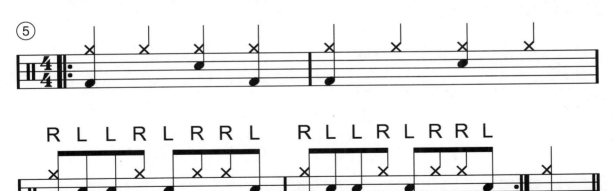

4. Inward Paradiddle 和桶鼓加花

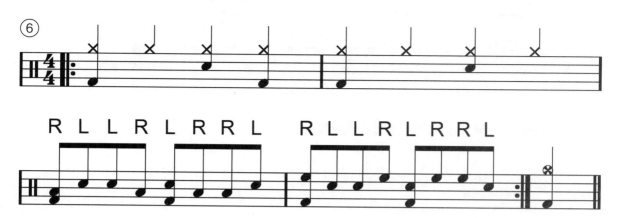

以上这些练习应该使你了解了我们如何在更多的乐曲中使用复合跳，而不仅仅是在军鼓练习中使用。

三、底鼓练习

1.底鼓律动基础练习

下面的内容是使用二倍的速度进一步练习底鼓。在第一首练习中，我们将从四分音符模式转换到八分音符模式。

下面是另一种常见的底鼓模式。

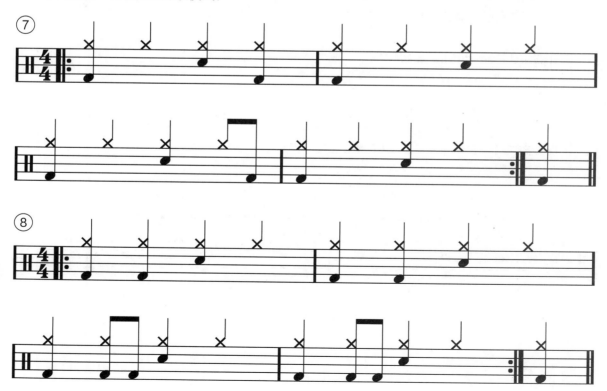

2.进阶底鼓律动

现在我们来看一些其他进阶版组合练习。

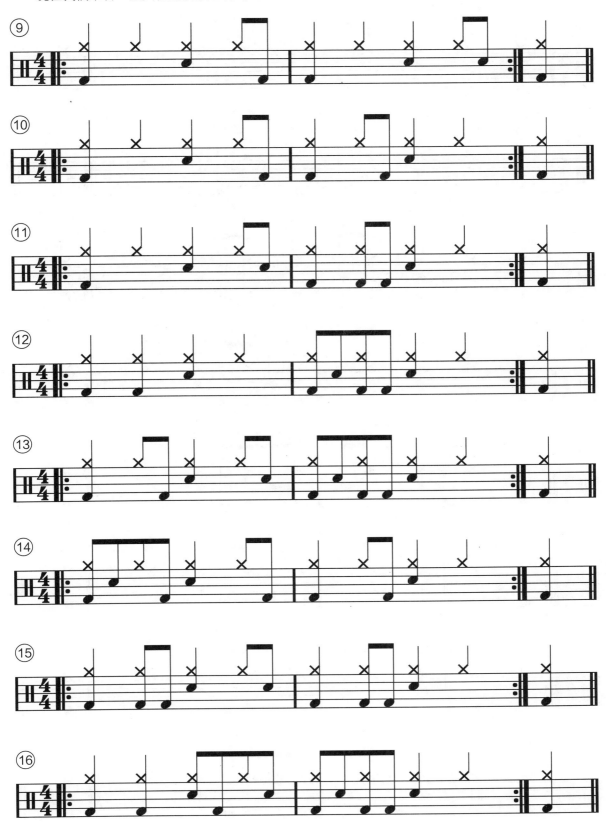

3.进阶底鼓律动加踩镲开镲

下面我们在同样的律动基础上加入踩镲开镲。

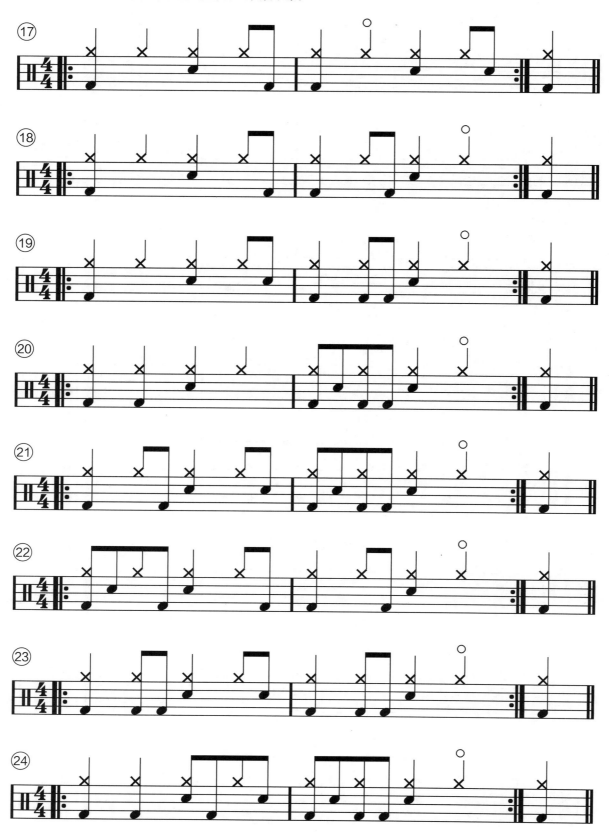

四、重音移位

现在我们通过加入重音，形成轻重对比来增加律动。这就是所谓的"重音移位"。这种击打方式在20世纪60年代，因"美国灵魂乐教父"詹姆斯·布朗（James Brown）而流行，当下的Drum & Bass音乐❶中也有许多这样的模式。

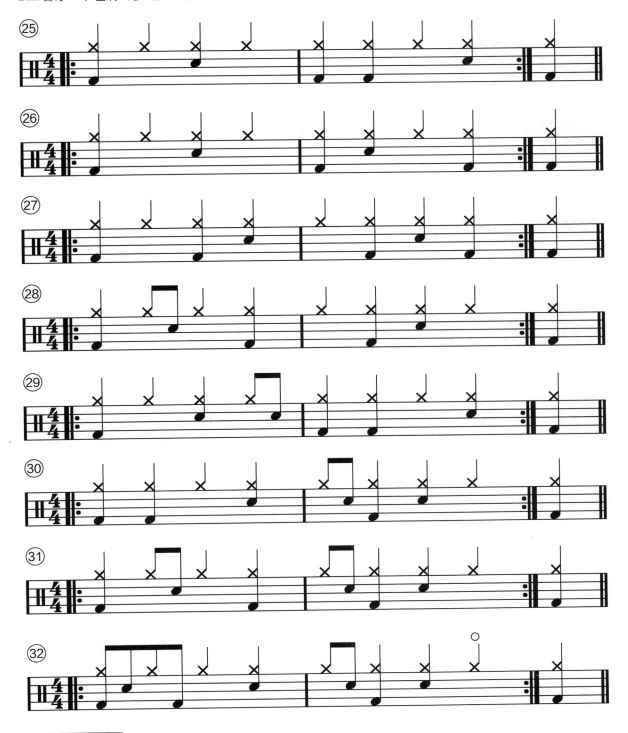

❶ 电子舞曲的一种，主要以低音节奏为特点。——译者注

五、"二倍速"

让我们以"二倍速"律动来结束本章的学习。所谓"二倍速"，也就是指击打出的音乐给人一种速度加快为原本两倍的感觉，所以有此名称。这是一种常见的音乐形式，能创造出很多可能性，尤其是在现场演奏会上。

首先，我们来练习从正常速度过渡到"二倍速"。我们通过把军鼓的击点从一个变成两个，来实现这一过渡，如下所示。

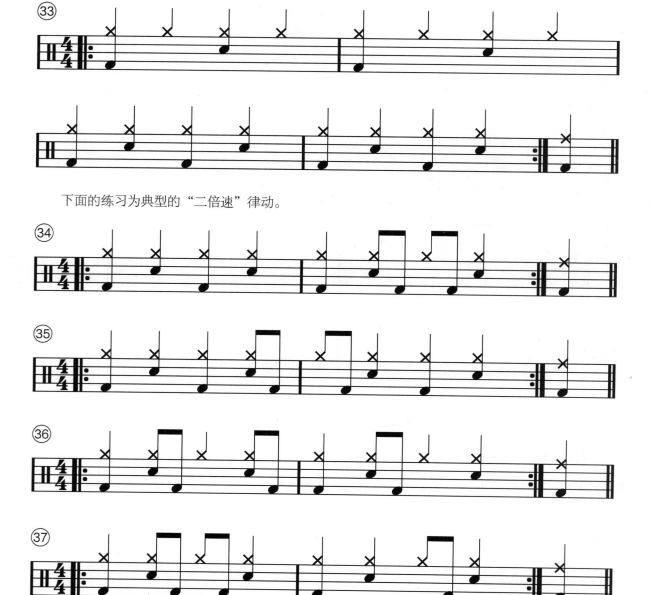

下面的练习为典型的"二倍速"律动。

再次重申，本章的练习对青少年鼓手来说特别具有挑战性，但它们给你提供了推动自己进步的机会。

18

独奏

恭喜大家已经学到了最后一章！现在，让我们用一系列不同音乐风格的独奏，来总结我们所学到的一切。学习独奏是非常有趣的，它们可以作为演奏会或学校聚会中表演的曲目，向你的家人和朋友们演奏。

总体来说，独奏是一首经过加工的作品，由几个部分组成，我们可以一个接着一个地演奏这些部分。即使在即兴的爵士乐独奏中，也总是由一个想法自动转到另一个想法，就像在讲故事一样。

独奏成功的关键是要想好下一步该怎么演奏！你需要记住作品的各个组成部分，这可以让你轻松地从一个部分跳到另一个部分，就像歌手记住歌词一样。

不同的音乐风格如下：

牛铃（Cowbell-Solo）；

摇滚（Rock-Solo）；

放克（Funk-Solo）；

迪斯科（Disco-Solo）；

桶鼓（Tom-Tom-Solo）；

拉美音乐（Latin American Solo）；

摇摆乐（Swing-Solo）；

军乐1（Military-Solo 1）；

军乐2（Military-Solo 2）（加入滚奏）；

百老汇（Broadway-Solo）。

其中最后一种独奏是以快速的舞曲律动为基础的，我们经常能在百老汇音乐剧中听到。

Cowbell-Solo

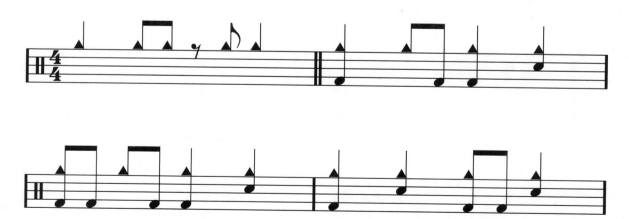

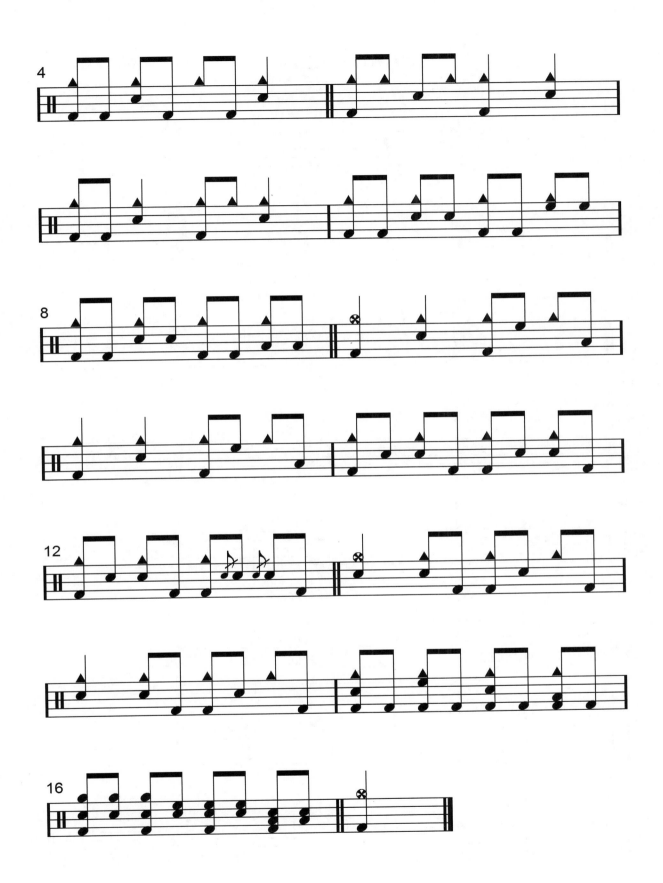

Rock-Solo

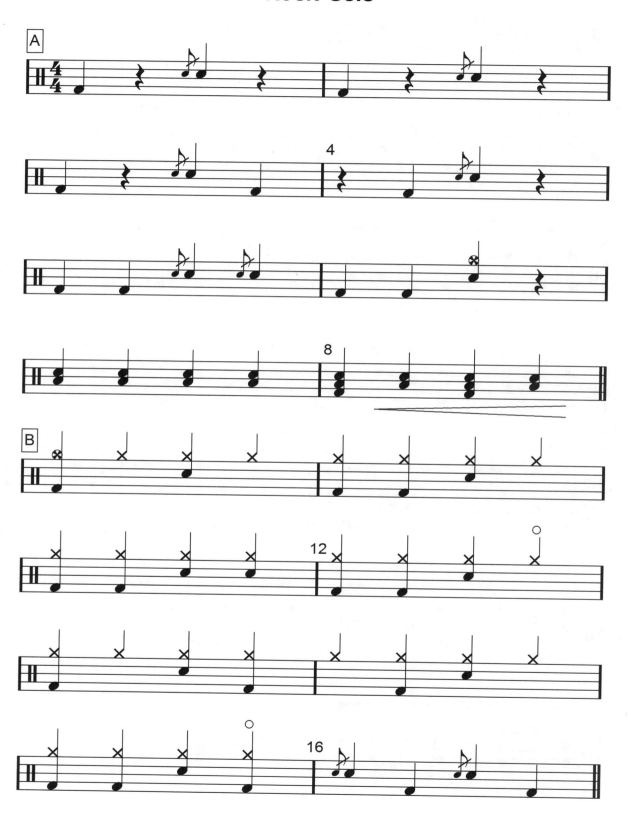

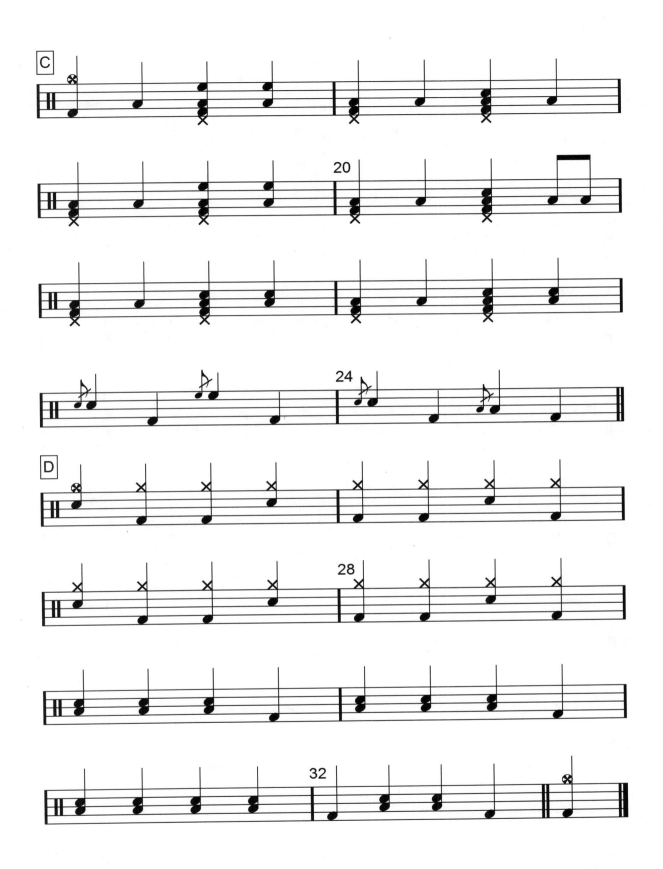

Funk-Solo

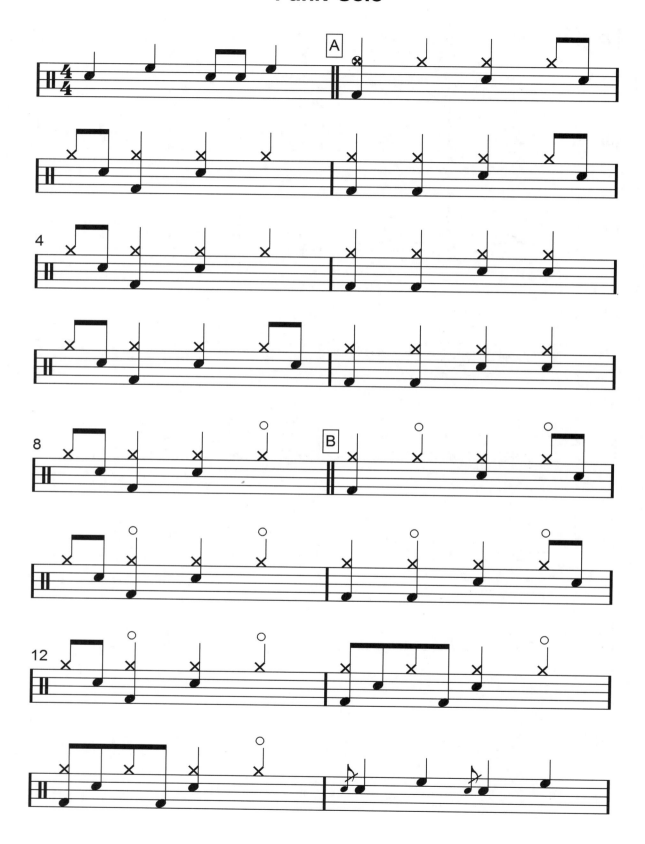

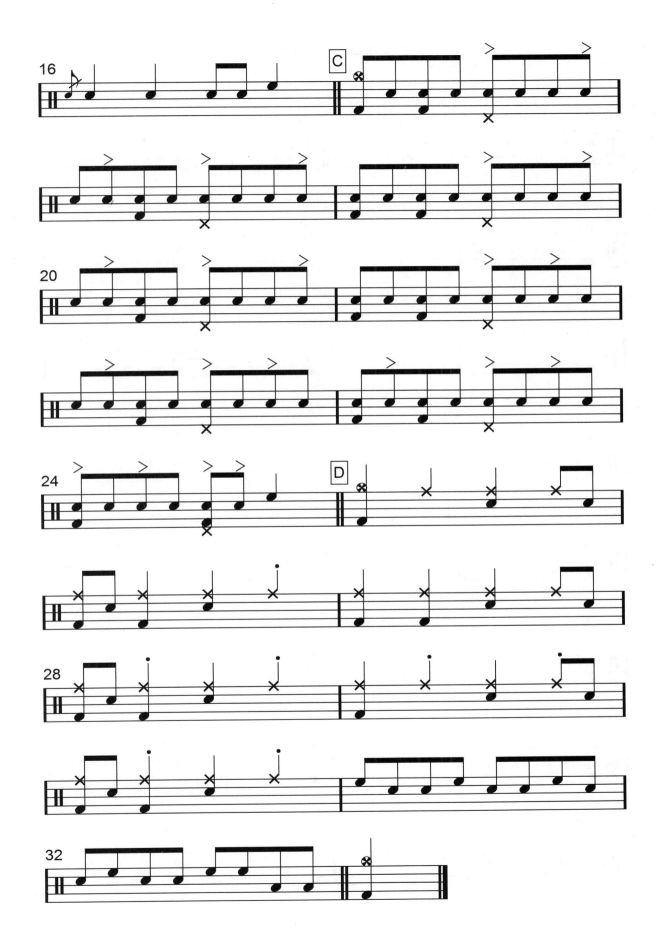

Disco-Solo

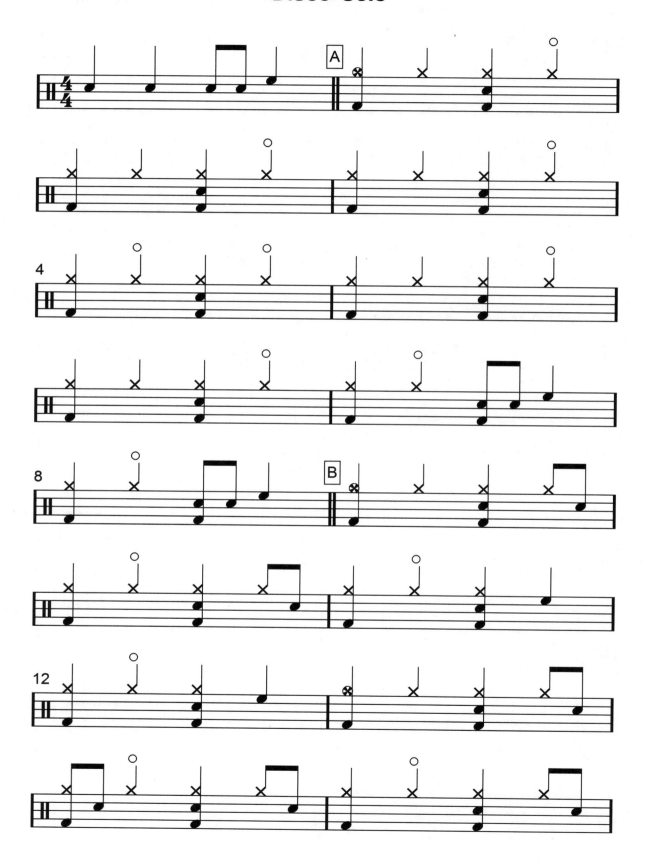

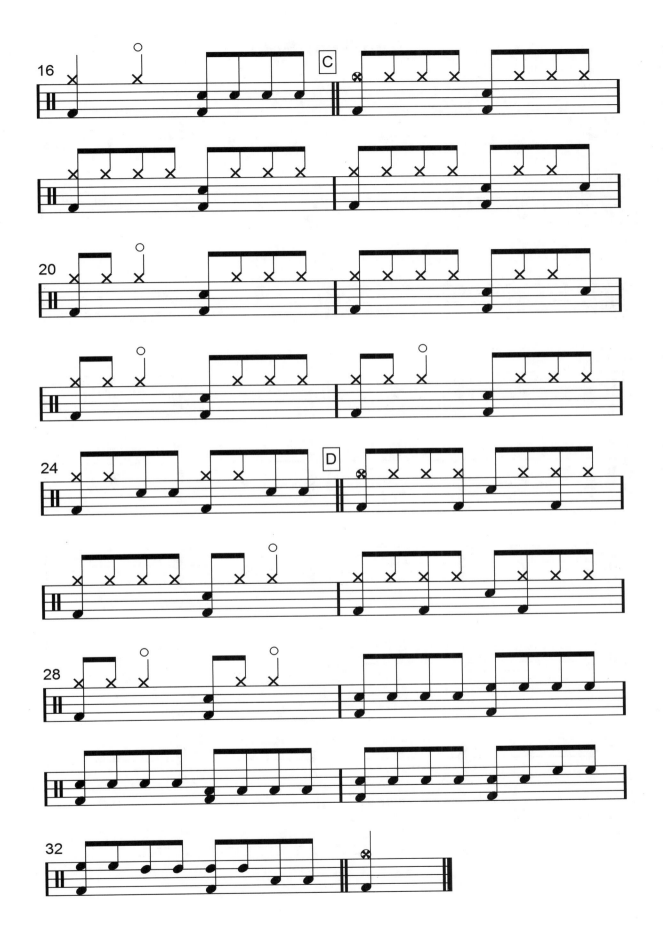

Tom-Tom-Solo

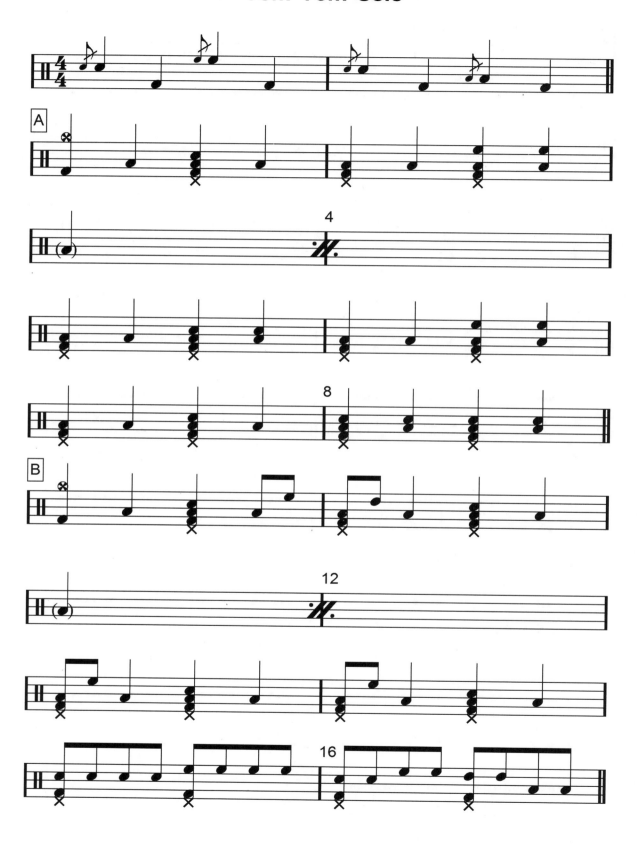

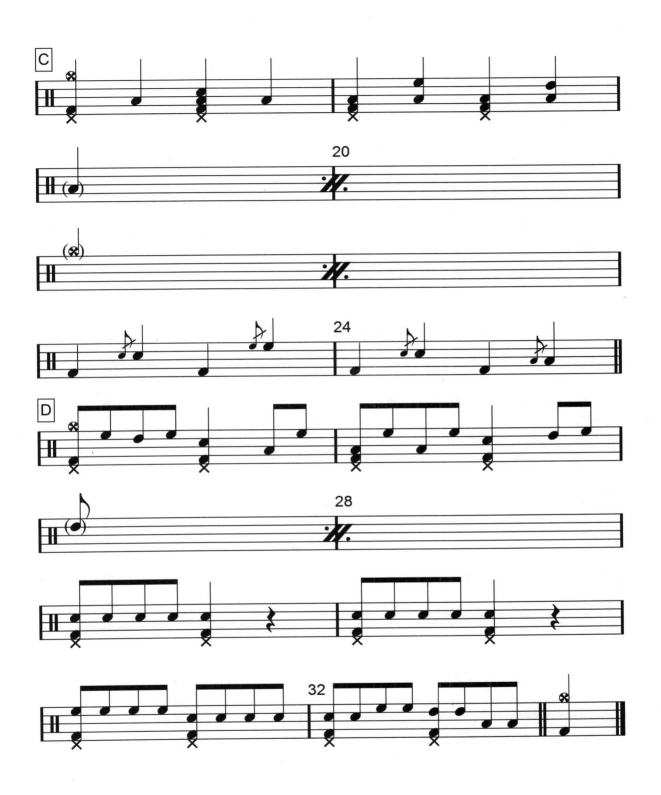

Latin American Solo

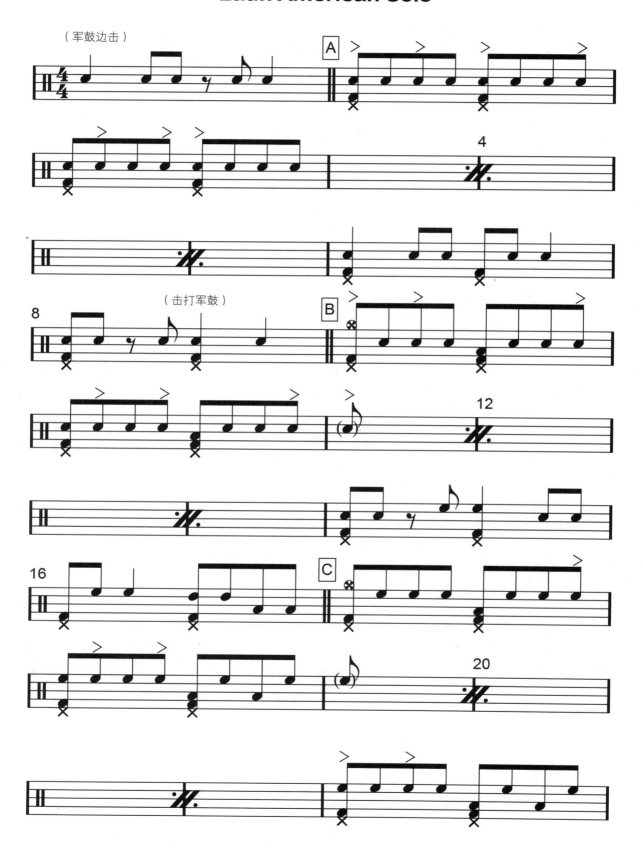

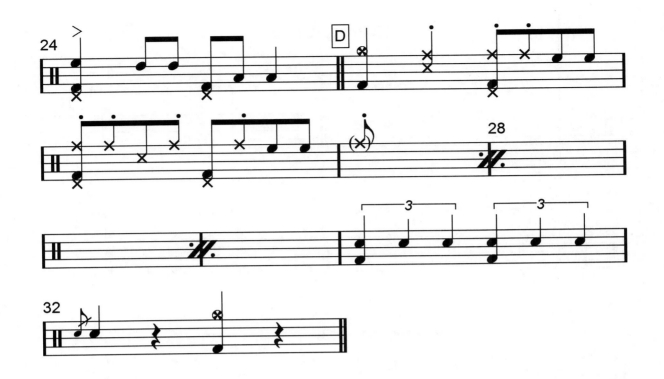

Swing-Solo

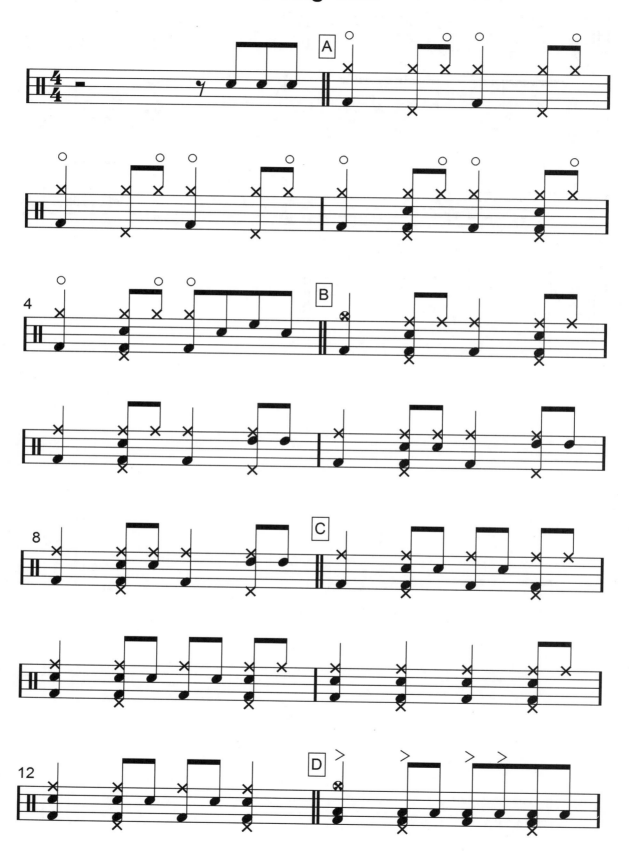

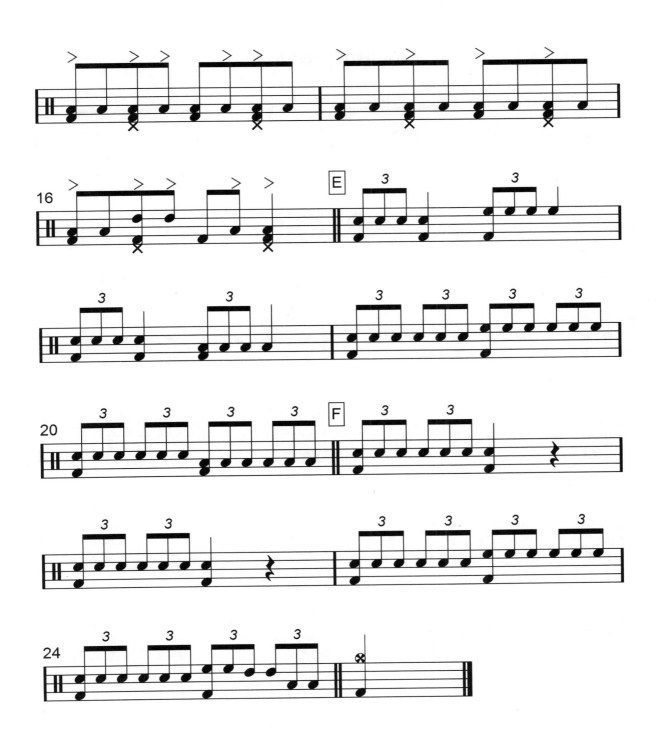

Military-Solo 1

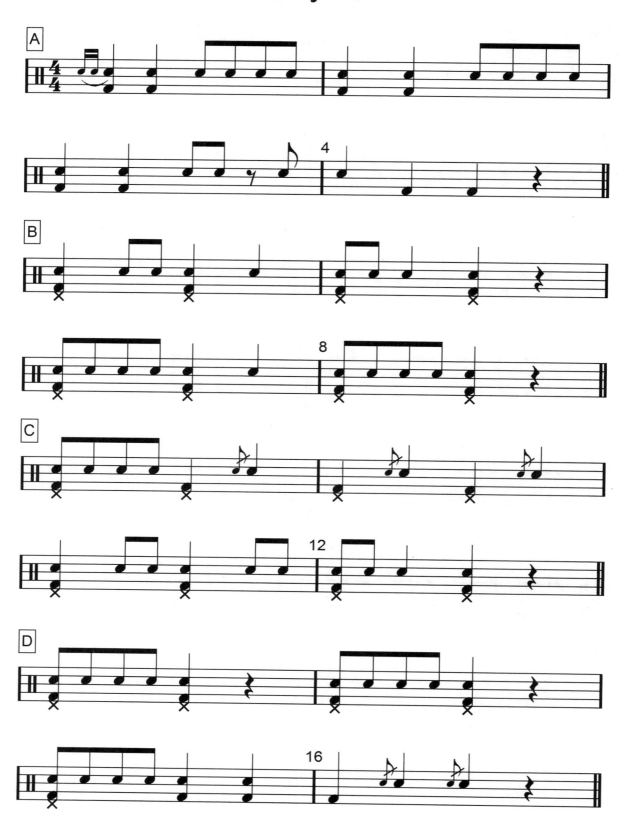

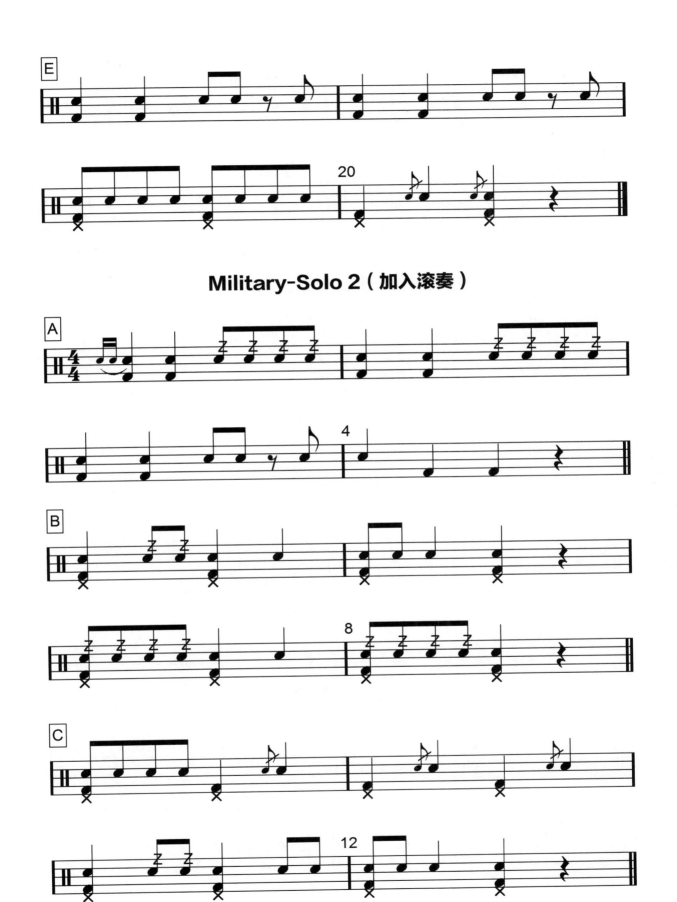

Military-Solo 2（加入滚奏）

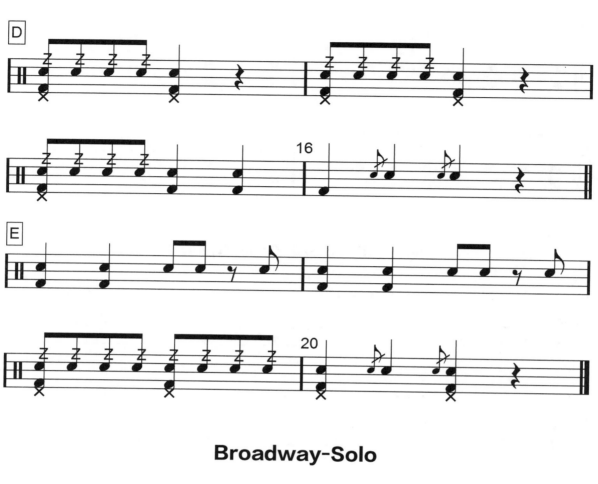

Broadway-Solo

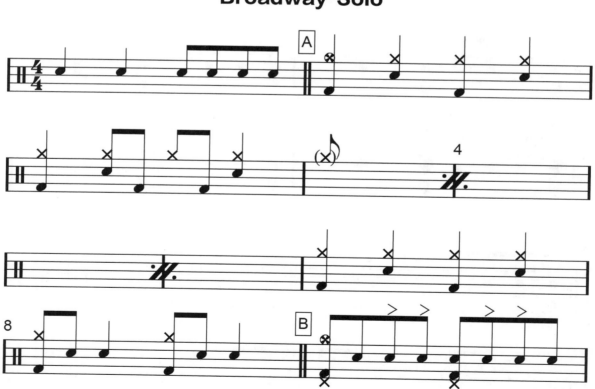

（吊镲制音）

是结束，也是开始！

祝贺你完成了本书的学习，你现在已经能够开始打鼓了！我这样说，是因为成为一名优秀的音乐家将是终生的旅程。正如我在这本书中多次说过的那样：要从长远角度看待打鼓。我经常把这描述为积木理论，要成为一名优秀的鼓手，你需要许多砖块来建造这堵墙，也就是说，你需要许多技巧才能成为一个伟大的鼓手，包括演奏并学习所有的音乐风格、掌握动感、保持节奏、扩充常见的音乐词汇。当然，你早就已经开始了，所以没有什么能阻止你！

记住，要尽可能多地听音乐，尽可能多地去练习。祝愿你的未来一切顺利，并希望这本书能激励你不断向前迈进。

继续打鼓吧！

约翰·特罗特